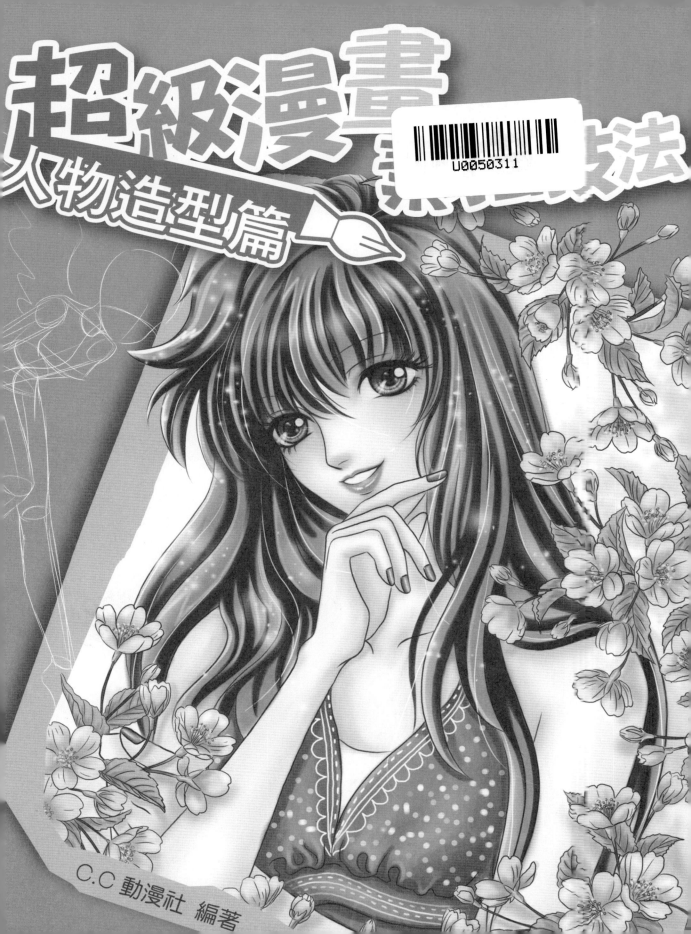

超級漫畫

人物造型篇

素描技法

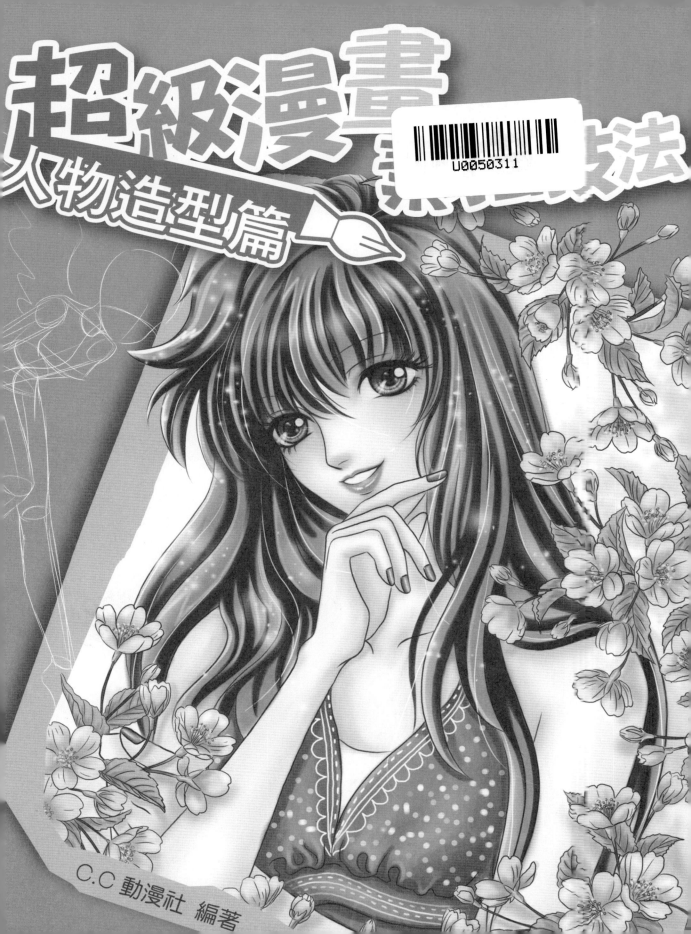

U0050311

C.C 動漫社 編著

目 錄

第六章

動作造型與服飾道具

第七章

角色設定範例

人物造型欣賞

漫畫中有許多類型的人物。由於劇情的不同，角色的性格也各有特點。要創造出一部好的漫畫作品，成功的人物造型必不可少，它能讓你的作品散發出耀人的光彩。

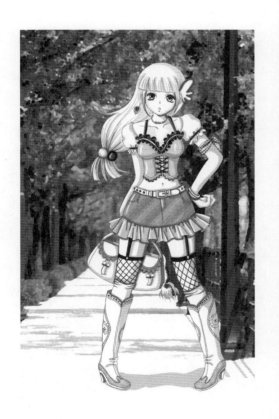

1.1 漫畫角色的塑造

　　地球上生活著數十億人，所以在漫畫的世界裡也應該有數十億的角色存在。透過面部和身體的各種不同組合，我們可以創造出數以萬計的漫畫人物。想要使作品變得更好，有些地方應該特別的注意。

　　漫畫可以說是一種變形文化。畫漫畫角色的時候，要透過變形，將真人的身體特徵進行極端地誇張和強調。如果過分地臨摹真人，畫得太寫實，就不像漫畫了。如果創作中是參照真人模特來繪製，一定要根據其特徵進行變形。

 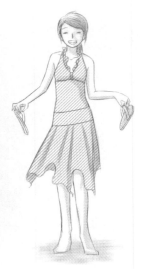 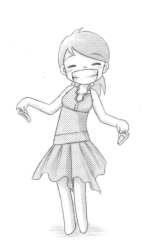 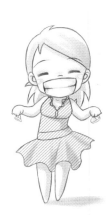

　　漫畫故事是透過漫畫中的人物角色來演繹的，外貌出眾、個性鮮明的人物角色，容易得到觀眾的認可。在漫畫作品中，你就是人物的主宰者。要創造出一部好的漫畫作品，成功的人物造型必不可少。它如同跳躍的精靈，能讓你的作品散發出耀人的光彩，並帶動讀者的觀看欲。一個成功的漫畫形象產生後，可以讓人們記住幾年甚至幾十年，甚至影響幾代人。

　　還記得小時候的米老鼠、哆啦A夢、Kitty貓、Snoopy等卡通形象嗎？它們現在還是一樣很受大家的歡迎。成功的形象被開發成商品，其商業價值也是不言而喻的。

漫畫一般分為少男漫畫、少女漫畫和兒童漫畫，但無論是哪一種，都需要有個性突出、形象可人的人物造型來讓讀者眼前一亮。對一部分成功的漫畫作品來說，除了漂亮的人物造型外，配合突出的人物個性也是十分重要的。

漫畫中的人物正因為有著鮮明的個性，才能在讀者心中留下深刻的印象。在漫畫中，人物的性格是沒有任何限制的，是可以脫離現實的。在漫畫中，人物的性格與造型的搭配，其實就像我們平時的穿著打扮一樣，是具有一定關聯性的。例如，美麗性感的女性角色，其裝扮大都不會少了網襪和能修飾身材的緊身上衣加火辣超短裙；沉穩而溫柔的男性角色，在穿著上一定是偏休閒類的。也就是說，人物的穿著打扮是根據人物的性格來定的。當然，也可以畫一些較為出挑的衣服來吸引讀者的眼光。總之，外貌魅力加上個性魅力，才會讓讀者印象持久。

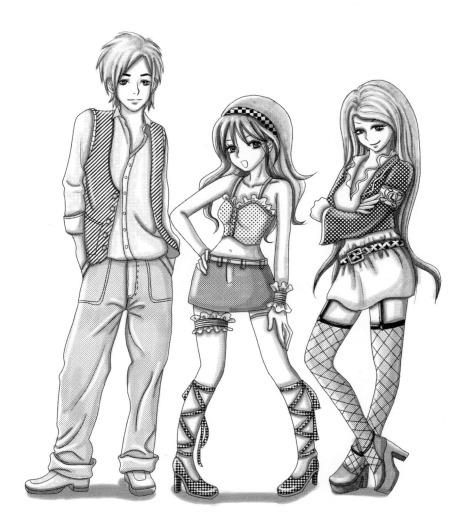

空餘時間一定要培養自己的觀察能力，即便是在等車時，也可以稍微地注意一下周圍，以便發現生活中各種不同的表情、姿勢以及每個人所具有的獨特氣質。如果有心觀察的話，哪怕是一個骯髒的角落，也能使你有所收獲。

在漫畫世界裡，你就是導演。在編織腳本的同時，也不要忘記給影片選上幾位出色的演員哦！下面，就讓我們來看看角色類型吧。

1.2 人物造型欣賞

● 可愛型美少女

此類美少女的主要特徵就是俏皮可愛、充滿朝氣。可愛的衣服、動作和配飾，更能增加可愛係數。

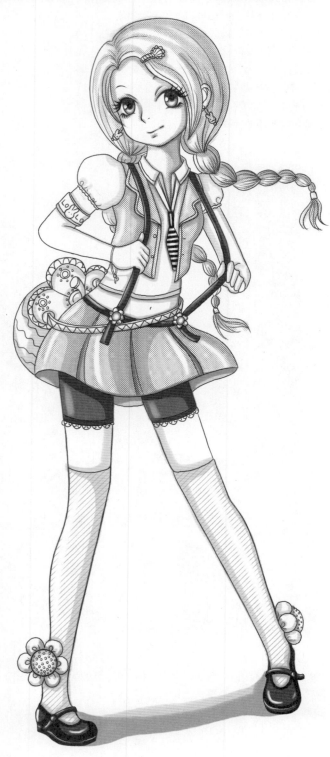

和可愛型一樣，都擁有可愛的外表和性格。不同的是，此類少女又具有可愛的誘惑魅力。

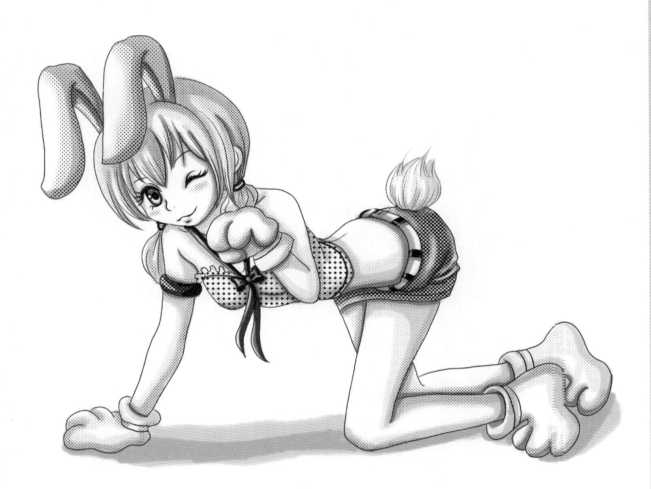

● 俏皮型美少女

可愛淘氣、性格外向,類似於可愛型。但是相比之下,俏皮型美少女更加淘氣,同時又有點男孩子的性格。

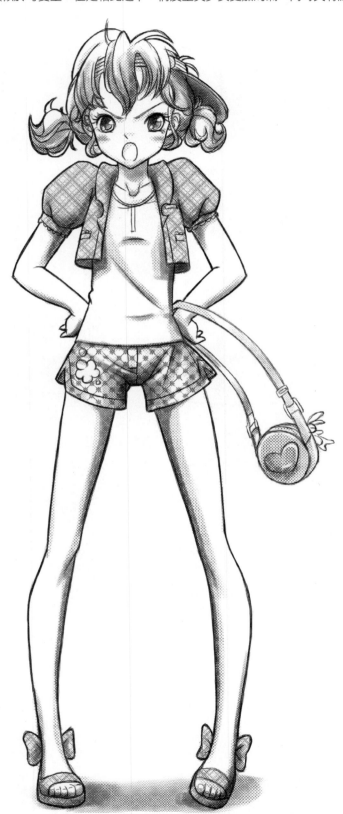

● 冷酷型美少女

冷酷、不苟言笑，同時又具有美麗的外表和姣好的身材，看上去有點酷酷的感覺。

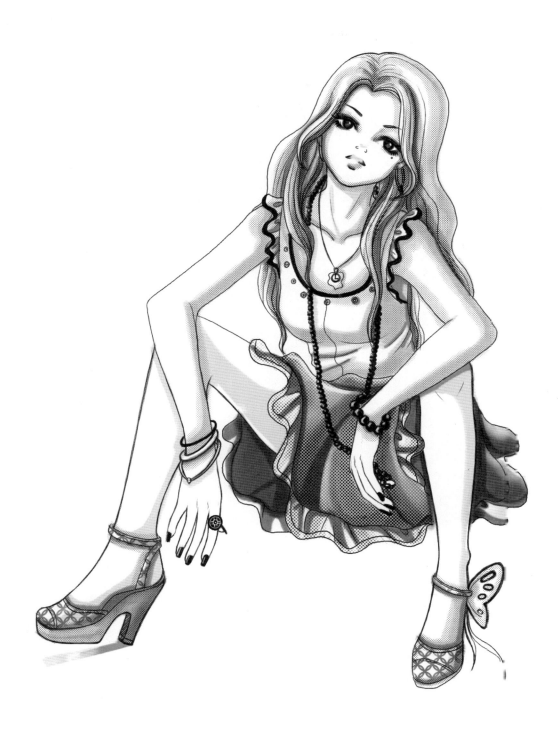

● 高傲型美少女

高傲的少女一般都非常漂亮、家境富裕，常常以自我為中心，看不起周邊的事物。

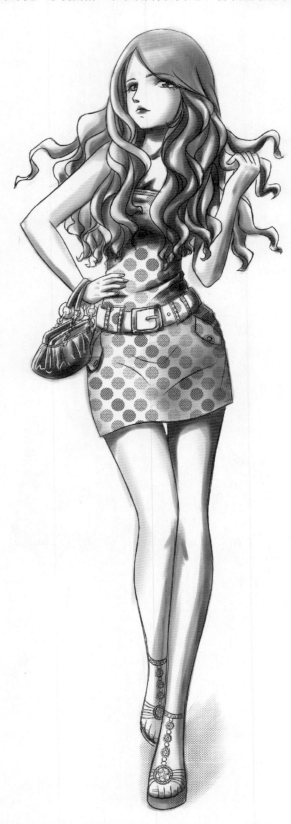

● 陽光型美少女

陽光型的少女漂亮、充滿活力，性格開朗。此類少女在現實生活中是最多的。

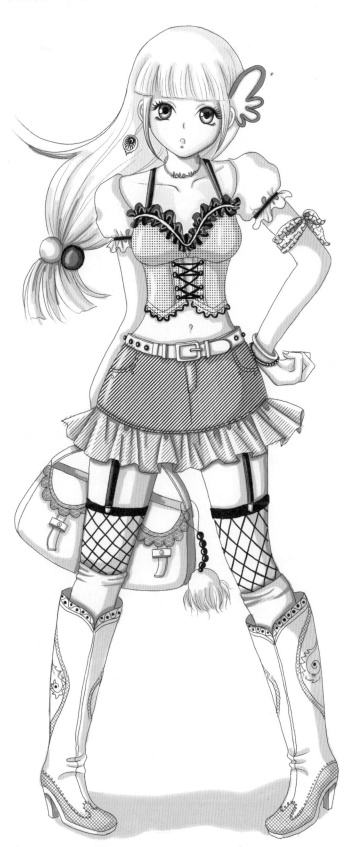

● 陽光型美少年

　　和陽光型美少女的特點大致相同。具有帥氣的外表，性格外向，穿著以休閒運動類為主。

● 溫柔型美少女

溫柔乖巧的性格是溫柔型美少女最大的特點。淑女、矜持、穩重大方,也是溫柔型少女必備的條件。

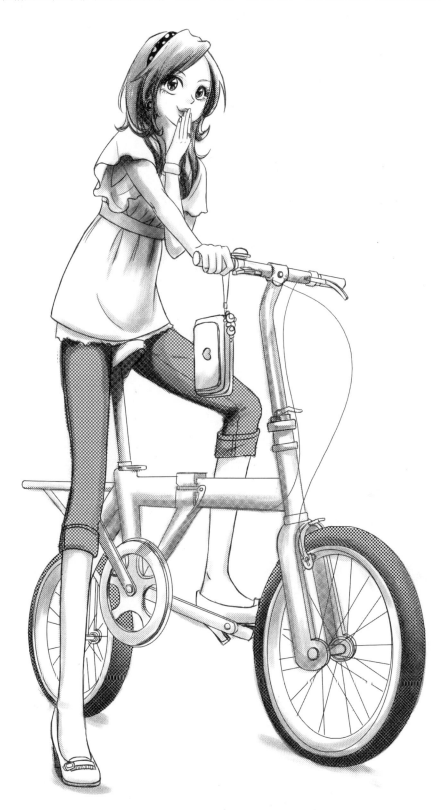

● 溫柔型美少年

此類美少年性格溫柔，給人以鄰家大哥的感覺。穿著打扮也很隨意，讓人感覺很安心。

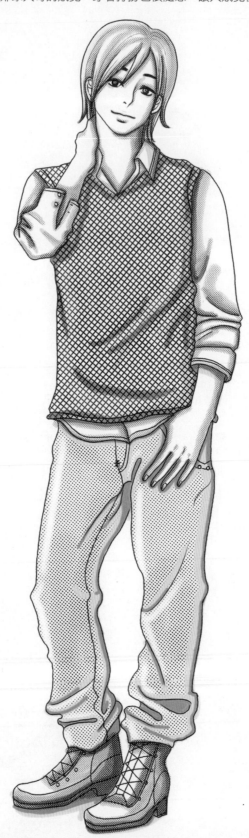

欣賞完各類型的人物造型之後，我們開始學習繪製人物的方法及步驟。同時，我們要對漫畫的工具有一個大致的了解。

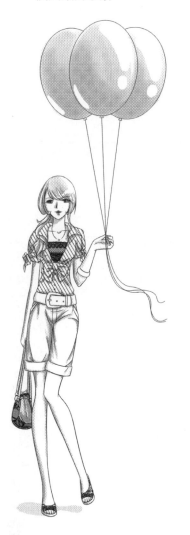

第二章

人物繪製步驟與實用工具

2.1 構思

　　在繪製單個人物時，首先要從整體出發，在頭腦裡構思好人物的整體造型。初學者可以將構思用筆在紙上簡單記錄下來。這裡的紙和筆沒有規定，可以根據作者喜好自行選擇。可以是任何紙和筆，只是用於記錄構思而已，一般選擇白紙和鉛筆。

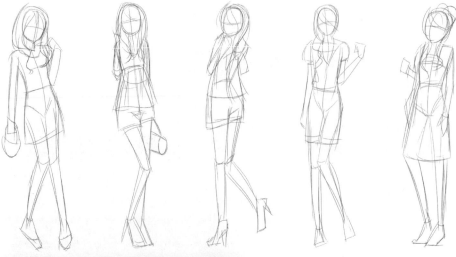

在不確定的情況下，可以多構思幾個人物造型。不用畫得很清楚，只要畫出人物的大概形態就可以了。畫出來後進行比較，選擇最適合的造型。然後，就開始繪製人物草圖了。

可以作為參考的各種人物圖片。

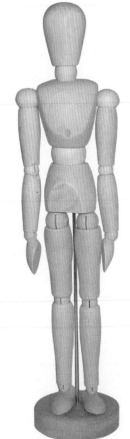

在構思時不是完全憑空想象，可以借助外界的資源激發靈感。雜誌、書籍裡的人物圖片都可以用作參考，也可以將人體模型擺出各種姿勢作為參照。

繪畫吋，用作參考的人物模型。

2.2 繪製草圖

1. 繪製草圖的工具

構思完成後，就開始繪製人物的草圖了。首先，讓我們了解一下繪製人物草圖的工具。

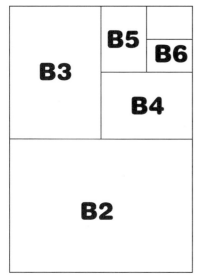

● B1

像普通的漫畫雜誌投稿用B4紙，如果是同人誌，就用A4紙。

鉛筆的選擇沒有嚴格的要求，普通鉛筆和自動鉛筆都可以。不過，筆芯應選擇B~2B的，因為筆芯太硬容易劃傷紙面，太軟會弄髒畫面。

鉛筆

橡皮擦一定要選擇質量好的，能輕鬆、乾淨地擦掉鉛筆印。不要使用髒或舊的橡皮擦，這樣會弄髒畫稿。

● 橡皮擦

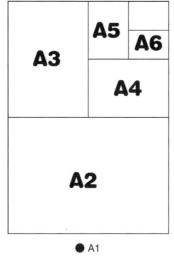

● A1

畫草圖的紙和筆，就不能像前面畫構思圖一樣隨便了，草圖必須是用鉛筆畫在漫畫專用的原稿紙上。原稿紙分為A類和B類，A1稿紙的尺寸是1m²，B1稿紙是1.5m²。A2稿紙的尺寸是A1稿紙的1/2，A3的稿紙尺寸是A2稿紙的1/2，A4稿紙是A3稿紙的1/2，以此類推。B類稿紙也是相同的。另外，A類稿紙和B類稿紙的長寬比是相同的。

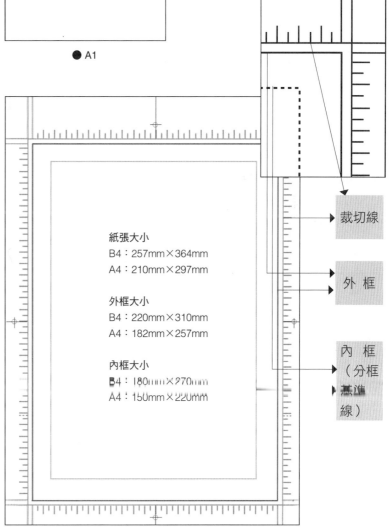

裁切線

外框

內框
（分框
基準
線）

紙張大小
B4：257mm×364mm
A4：210mm×297mm

外框大小
B4：220mm×310mm
A4：182mm×257mm

內框大小
B4：180mm×270mm
A4：150mm×220mm

● 漫畫原稿紙

2. 在原稿紙上構圖

　　了解了繪製草圖的工具，下面我們就將之前構思好的人物畫到原稿紙上。

選擇構思圖中的這個
人物造型進行繪製。

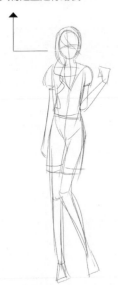

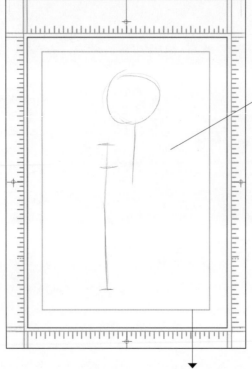

用鉛筆輕輕畫一條線表示人物整體的長
度，這樣有助於我們掌握人物在畫面中的
位置與整體所占比例，避免將人物畫到稿
紙外或大小不合適。

繪製草圖時可能出現的問題

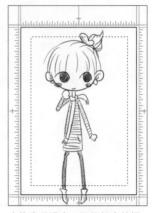

人物畫得過大，已經超出外框。

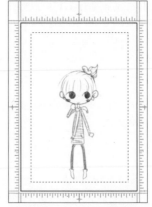

人物畫得太小，畫面不充實。

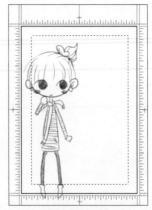

人物在畫面中的位置不妥當。

原稿紙上外框以內的畫面才
會被印刷出來，所以在繪製
草圖時，只要不超出外框就
可以。

內框是在繪製故事
漫畫時分框的基
線，在繪製單幅漫
畫時可以不用考
慮。

先畫出人物的整體長度

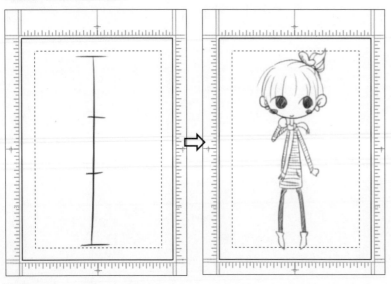

先畫出人物的整體長度，再根據這個長度繪製人物的草圖。完成後的人物比例恰當、
畫面充實，且人物位置合理。

3. 粗略地畫出人物的全身與關節

接著，我們從人物的整體框架入手，把握人物的整體結構。

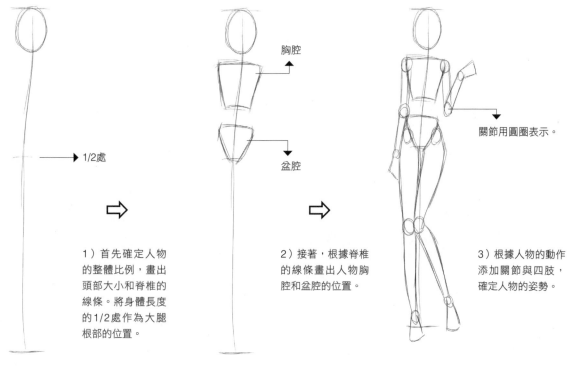

胸腔

盆腔

1/2處

關節用圓圈表示。

1）首先確定人物的整體比例，畫出頭部大小和脊椎的線條。將身體長度的1/2處作為大腿根部的位置。

2）接著，根據脊椎的線條畫出人物胸腔和盆腔的位置。

3）根據人物的動作添加關節與四肢，確定人物的姿勢。

添加四肢與關節

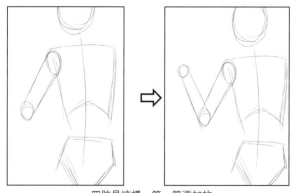

四肢是這樣一節一節添加的。

通過確定關節的位置，可以幫助我們自然地畫出人物的身體造型。無論什麼姿勢，都能輕鬆畫出來。

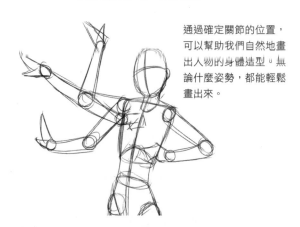

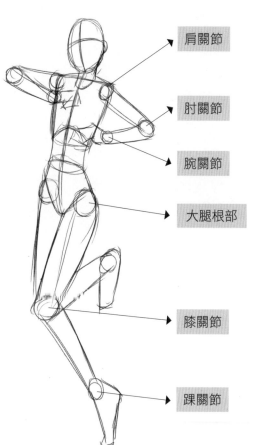

肩關節

肘關節

腕關節

大腿根部

膝關節

踝關節

4. 畫出人物的胴體草圖

畫出人物的整體結構後，根據這個框架，畫出人物的胴體草圖。

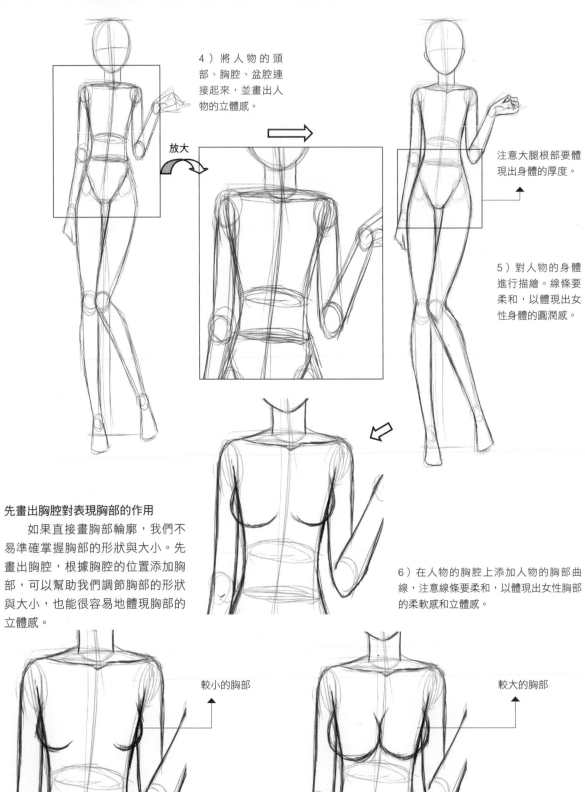

4）將人物的頭部、胸腔、盆腔連接起來，並畫出人物的立體感。

放大

注意大腿根部要體現出身體的厚度。

5）對人物的身體進行描繪。線條要柔和，以體現出女性身體的圓潤感。

先畫出胸腔對表現胸部的作用

如果直接畫胸部輪廓，我們不易準確掌握胸部的形狀與大小。先畫出胸腔，根據胸腔的位置添加胸部，可以幫助我們調節胸部的形狀與大小，也能很容易地體現胸部的立體感。

6）在人物的胸腔上添加人物的胸部曲線，注意線條要柔和，以體現出女性胸部的柔軟感和立體感。

較小的胸部

較大的胸部

可以輕鬆畫出不同大小的胸部。

5. 添加五官與服飾

接下來，根據人物的胴體草圖，逐步添加五官與服飾並進行細化。

先將五官和髮型粗略地畫出來即可，然後再逐步修改和細化。

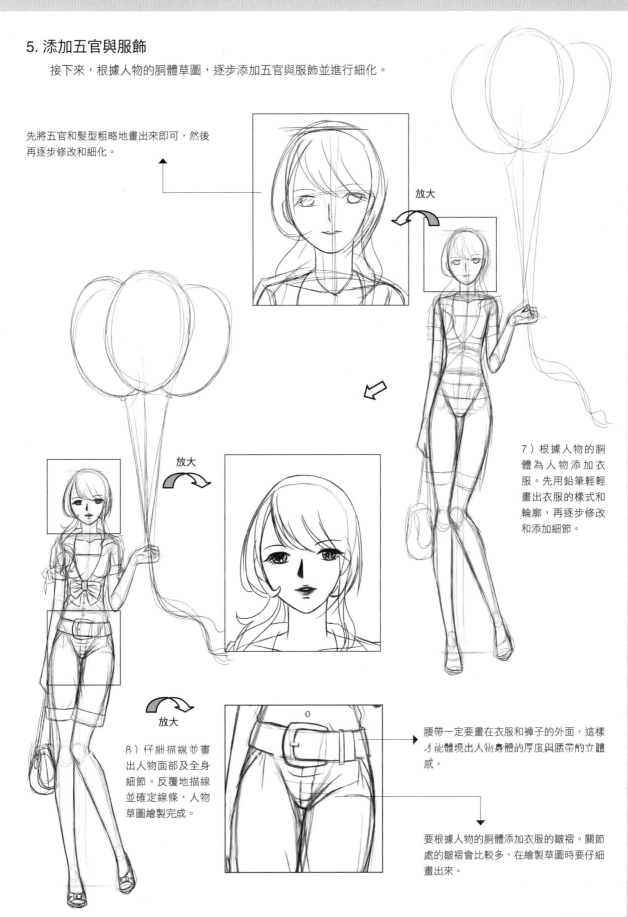

放大

放大

放大

7）根據人物的胴體為人物添加衣服。先用鉛筆輕輕畫出衣服的樣式和輪廓，再逐步修改和添加細節。

8）仔細描線並畫出人物面部及全身細節。反覆地描線並確定線條，人物草圖繪製完成。

腰帶一定要畫在衣服和褲子的外面，這樣才能體現出人物身體的厚度與腰帶的立體感。

要根據人物的胴體添加衣服的皺褶。關節處的皺褶會比較多，在繪製草圖時要仔細畫出來。

2.3 鋼筆描線

1. 描線的工具

　　畫好了鉛筆草圖，接下來就要用鋼筆對草圖進行描線了。漫畫所用的鋼筆和墨汁，可不是我們平時寫字用的普通鋼筆和墨汁，都是漫畫專用的。下面，我們先來了解一下漫畫的專用鋼筆和墨汁。

筆尖→
筆桿→
插進去

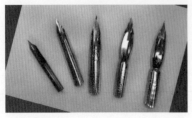

漫畫專用的鋼筆，其筆尖和筆桿是分開的。筆尖容易磨損，所以要多準備些。

將筆尖插入筆桿，再蘸上墨水就可以使用了。新買的筆尖塗有防止筆尖生銹的蠟，使用前用打火機加熱一下，或者用布反覆擦拭即可。

　　筆尖大致分為4種：G筆、圓筆、鏑筆和斯克爾筆。不同的筆尖有不同的特點和用處，畫漫畫時，要根據需要選擇不同的筆尖。下面讓我們了解一下4種筆尖各自的特點。

G筆

G筆是最常用的筆尖，柔軟有韌性，能輕鬆畫出粗細範圍較大的線條。

圓筆

圓筆常用於畫較細線條，雖然線條比較生硬，不過粗細的抑揚感很強。用力畫也可以畫出粗線來。

鏑筆

鏑筆有畫細線的鋁制筆尖和畫粗線的鉻制筆尖兩種。線條粗細變化不明顯，畫粗線條的鉻制筆反過來也能畫出很細的線條。常用於繪製背景的線條。

斯克爾筆

斯克爾筆畫出的線條粗細一樣，適合畫細而硬的效果線及硬質的畫面。

墨水分為普通墨水和繪圖墨水。普通墨水延展性好，適合用來平塗。繪圖墨水乾得快，如果不習慣就不容易塗均勻，適合用於描線。買墨水的時候儘量購買小瓶的，放久的墨水不好用，並且損傷筆尖。

2. 開始描線

選擇適合的鋼筆和墨水，下面我們就開始動手為人物的草圖進行描線了。

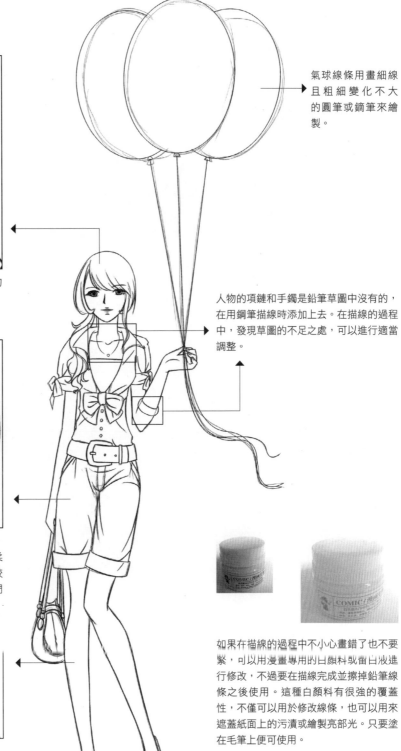

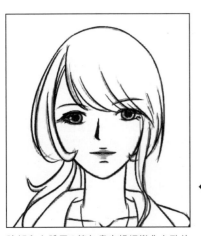

臉部和身體用G筆勾畫出粗細變化有致的線條，表現出面部和身體的立體感。

衣服的皺褶可以用G筆或者圓筆來表現。用G筆繪製的線條變化柔和，適合表現柔軟的布料質感。用圓筆繪製的線條比較硬，適合表現較硬布料的質感。這裡我們用的是G筆繪製的效果。

在膝蓋等關節處，把線條故意畫出頭，以體現出四肢的立體感。

氣球線條用畫細線且粗細變化不大的圓筆或鏑筆來繪製。

人物的項鏈和手鐲是鉛筆草圖中沒有的，在用鋼筆描線時添加上去。在描線的過程中，發現草圖的不足之處，可以進行適當調整。

如果在描線的過程中不小心畫錯了也不要緊，可以用漫畫專用的白顏料或留白液進行修改，不過要在描線完成並擦掉鉛筆線條之後使用。這種白顏料有很強的覆蓋性，不僅可以用於修改線條，也可以用來遮蓋紙面上的污漬或繪製亮部光。只要塗在毛筆上便可使用。

2.4 網紙上色

1. 上色的工具及用法

　　為了讓人物更加生動、立體，下面要為人物上色。在漫畫中是用網紙進行上色的，下面我們先來了解一下上色的工具及用法。

網紙也稱網膠，其用途非常廣泛。人物的頭髮、服飾、陰影等，都可以用網紙上色。網紙的種類繁多，最常用的是網點紙，另外還有其他各種形狀的網紙、漸變網紙和灰度網紙。一些風景和圖案的網紙甚至可以直接用來作為背景。

51號

71號

61號

網點紙的型號有很多，常用的是61號網紙。可以根據需要選擇不同的網紙，製造有層次感的立體效果。

其他效果的網紙。

　　漸變效果可以用刮網的方法實現。如果沒有買到雲層、海水等圖案的網紙，也可以用刮網的方法製作出來。

刮網角度成45°是錯誤的。

正確的刮網角度是20°～30°。

還可以配合尺子，刮出放射性的線條，製作出閃光的效果。

刮網和切網是要用這種專業的割網刀完成的。

2. 為人物貼上網紙

下面我們透過為人物的面部上色，學習網紙的用法。

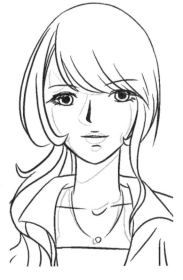

1）首先，我們將需要上色的區域用鉛筆輕輕地描畫出來。

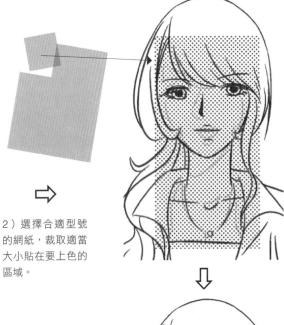

2）選擇合適型號的網紙，裁取適當大小貼在要上色的區域。

3）用割網刀小心切去多餘部分。需要漸變的地方可以直接貼漸變網紙，也可以用割網刀刮出漸變效果。

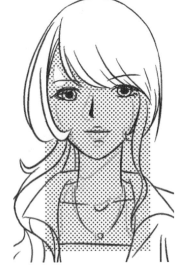

4）小心去掉網紙屑，用割網刀的背面將網紙壓牢。也可以用指甲蓋或者其他東西來壓。

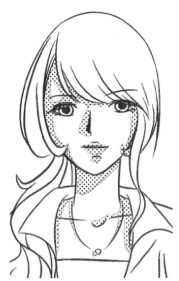

在上網的過程中，還可以透過網紙的疊加創造出奇特的效果。可以發揮創意，根據需要對網紙進行疊加。

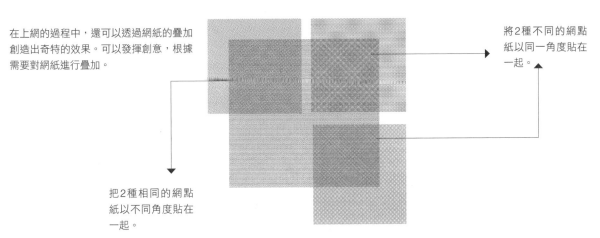

將2種不同的網點紙以同一角度貼在一起。

把2種相同的網點紙以不同角度貼在一起。

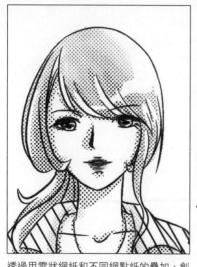

透過用雲狀網紙和不同網點紙的疊加，創造出頭髮的立體感。最後，用白顏料表現頭髮、嘴唇以及眼睛的亮部光，使人物面部立體、生動。

氣球用兩種漸變網紙疊加，以表現立體感。用白顏料繪製出氣球的亮部光。

褲子的皺褶用兩種網紙疊加進行表現，配合刮網效果，讓皺褶過渡自然且更具立體感。

襯衣選擇斜條紋的網紙，不用考慮皺褶引起的條紋變化，這樣可以避免分散讀者的注意力。抹胸用蕾絲花紋的網紙，可以讓人物更具女人味。人物繪製完成。

下面，我們開始學習面
部的表現方法。這裡，我們將
學習到多角度面部的畫法、五
官、髮型、各種表情的表現以
及面部的個性變形。

面部的
畫法

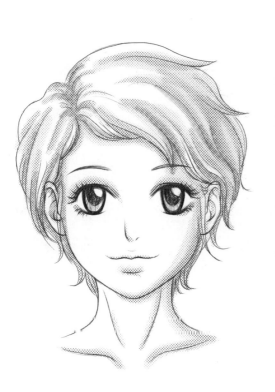

1. 平視面部的畫法

　　畫正面的面部時，以橢圓和十字作為人物面部的基準線，橢圓代表人物的頭部輪廓。在頭部輪廓中畫十字來確定人物面部的朝向，並幫助我們準確掌握五官在面部的位置。

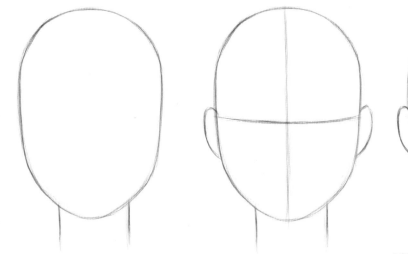

1）畫出橢圓，縱向4等分，左右1/4處是脖子輪廓線的位置。

2）在橢圓中畫十字，作為五官的基準線。畫出左右兩個耳朵。

3）進一步仔細地刻畫出臉型的輪廓。

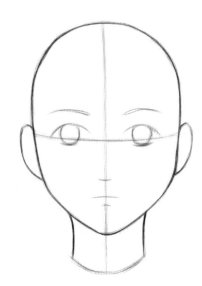
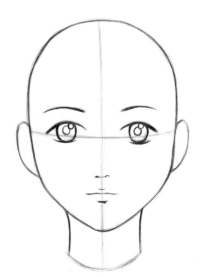
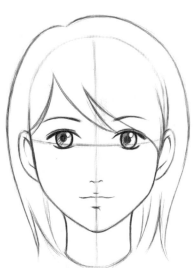

4）以十字為基準線，確定眼睛、鼻子和嘴巴的位置。

5）修飾眼睛，畫出眼珠、瞳孔以及高部光。然後畫出眉毛，人物面部逐漸成型。

6）細化人物五官及頭髮，人物面部繪製完成。

改變十字線中心的位置，調節人物面部的水平朝向。

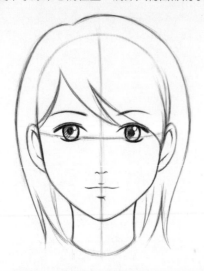

● 平視正面

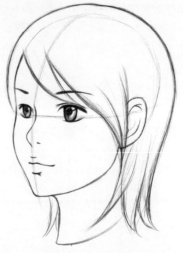

● 平視斜側面

注意臉的左右對稱，同時還要注意眉眼之間、兩眼之間的距離。

要特別注意眼睛的立體感，內側的眼睛要比外側的稍小。

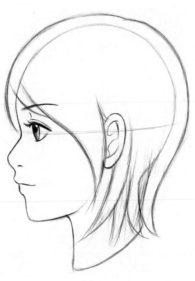

● 平視正側面

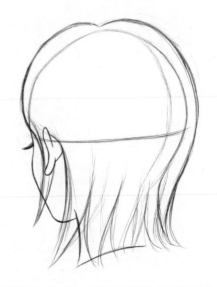

● 平視側背面

正側面中，眼睛到鼻子的距離要注意，下嘴唇要比上嘴唇內收一點。

耳朵的位置是一個難點，可以以眼睛的十字橫線作為基準進行繪製。

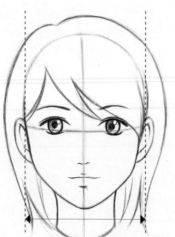

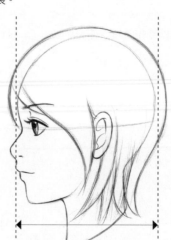

繪製時，注意平視正面的頭部寬度小於平視正側面的頭部寬度。

2. 仰視面部的畫法

為了繪製出一個完美的頭像，不僅要重視正面和側面的面部表現方法，俯視和仰視時的面部表現也一樣很重要，但是一切都要以十字基準線開始。俯視和仰視時的面部表現，相對於平視時，難度稍大些。

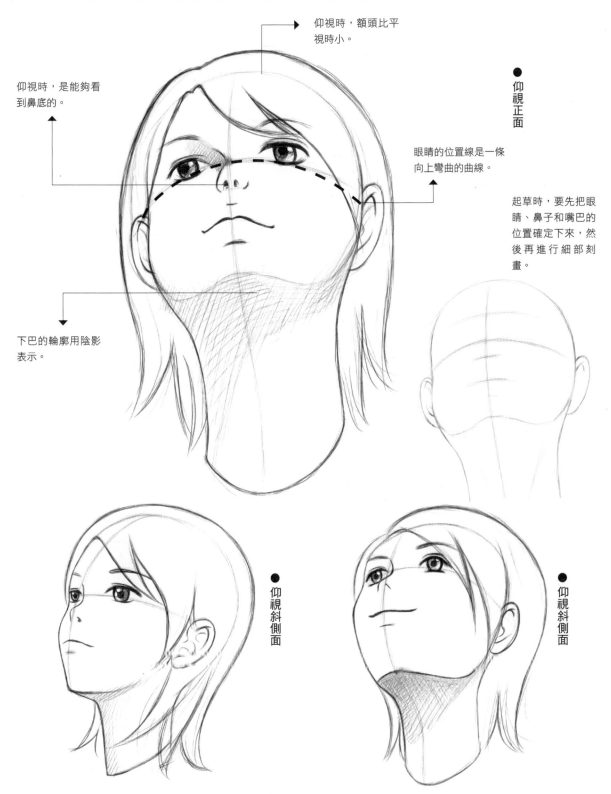

仰視時，額頭比平視時小。

仰視時，是能夠看到鼻底的。

眼睛的位置線是一條向上彎曲的曲線。

●仰視正面

起草時，要先把眼睛、鼻子和嘴巴的位置確定下來，然後再進行細部刻畫。

下巴的輪廓用陰影表示。

●仰視斜側面

●仰視斜側面

眼睛的彎曲度是最大的難點，不要讓眼睛有下垂的感覺。眼睛的**彎曲度要與頭部**、眉毛、嘴唇和下巴的彎曲弧度保持平行，同時注意眼睛到耳朵的距離。

3. 俯視面部的畫法

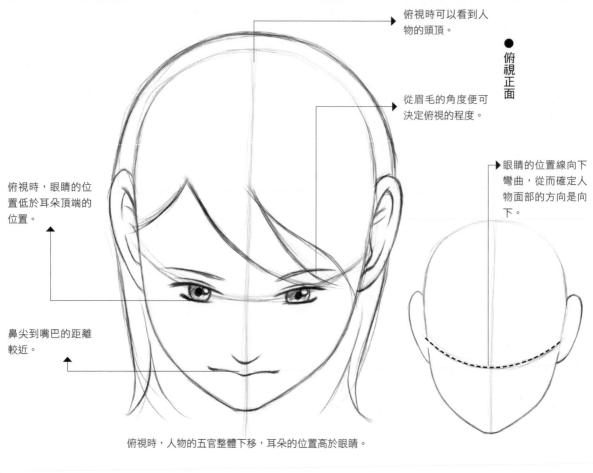

俯視時可以看到人物的頭頂。

從眉毛的角度便可決定俯視的程度。

● 俯視正面

眼睛的位置線向下彎曲,從而確定人物面部的方向是向下。

俯視時,眼睛的位置低於耳朵頂端的位置。

鼻尖到嘴巴的距離較近。

俯視時,人物的五官整體下移,耳朵的位置高於眼睛。

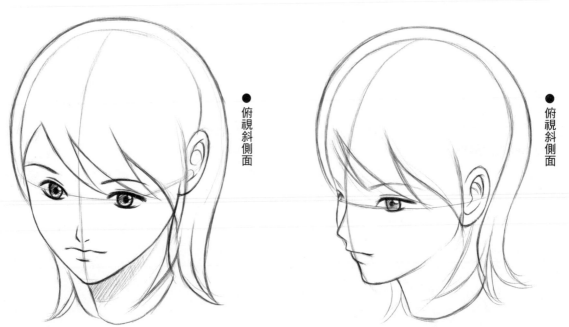

● 俯視斜側面

● 俯視斜側面

和仰視一樣,眉毛、眼睛、嘴巴和下巴的彎曲度要保持一致。俯視時,鼻子與嘴巴之間的距離較近。

耳朵與眼睛之間的距離是關鍵。注意頭頂的表現,不要畫得過大。

3.2 五官的畫法

　　畫比較寫實的人物時，要注意人物的五官在面部的比例。一般來說，五官的比例是「三停五眼」。注意觀察人物，「三停」是從髮際線到眉毛最上端，眉毛到鼻底，鼻底到下巴的三個等分線；「五眼」是人物正面時，一隻耳朵到另外一隻耳朵大概是五個眼睛的距離。

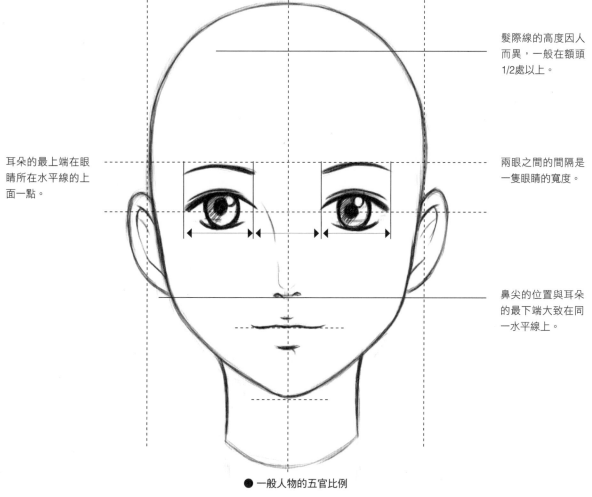

髮際線的高度因人而異，一般在額頭1/2處以上。

兩眼之間的間隔是一隻眼睛的寬度。

耳朵的最上端在眼睛所在水平線的上面一點。

鼻尖的位置與耳朵的最下端大致在同一水平線上。

● 一般人物的五官比例

　　一般來說，卡通人物的面部和五官的畫法，沒有寫實的人物來得嚴謹，可以根據自己的喜好來畫出自己的風格。當然，也要講究五官在人物面部的比例和位置。

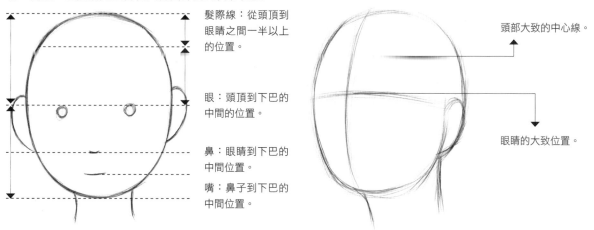

髮際線：從頭頂到眼睛之間一半以上的位置。

眼：頭頂到下巴的中間的位置。

鼻：眼睛到下巴的中間位置。

嘴：鼻子到下巴的中間位置。

頭部大致的中心線。

眼睛的大致位置。

1. 眉毛的畫法

（1）寫實型眉毛的畫法

注意觀察眉毛毛髮的走向，根據毛髮的走向畫出眉毛。眉毛是眼窩緣處，繪畫時眉毛在鼻梁的延長線上。

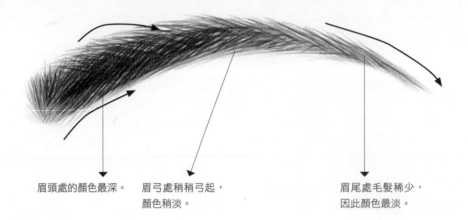

眉頭處的顏色最深。　　眉弓處稍稍弓起，　　　　　眉尾處毛髮稀少，
　　　　　　　　　　　顏色稍淡。　　　　　　　　因此顏色最淡。

（2）漫畫型眉毛的畫法

卡通漫畫中，眉毛的畫法比較簡單，少了毛髮的修飾。一般只用一根或者兩根單線條來表示眉毛的形狀和走勢。

這是漫畫中較為常見的眉毛類型。眉頭處較圓，慢慢過渡到眉尾。

這種眉型在漫畫中也是屬於常見類型，相對於前一種，這樣的眉毛較細長。

成熟女性的眉毛一般都是挑眉，眉尾處向上微微挑起。

可愛女生的眉毛類型，眉尾處往往長過眉頭，眉毛整體呈圓弧形。

一般男生的眉毛。在漫畫中，眉頭往往較細，而眉尾處較粗。

典型美少年的眉毛，眉頭處不會太粗，眉尾處慢慢地細下去。

在漫畫中也有另類的眉毛，可以根據個人喜好和人物性格來繪製。

也可以畫成半截型眉毛以突顯個性。

2. 眼睛的畫法

　　不論是現實還是漫畫中，眼睛都是傳遞信息的重點，是面部的關鍵所在。眼睛是塑造角色時第一要素，決定角色的存在感和給讀者的印象。眼睛甚至可以說是漫畫中最難的，也是最重要的。

（1）寫實型眼睛的畫法

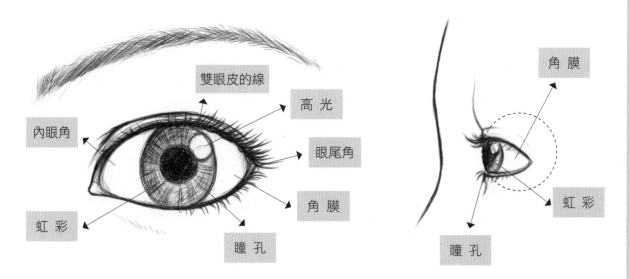

　　在繪製中，可以根據自己的喜好和需要將眉眼進行變形。要想眼睛顯得更可愛，就要將瞳孔畫得大一些。

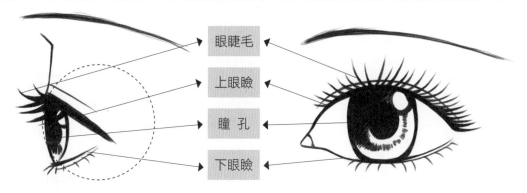

（2）漫畫型眼睛的畫法

　　眼睛簡單的繪製步驟。上下眼瞼決定眼睛的形狀，所以畫的時候要特別注意。

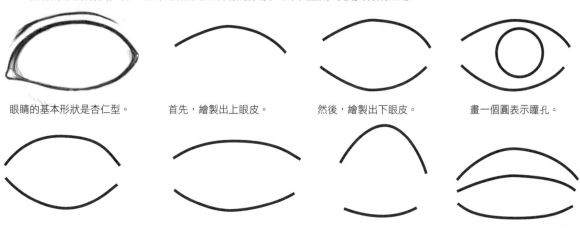

眼睛的基本形狀是杏仁型。　　首先，繪製出上眼皮。　　然後，繪製出下眼皮。　　畫一個圓表示瞳孔。

前後兩端不連上，這就變成了　　上下眼瞼的距離與弧線的形狀　　漫畫中少女型的大眼睛。　　強調雙眼皮的畫法。
漫畫風格的眼睛。　　　　　　　可以自由變換。

畫不同角度的眼睛時，要將眼睛看作在眼球上。

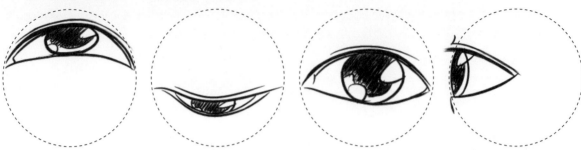

眼睛中亮部光的位置可以幫助表現視線的方向。眼中的亮部光可以令人物的視線變得更加清楚，基本分為畫在中央和靠左右邊緣的兩種類型。

● 靠邊緣的亮部光

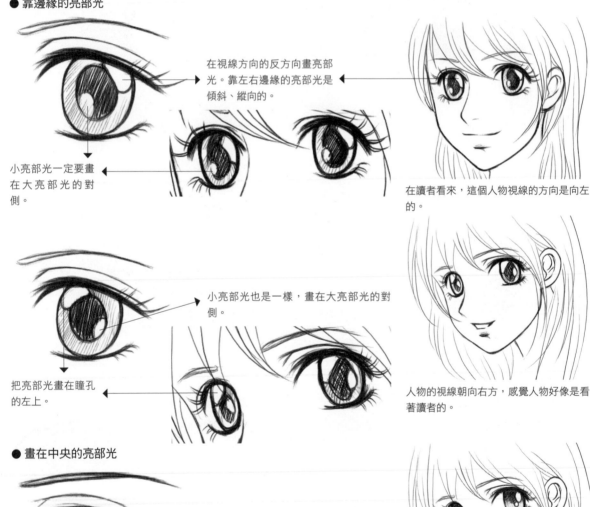

在視線方向的反方向畫亮部光。靠左右邊緣的亮部光是傾斜、縱向的。

小亮部光一定要畫在大亮部光的對側。

在讀者看來，這個人物視線的方向是向左的。

小亮部光也是一樣，畫在大亮部光的對側。

把亮部光畫在瞳孔的左上。

人物的視線朝向右方，感覺人物好像是看著讀者的。

● 畫在中央的亮部光

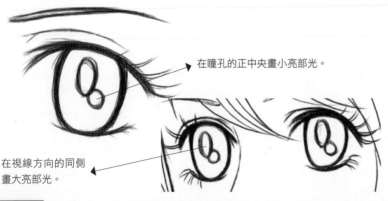

在瞳孔的正中央畫小亮部光。

在視線方向的同側畫大亮部光。

亮部光稍微地靠向右側，就有了人物好像在看著讀者的感覺。

（3）眼睛的各種類型

在漫畫中，眼睛是第二種說話的工具，所以不同類型的眼睛就會呈現出不同的語言特色。

● 寫實型

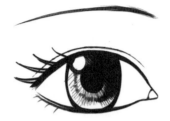 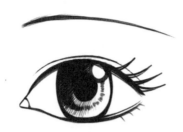

寫實型的眼睛在漫畫中是比較少的。畫起來很費時間，因為要細緻地刻畫出眼睛的細節。

● 溫柔型

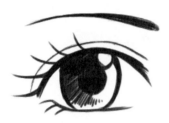 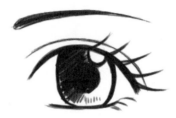 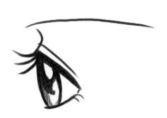

溫柔型的眼睛在漫畫中屬於常見的類型，他給人以平和、親切的感覺。眉毛比較直，與眼睛的距離不會太近。

● 可愛型

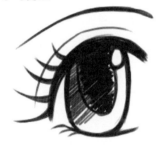 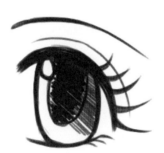 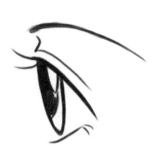

可愛型的眼睛又大又圓，眼神純真。加大瞳孔中亮部光的亮度，可以大幅度提升可愛度。

● 成熟型

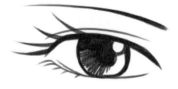 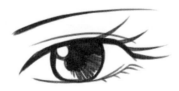 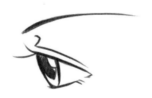

成熟型的眼睛細長飄娟，睫毛捲曲細長，眼角微微下垂，可以適當地把眼球藏在眼瞼內。

● 內向型

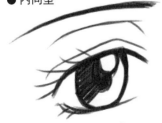 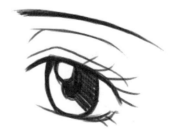 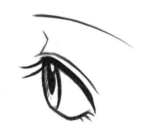

內向型的眼睛看上去無神，眼角下垂。

3. 鼻子的畫法

（1）寫實型鼻子的畫法

　　畫寫實型的鼻子時，可以將鼻子理解為一個幾何體，這樣能更準確地把握鼻子的結構。

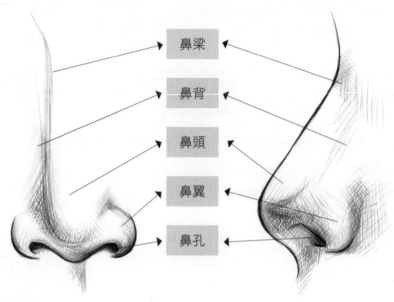

鼻梁

鼻背

鼻頭

鼻翼

鼻孔

（2）漫畫型鼻子的畫法

　　在漫畫中，鼻子不像眼睛、嘴巴，不是表現感情的關鍵部位。漫畫中一般都不會特別的強調鼻子，而只用簡單的線條或陰影表示。下面我們會看到在漫畫中存在的各種各樣的鼻子。

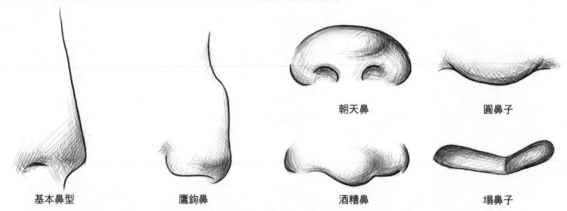

朝天鼻

圓鼻子

基本鼻型

鷹鉤鼻

酒糟鼻

塌鼻子

　　鼻子的變化也是隨著年齡的增長而變化的。年齡越小，鼻梁越短；年齡越大，鼻梁就越突出、越長。鼻梁會給人強勢的感覺，所以Q版人物和小孩一般不畫鼻梁，只畫出鼻頭。

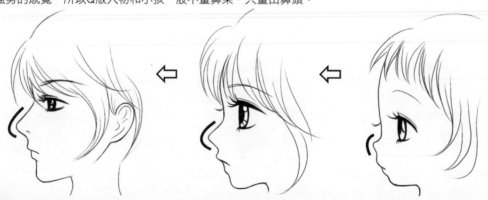

（3）漫畫中鼻子的幾種基本類型
● 漫畫型：可以不畫出鼻梁的類型。一般只畫出鼻頭，鼻孔很多時候是省略掉的。

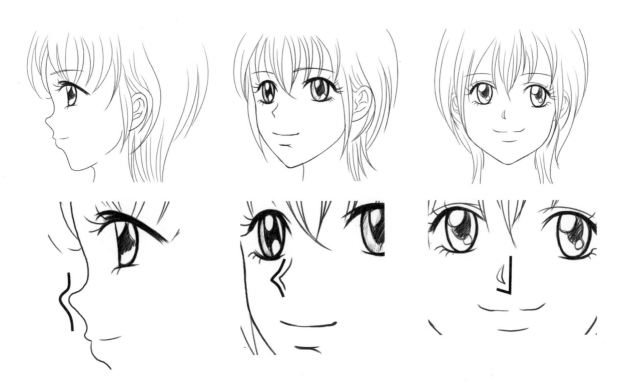

● 寫實型：畫出鼻梁的類型。畫出接近實際鼻子形狀的輪廓線。

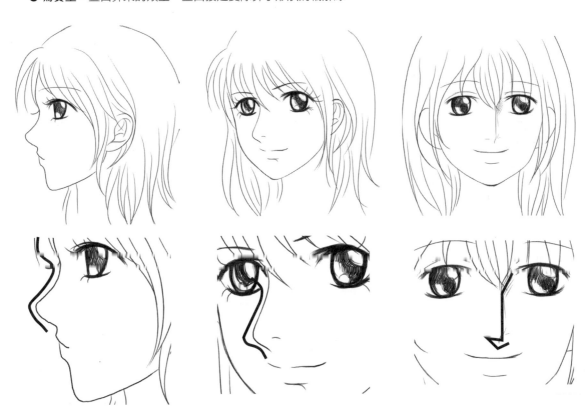

● 鷹鉤型鼻子：這樣的鼻子與寫實型一樣，畫出清晰的鼻梁輪廓線，鼻孔向下。

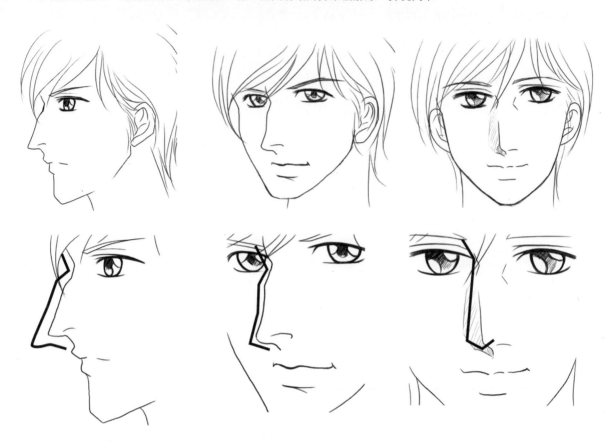

● 介於漫畫型與寫實型的中間型：這樣的鼻子很多時候不畫鼻孔。

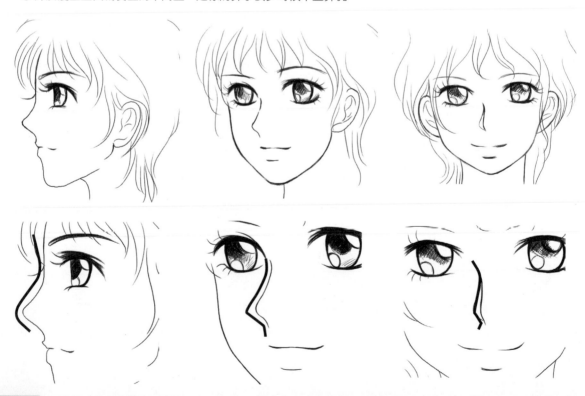

4. 嘴巴的畫法

（1）寫實型嘴巴的畫法

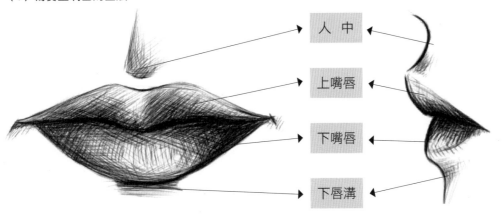

人 中	
上嘴唇	
下嘴唇	
下唇溝	

嘴巴是最富於表情變化的奇妙器官。與眼睛相比，它能更直接表達人物的感情變化。

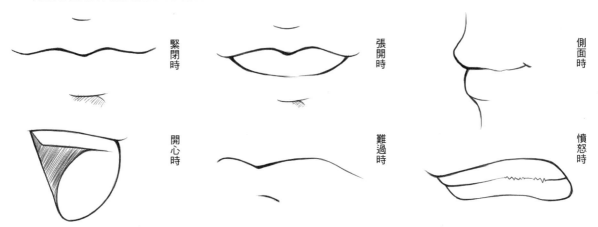

緊閉時　　張開時　　側面時

開心時　　難過時　　憤怒時

（2）漫畫型嘴巴的畫法

在漫畫中鼻子不會像嘴巴和眼睛那樣富於變化，但是透過與嘴巴的組合，兩者仍然可以產生豐富的表情變化。

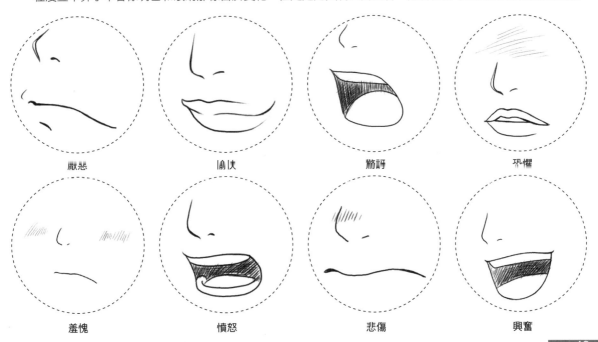

厭惡　　愉快　　驚訝　　恐懼

羞愧　　憤怒　　悲傷　　興奮

（3）漫畫中嘴巴的幾種基本表現方法

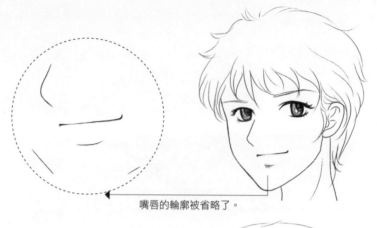

嘴唇的輪廓被省略了。

● 只畫線條的類型

用一根線條和下嘴唇的陰影進行表現，不
畫出嘴型。下嘴唇的陰影有多種不同表現
手法。

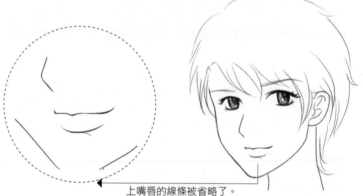

上嘴唇的線條被省略了。

● 畫出下嘴唇形狀的類型

上嘴唇沒有畫出來，下嘴唇用弧線表示厚
度。

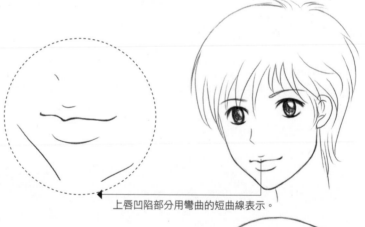

上唇凹陷部分用彎曲的短曲線表示。

● 立體肉感的類型

這是強調嘴唇立體感的寫實型表現方法。
上嘴唇中央的凹陷用曲線條來表示。

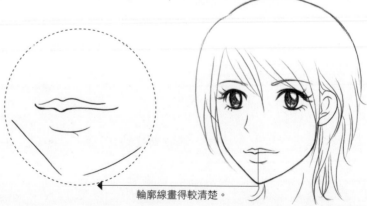

輪廓線畫得較清楚。

● 比較寫實的類型

上下嘴唇的輪廓都清楚地畫出來。

（4）漫畫中嘴的基本類型

　　嘴有吃飯、說話、唱歌等多種功能，可以自由活動。這些複雜的嘴部動作由10種以上的肌肉控制。肌肉會隨年齡的增長變弱，最終使臉部下垂。在漫畫中，嘴的畫法很多，可以用一根線來表現，不畫出嘴唇；也可以畫得寫實，連牙齒都畫出來。

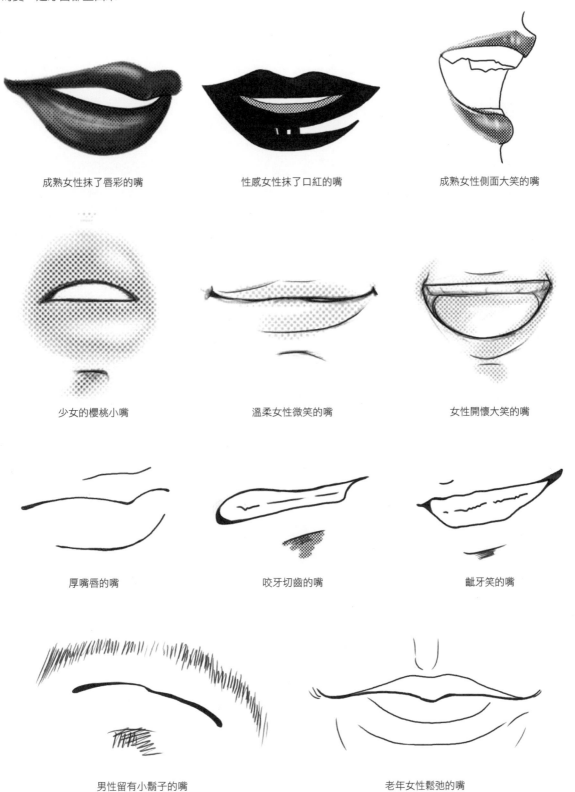

成熟女性抹了唇彩的嘴　　　　性感女性抹了口紅的嘴　　　　成熟女性側面大笑的嘴

少女的櫻桃小嘴　　　　溫柔女性微笑的嘴　　　　女性開懷大笑的嘴

厚嘴唇的嘴　　　　咬牙切齒的嘴　　　　齜牙笑的嘴

男性留有小鬍子的嘴　　　　　　　老年女性鬆弛的嘴

5. 耳朵的畫法

（1）寫實型耳朵的畫法

　　每個人耳朵的形狀都是不同的，有寬而大的耳廓，也有稜角分明的耳廓，形態各異。改變耳朵的形狀、大小以及厚度，就可以形成不同特徵。

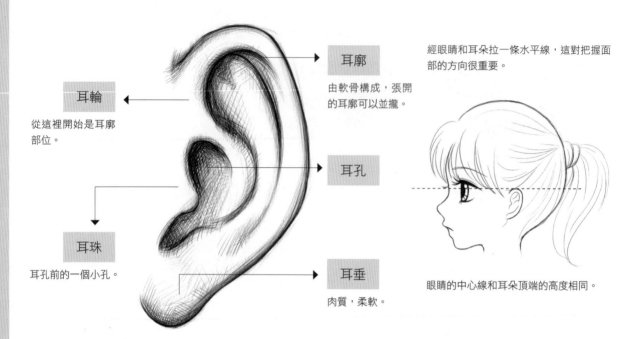

耳廓
由軟骨構成，張開的耳廓可以並攏。

耳輪
從這裡開始是耳廓部位。

耳孔

耳珠
耳孔前的一個小孔。

耳垂
肉質，柔軟。

經眼睛和耳朵拉一條水平線，這對把握面部的方向很重要。

眼睛的中心線和耳朵頂端的高度相同。

（2）漫畫型耳朵的畫法

　　耳朵從寫實到Q版的轉變。漫畫中的耳朵表現得比較簡單，幾根線條即可完成。

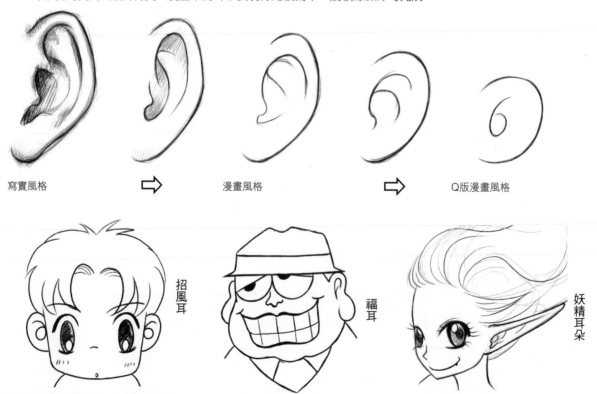

寫實風格　　　　漫畫風格　　　　Q版漫畫風格

招風耳

福耳

妖精耳朵

在漫畫中會存在各式各樣的耳朵，耳朵也被作為人物的一個代表性特徵。

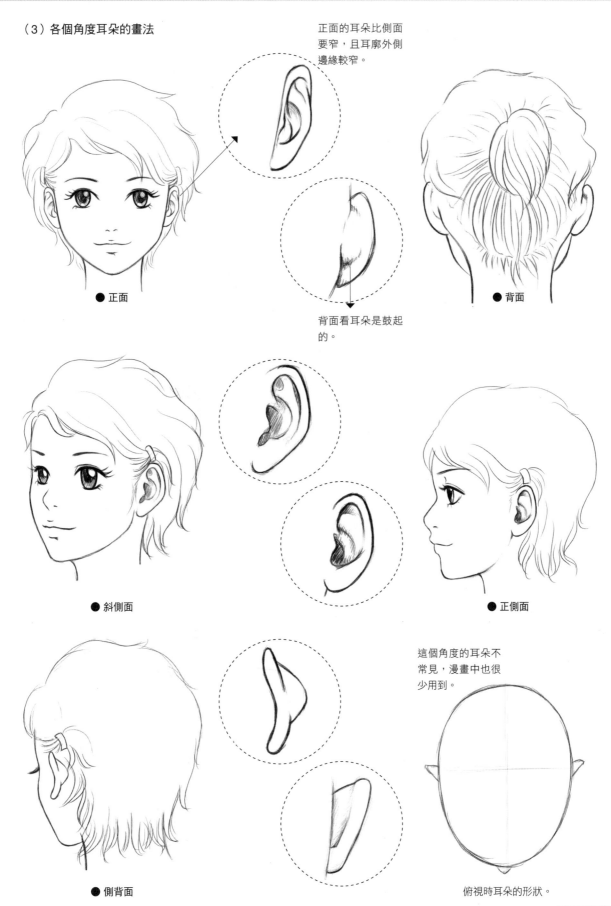

（3）各個角度耳朵的畫法

正面的耳朵比側面要窄，且耳廓外側邊緣較窄。

● 正面

背面看耳朵是鼓起的。

● 背面

● 斜側面

● 正側面

● 側背面

這個角度的耳朵不常見，漫畫中也很少用到。

俯視時耳朵的形狀。

3.3 髮型的畫法

　　髮型其實是體現人物性格的一個重要方式，想要一個人物形象豐滿優美，頭髮是很重要也是很出彩的一部分，選擇適合人物性格的髮型，會讓人物更出彩，但是頭髮的表現確實有難度。

　　很多人在初學的時候都會先從一根根畫起，然後才完成整體的髮型，其實這是個誤區。不管何種髮型都有一個基本的規律，要先從整體的輪廓入手，然後用線條畫出頭髮大致的走向，再進行細部的刻畫。

　　下面我們先從人物頭髮的畫法學習，學習如何讓人物的頭髮自然、美觀。

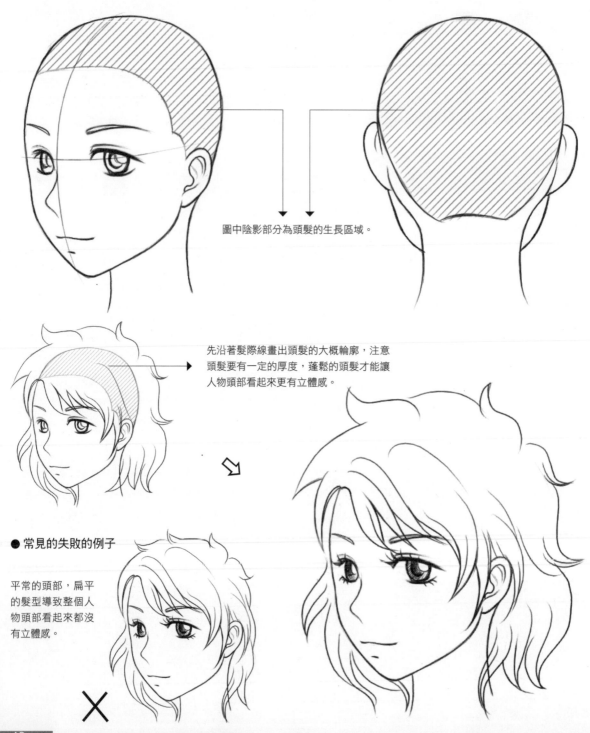

圖中陰影部分為頭髮的生長區域。

先沿著髮際線畫出頭髮的大概輪廓，注意頭髮要有一定的厚度，蓬鬆的頭髮才能讓人物頭部看起來更有立體感。

● 常見的失敗的例子

平常的頭部，扁平的髮型導致整個人物頭部看起來都沒有立體感。

1. 短髮的畫法

短髮給人以活潑好動的感覺。相對於長髮，短髮更需注意層次感的表現，要注意頭髮與面部的銜接。

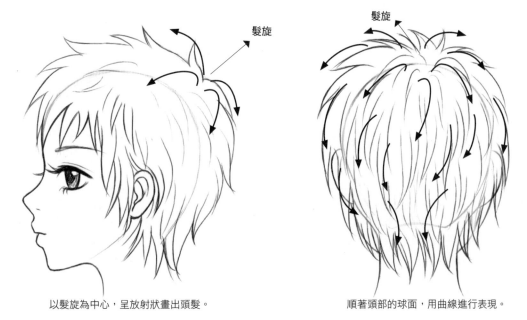

以髮旋為中心，呈放射狀畫出頭髮。

順著頭部的球面，用曲線進行表現。

髮旋不一定是在中間的，也可以在旁邊。髮旋可以只有1個，也可以有2個。有些人物的髮旋在額頭處，在這種情況下，後腦勺一般還有1個髮旋，這樣頭部看起來才不會顯得扁平。

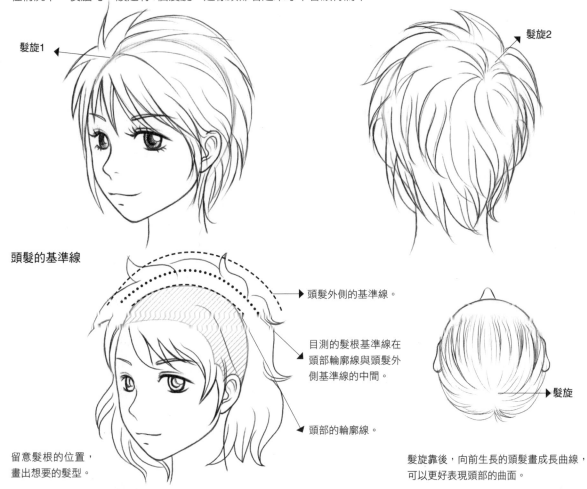

留意髮根的位置，
畫出想要的髮型。

頭髮外側的基準線。

目測的髮根基準線在
頭部輪廓線與頭髮外
側基準線的中間。

頭部的輪廓線。

髮旋靠後，向前生長的頭髮畫成長曲線，
可以更好表現頭部的曲面。

短髮中的分髮要注意頭部中心線的位置。根據頭部中心線的位置，決定人物是中分還是偏分的髮型。

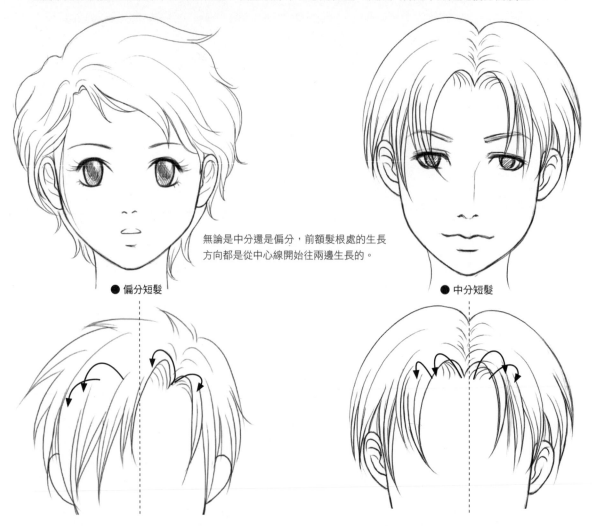

無論是中分還是偏分，前額髮根處的生長
方向都是從中心線開始往兩邊生長的。

● 偏分短髮

● 中分短髮

當我們畫寸髮、平頭或者豎起的頭髮時，要根據頭髮的生長方向仔細地畫出髮根，然後根據髮根完善整個頭
部的髮型，注意頭髮的走向。

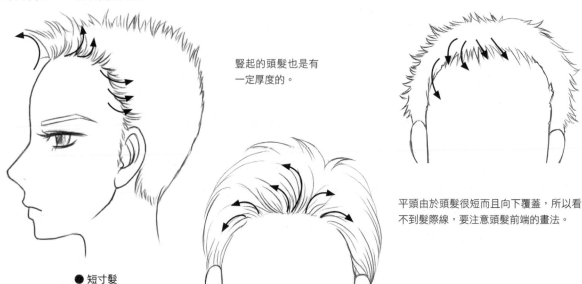

豎起的頭髮也是有
一定厚度的。

平頭由於頭髮很短而且向下覆蓋，所以看
不到髮際線，要注意頭髮前端的畫法。

● 短寸髮

2. 中長髮的畫法

（1）直髮的畫法

中長的髮型介於短髮和長髮之間。與短髮相比，中長髮只是將短髮的髮梢延長，可以根據自己的需要延長到合適的位置。

用線條的疏密變化體現頭髮的立體感。

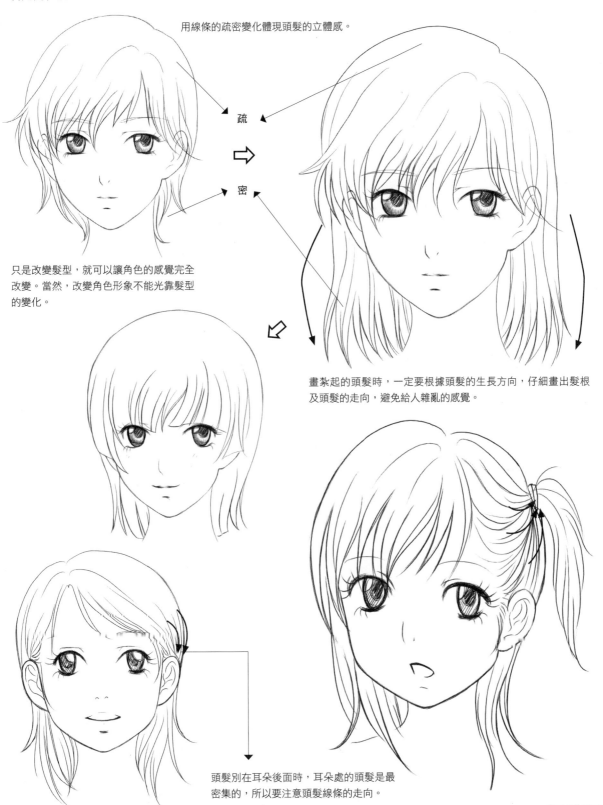

疏

密

只是改變髮型，就可以讓角色的感覺完全改變。當然，改變角色形象不能光靠髮型的變化。

畫紮起的頭髮時，一定要根據頭髮的生長方向，仔細畫出髮根及頭髮的走向，避免給人雜亂的感覺。

頭髮別在耳朵後面時，耳朵處的頭髮是最密集的，所以要注意頭髮線條的走向。

（2）捲髮的畫法

　　捲髮給人華麗的感覺，但是在繪製時一定要把握好線條的節奏感和層次感。捲度過於一致會讓人覺得生硬死板，捲度沒有規律又會顯得凌亂。

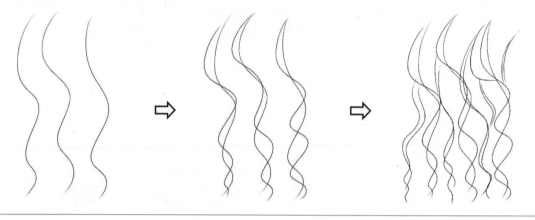

畫出頭髮主要的波浪形狀。　　　　根據波浪方向給頭髮加密。　　　　反覆加密並填補空白。

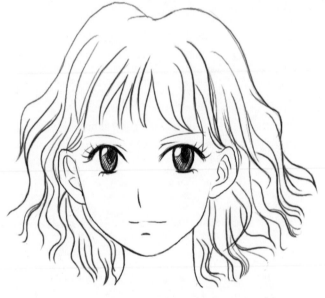

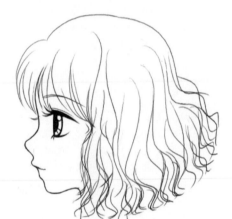

由於捲髮很蓬鬆，所以頭髮看起來會比直髮多很多。注意後側的捲髮也要高高蓬起，給人以蓬鬆的感覺。

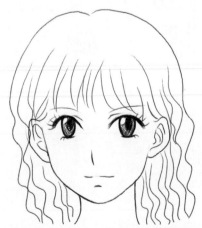

順直的捲髮。稍微帶點捲，給人以自然的感覺。

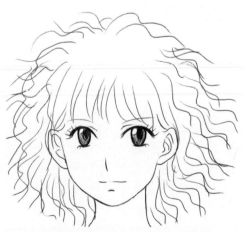

比較特別的捲髮，這樣的頭髮蓬得很高。

3. 長髮的畫法

　　長頭髮是最能表現性感的髮型。長髮的層次感沒有短髮那麼強，畫法與中長髮差不多，只是髮梢延長，同時注意疏密的變化。

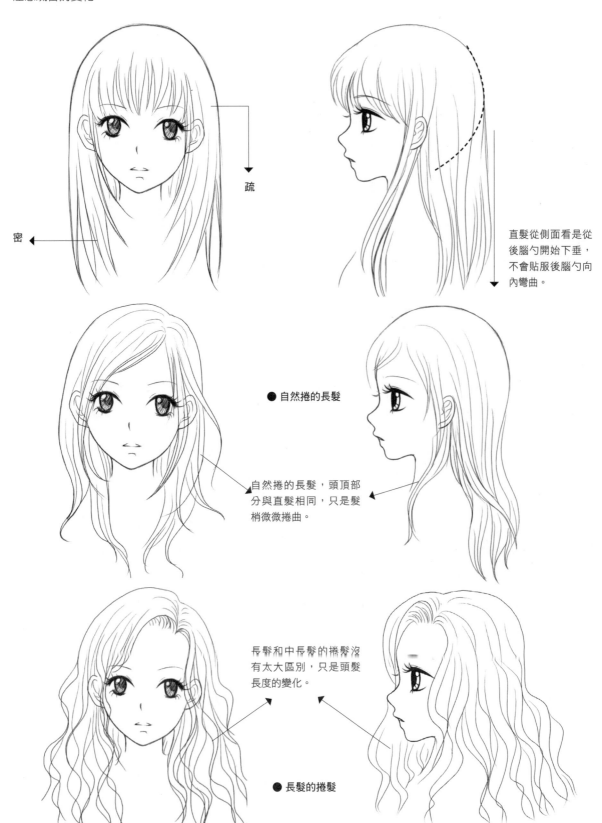

疏

密

直髮從側面看是從後腦勺開始下垂，不會貼服後腦勺向內彎曲。

● 自然捲的長髮

自然捲的長髮，頭頂部分與直髮相同，只是髮梢微微捲曲。

長髮和中長髮的捲髮沒有太大區別，只是頭髮長度的變化。

● 長髮的捲髮

4. 頭髮的動態

當我們轉動頭部時，要注意頭髮的動態。頭髮是隨著頭部的轉動而變化的，要注意頭髮的走向。

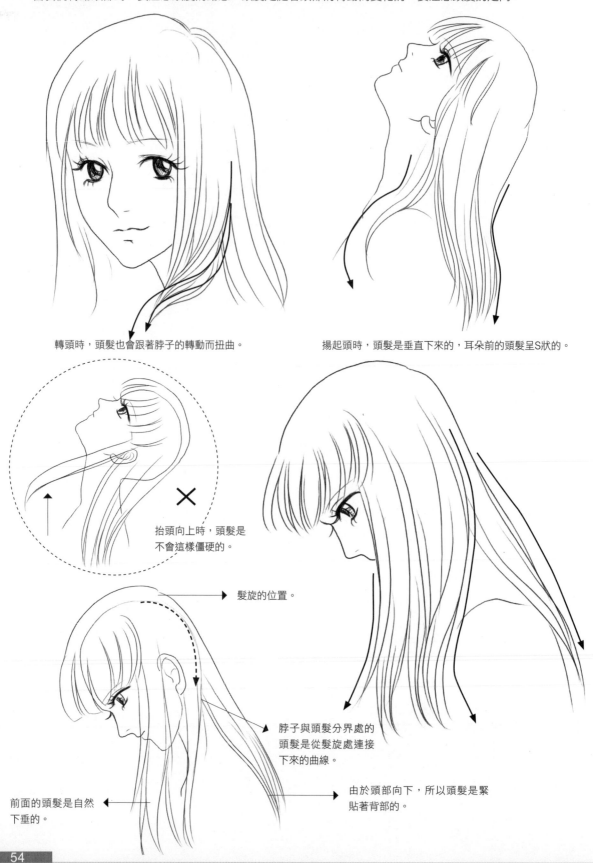

轉頭時，頭髮也會跟著脖子的轉動而扭曲。

揚起頭時，頭髮是垂直下來的，耳朵前的頭髮呈S狀的。

抬頭向上時，頭髮是不會這樣僵硬的。

髮旋的位置。

脖子與頭髮分界處的頭髮是從髮旋處連接下來的曲線。

前面的頭髮是自然下垂的。

由於頭部向下，所以頭髮是緊貼著背部的。

不同的髮型,線條的表現手法也不相同。頭髮在紮起時和梳辮子時,紮起處的頭髮是最密集的地方,要注意線條的走向和畫法。

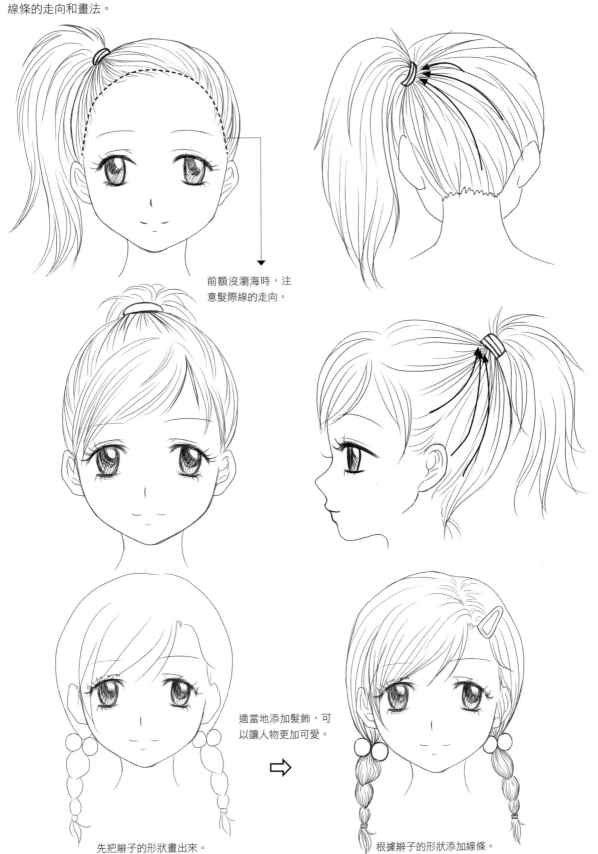

前額沒瀏海時,注意髮際線的走向。

適當地添加髮飾,可以讓人物更加可愛。

先把辮子的形狀畫出來。

根據辮子的形狀添加線條。

前面我們已經學習了怎樣畫頭部、五官和髮型，下面我們再來把這些綜合一下，讓人物更加生動、好看。

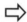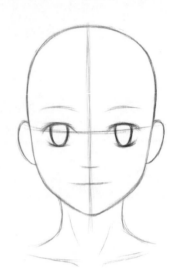

1）還是畫十字基準線來確定人物面部的朝向和五官的大概位置。接著，大概地畫出五官所在的位置。

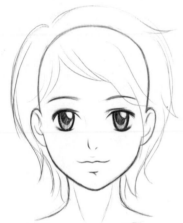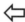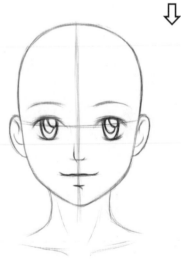

2）根據五官的位置，粗略地畫出五官的樣子。然後大概地畫出想要的髮型。

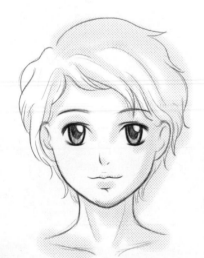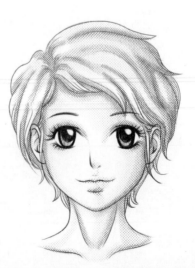

3）添加網點，進一步刻畫頭髮。根據自己的喜好，畫出想要的髮型。最後，再整體地修改網點效果和刻畫人物面部細節。

3.5 面部的個性化變形

　　了解人物面部繪製方法的同時，還要考慮到人物的長相各不相同。不同的角色有不同的特點，所以還要學會多種個性化面部的繪製方法。下面，讓我們來學習如何讓人物的面相充滿個性。

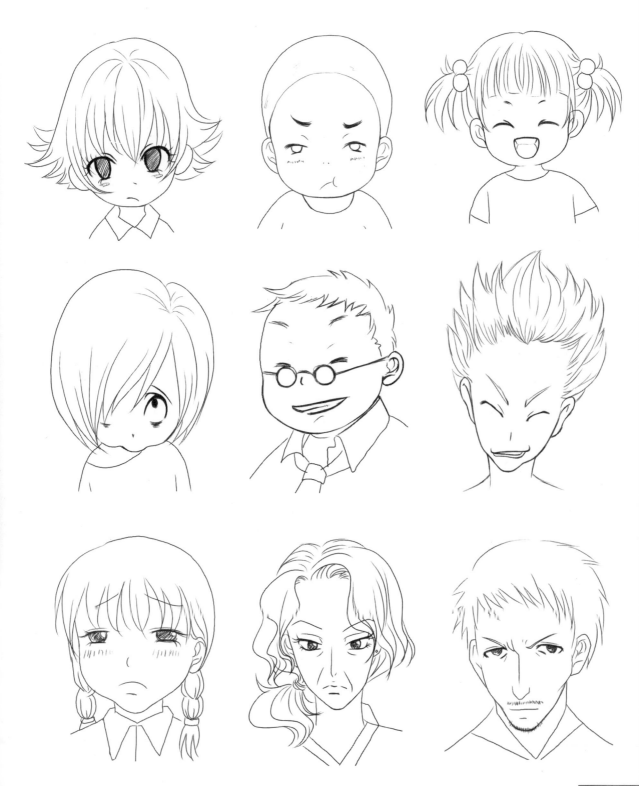

1. 小孩

（1）小男孩面部的個性化變形

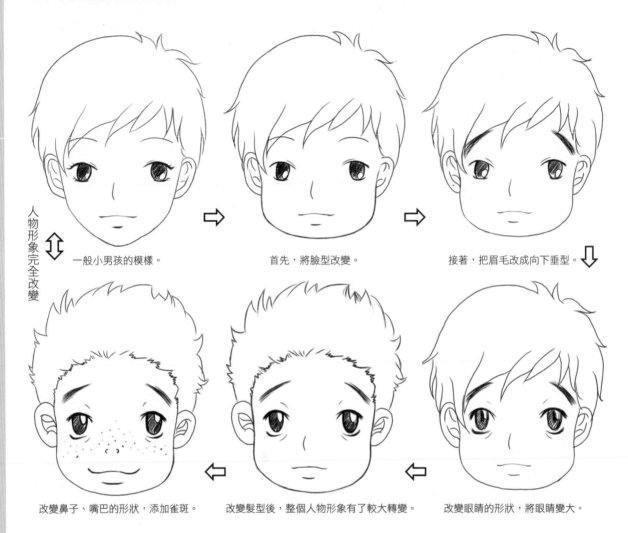

人物形象完全改變

一般小男孩的模樣。

首先，將臉型改變。

接著，把眉毛改成向下垂型。

改變鼻子、嘴巴的形狀，添加雀斑。

改變髮型後，整個人物形象有了較大轉變。

改變眼睛的形狀，將眼睛變大。

根據這個方法，可以用不同的五官類型組合出更多有個性的小男孩角色。

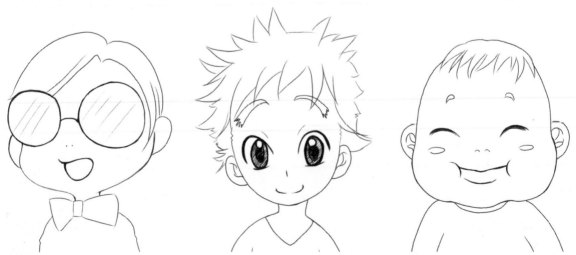

偏分髮型，加上巨大的眼鏡，給人功課很好的感覺。

大大的眼睛，可愛的笑臉，是人見人愛的小男孩類型。

胖胖的小男孩，給人的感覺應該是很喜歡吃東西的。

（2）小女孩面部的個性化變形

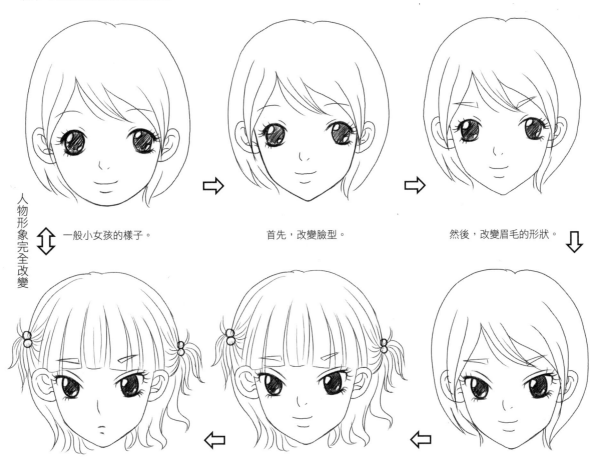

人物形象完全改變

一般小女孩的樣子。　　　　　　首先，改變臉型。　　　　　　　然後，改變眉毛的形狀。

最後，修飾一下鼻子和嘴巴。　　改變髮型後，整個人物形象有了較大轉變。　　改變眼睛的形狀，人物形象有了明顯的變化。

透過變形能得到其他更多具有個性的小女孩模樣。讀者從外表能夠了解到人物的性格特點，因此在設計人物角色的時候，應該根據預先構思好的角色性格設計人物的形象。

大大的眼睛，頭髮高高紮起，很可愛、有點調皮的小女孩。

戴著眼鏡，眉頭緊皺，有點自卑，是性格內向孤僻的小女孩。

頭髮整齊，有著溫柔的笑容，是溫柔小女孩的類型。

2. 青年

（1）男青年的面部個性化變形

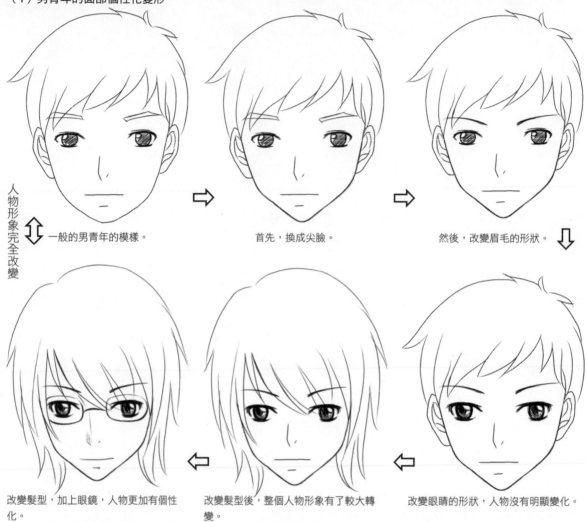

人物形象完全改變

一般的男青年的模樣。

首先，換成尖臉。

然後，改變眉毛的形狀。

改變髮型，加上眼鏡，人物更加有個性化。

改變髮型後，整個人物形象有了較大轉變。

改變眼睛的形狀，人物沒有明顯變化。

在男青年的面部設計中，即使你把他畫成女性的長相也算是他的個性，沒有侷限。只要做到獨特、不同於其他人物，設計的角色就有個性了。

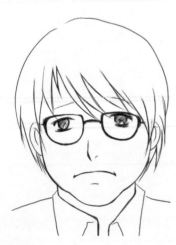

戴著眼鏡，整齊的西裝和髮型，是典型的上班族。

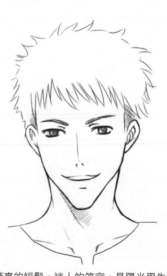

清爽的短髮，迷人的笑容，是陽光男生的典範。

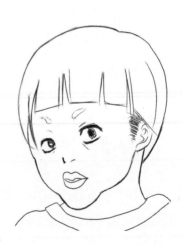

西瓜型的頭髮，厚厚的嘴唇和胖胖的臉蛋，給人傻傻的感覺。

（2）青年女性面部的個性化變形

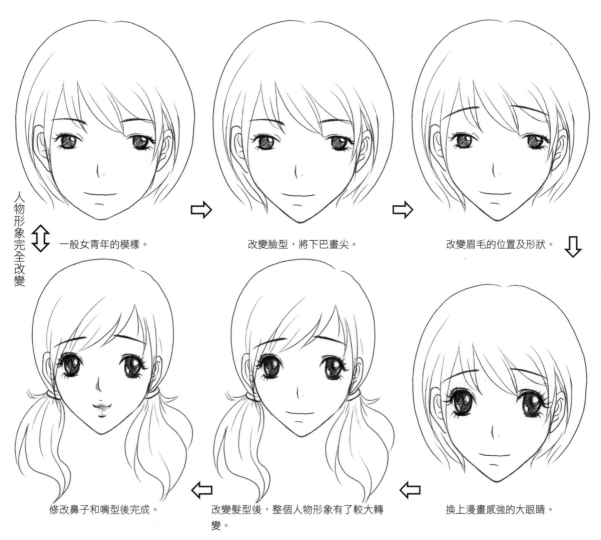

人物形象完全改變

一般女青年的模樣。 → 改變臉型，將下巴畫尖。 → 改變眉毛的位置及形狀。 ⇩

修改鼻子和嘴型後完成。 ← 改變髮型後，整個人物形象有了較大轉變。 ← 換上漫畫感強的大眼睛。

透過髮型、臉型、五官的變化，讓筆下的人物充滿個性。可以無限發揮自己的想象力，創造出獨一無二的人物形象。

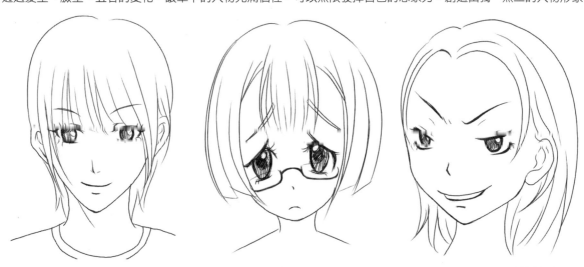

短髮給人帥氣的感覺，有種大姐姐的感覺。　　戴著眼鏡，是很內向的女生類型。　　　眉毛高挑，表情刻薄，有種壞壞的感覺。

3. 中年

（1）中年男性的面部個性化變形

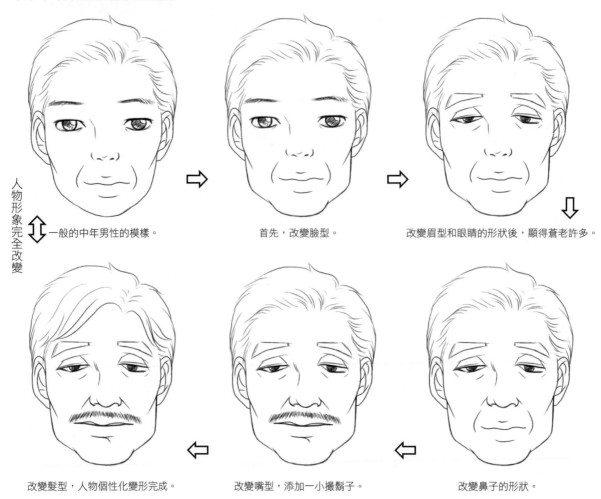

人物形象完全改變

一般的中年男性的模樣。

首先，改變臉型。

改變眉型和眼睛的形狀後，顯得蒼老許多。

改變髮型，人物個性化變形完成。

改變嘴型，添加一小撮鬍子。

改變鼻子的形狀。

　　中年男性的形象也很豐富，區別於青年男性的最大特點是皺紋與眼袋。隨著年齡的增長，面部的皺紋也會越來越明顯。繪製中年人的形象時，鼻翼到嘴角的皺紋要畫出來。

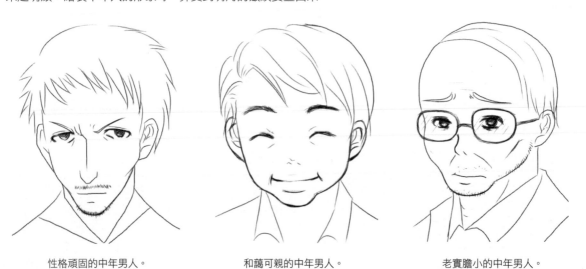

性格頑固的中年男人。

和藹可親的中年男人。

老實膽小的中年男人。

（2）中年女性面部的個性化變形

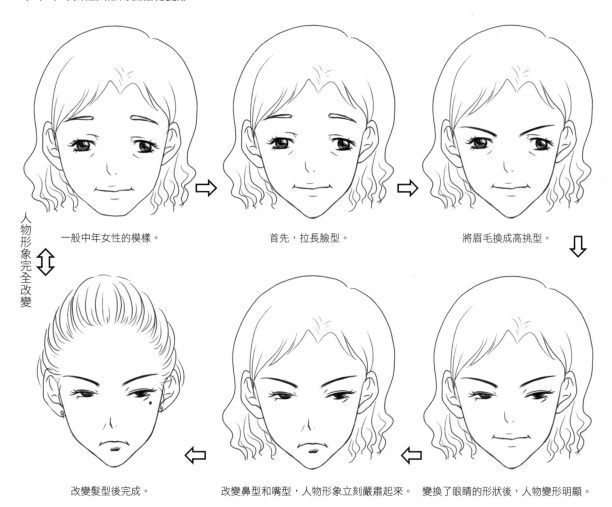

人物形象完全改變

一般中年女性的模樣。　　　　　首先，拉長臉型。　　　　　　將眉毛換成高挑型。

改變髮型後完成。　　　改變鼻型和嘴型，人物形象立刻嚴肅起來。　變換了眼睛的形狀後，人物變形明顯。

　　30~60歲的中年女性，隨著年齡的增長，臉上的皺紋會越來越明顯，皮膚鬆弛得也越來越快。眼睛部位和嘴角部位的皺紋會比較明顯，逐漸有白髮產生。

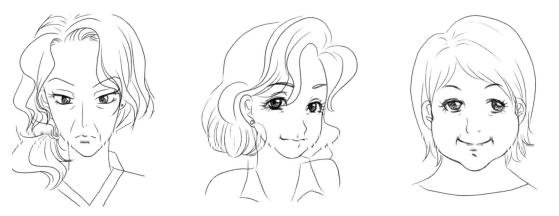

蓬鬆的髮型，消瘦的臉頰，細長的眼睛和向上高挑的眉毛，給人刻薄嚴格的感覺。

大大的眼睛和整齊的髮型，在年輕時應該是很漂亮的。到了中年依然很漂亮，注意眼部和嘴角的皺紋。

胖胖的臉頰上不會出現過多的皺紋，此類女性給人很慈祥的感覺。

3.6 各種面部表情的畫法

前面我們已經學習了面部的畫法，接下來我們開始學習表情的畫法。雖簡單的說是感情的表現，但是人的表情卻是多變的，有高興得想跳舞的，也有憤怒得想尖叫的。每種表情都有一定的表現規律，但是由於人物的長相、個性差異，所以呈現出來的表情也會有微妙的差別。漫畫中的面部表情主要依靠眉毛、眼睛和嘴巴來表現。透過不同的變形方法，可以組合出人物豐富有趣的表情。

畫出喜怒哀樂的不同表情

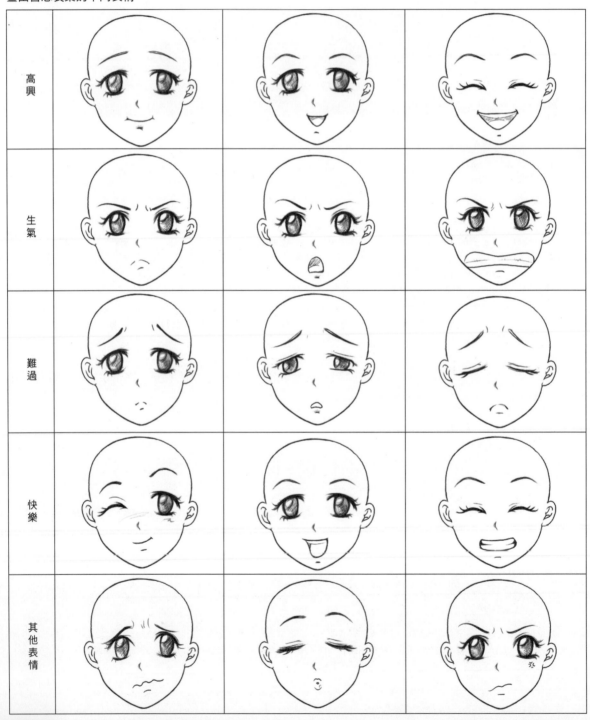

高興			
生氣			
難過			
快樂			
其他表情			

1. 高興表情的畫法

笑的時候，臉部的肌肉是從嘴角開始往兩側向上拉伸的，拉伸幅度越大，人物表現得越開心。

基本範例圖

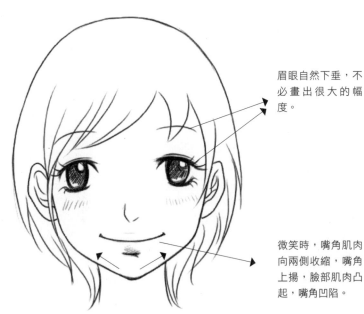

眉眼自然下垂，不必畫出很大的幅度。

微笑時，嘴角肌肉向兩側收縮，嘴角上揚，臉部肌肉凸起，嘴角凹陷。

牙齒閉合和張開時下巴的位置。

微笑時，牙齒一般是閉合的，臉型正常。大笑時，牙齒張開，下巴往下，臉型拉長。

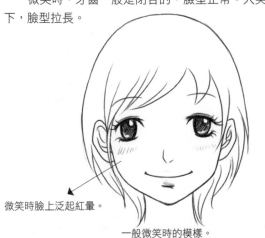

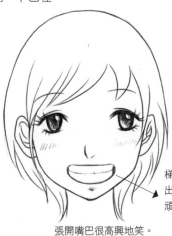

微笑時臉上泛起紅暈。

一般微笑時的模樣。

梯狀寬大的嘴，露出牙齒，如孩子般頑皮的感覺。

張開嘴巴很高興地笑。

隨著肌肉拉伸程度的加強，臉部肌肉向上擠，而眼角往下耷，眼睛自然瞇起，展現發自內心的笑容。

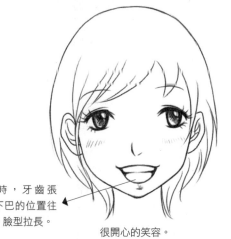

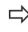

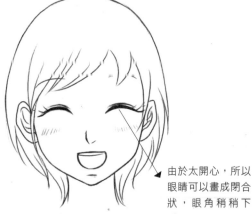

大笑時，牙齒張開，下巴的位置往下移，臉型拉長。

很開心的笑容。

發自內心的笑容。

由於太開心，所以眼睛可以畫成閉合狀，眼角稍稍下垂。

2. 難過表情的畫法

難過的表情最顯著的特徵是眉心皺起，眉角和眼角下垂，嘴角向下。
一般難過時，臉型正常。

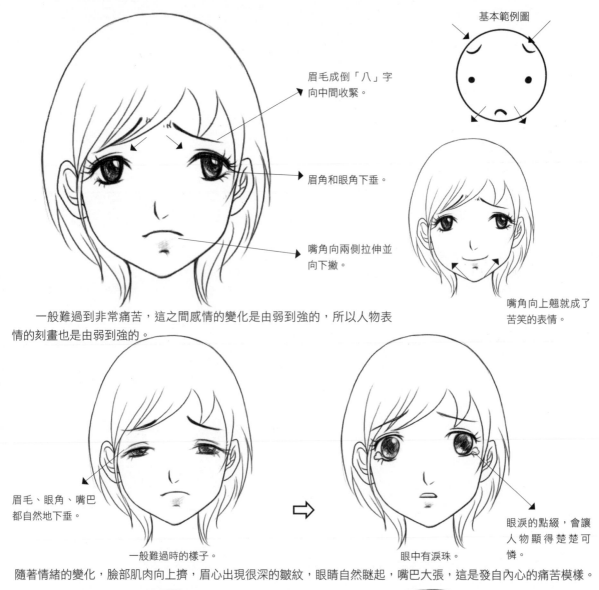

基本範例圖

眉毛成倒「八」字
向中間收緊。

眉角和眼角下垂。

嘴角向兩側拉伸並
向下撇。

嘴角向上翹就成了
苦笑的表情。

一般難過到非常痛苦，這之間感情的變化是由弱到強的，所以人物表情的刻畫也是由弱到強的。

眉毛、眼角、嘴巴
都自然地下垂。

一般難過時的樣子。

眼中有淚珠。

眼淚的點綴，會讓
人物顯得楚楚可
憐。

隨著情緒的變化，臉部肌肉向上擠，眉心出現很深的皺紋，眼睛自然瞇起，嘴巴大張，這是發自內心的痛苦模樣。

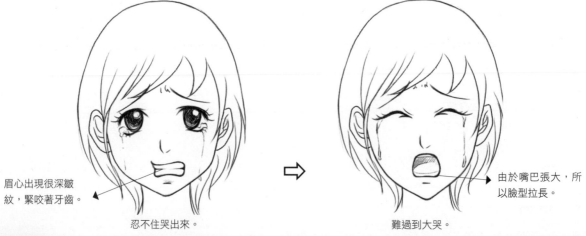

眉心出現很深皺
紋，緊咬著牙齒。

忍不住哭出來。

難過到大哭。

由於嘴巴張大，所
以臉型拉長。

3. 生氣表情的畫法

生氣時最典型的特徵就是眉毛豎起,瞪大的眼睛被肌肉擠壓變形,微微向上的眼角使眼神變得銳利可怕。
一般生氣時,臉型正常。

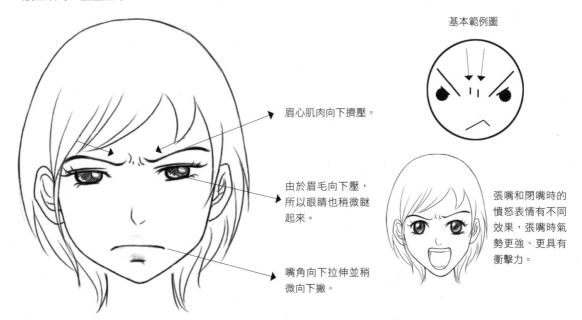

基本範例圖

眉心肌肉向下擠壓。

由於眉毛向下壓,
所以眼睛也稍微瞇
起來。

嘴角向下拉伸並稍
微向下撇。

張嘴和閉嘴時的
憤怒表情有不同
效果,張嘴時氣
勢更強、更具有
衝擊力。

從生氣發展到激怒咆哮,這之間感情的變化也是由弱到強的,要注意五官由於感情加強而產生的變化。

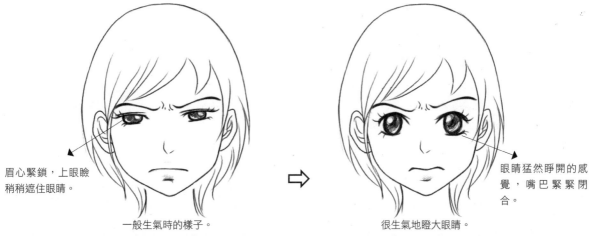

眉心緊鎖,上眼瞼
稍稍遮住眼睛。

一般生氣時的樣子。

眼睛猛然睜開的感
覺,嘴巴緊緊閉
合。

很生氣地瞪大眼睛。

張嘴和閉嘴的憤怒表情也有不同效果。張開嘴巴時的氣勢更強更具有衝擊力,張嘴後臉型也產生了變化。

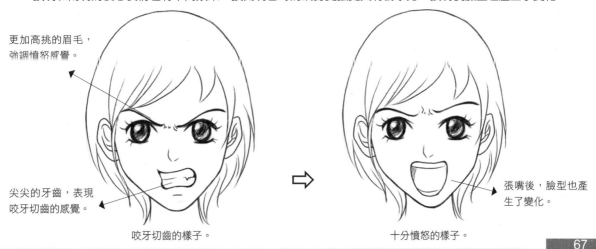

更加高挑的眉毛,
強調憤怒感覺。

尖尖的牙齒,表現
咬牙切齒的感覺。

咬牙切齒的樣子。

張嘴後,臉型也產
生了變化。

十分憤怒的樣子。

4. 吃驚表情的畫法

瞪大眼睛，抬高眉毛，張大嘴巴，都是吃驚表情的典型特徵，是受到驚嚇，或者看到不可思議事物的表現。
一般吃驚時，臉型正常。

基本範例圖

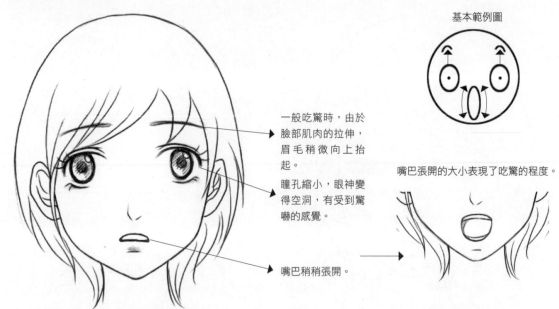

一般吃驚時，由於臉部肌肉的拉伸，眉毛稍微向上抬起。

瞳孔縮小，眼神變得空洞，有受到驚嚇的感覺。

嘴巴張開的大小表現了吃驚的程度。

嘴巴稍稍張開。

稍顯吃驚的時候，其實人物的五官沒有太大的變化。只要給人物加上點黑眼圈，就有受到驚嚇的感覺。

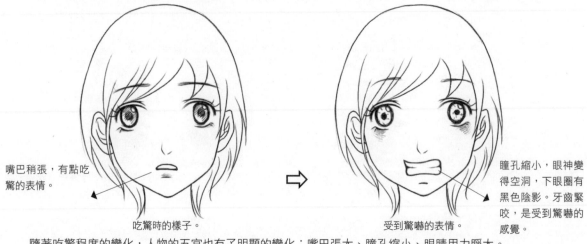

嘴巴稍張，有點吃驚的表情。

吃驚時的樣子。

瞳孔縮小，眼神變得空洞，下眼圈有黑色陰影。牙齒緊咬，是受到驚嚇的感覺。

受到驚嚇的表情。

隨著吃驚程度的變化，人物的五官也有了明顯的變化：嘴巴張大、瞳孔縮小、眼睛用力睜大。

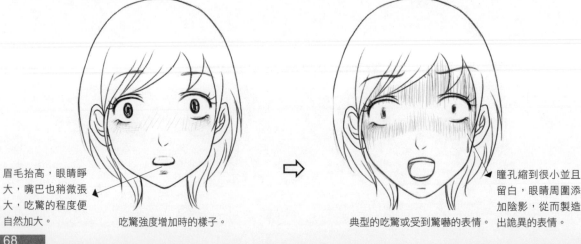

眉毛抬高，眼睛睜大，嘴巴也稍微張大，吃驚的程度便自然加大。

吃驚強度增加時的樣子。

典型的吃驚或受到驚嚇的表情。

瞳孔縮到很小並且留白，眼睛周圍添加陰影，從而製造出詭異的表情。

5. 其他表情的畫法

透過觀察我們發現，其實人物的表情不僅僅只有是單純的喜怒哀樂。透過眉、眼、口的不同組合，能夠表現出各種各樣豐富的表情。

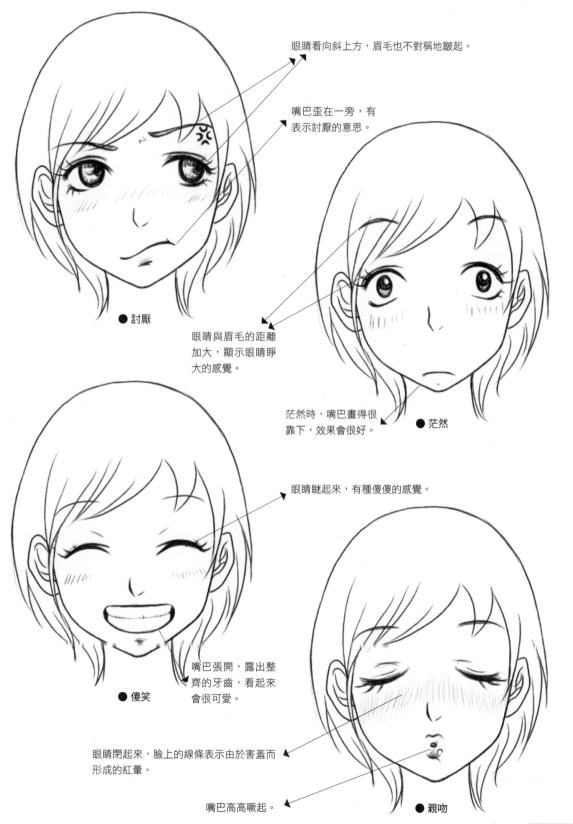

眼睛看向斜上方，眉毛也不對稱地皺起。

嘴巴歪在一旁，有表示討厭的意思。

● 討厭

眼睛與眉毛的距離加大，顯示眼睛睜大的感覺。

茫然時，嘴巴畫得很靠下，效果會很好。

● 茫然

眼睛瞇起來，有種傻傻的感覺。

● 傻笑

嘴巴張開，露出整齊的牙齒，看起來會很可愛。

眼睛閉起來，臉上的線條表示由於害羞而形成的紅暈。

嘴巴高高噘起。

● 親吻

6. 不同人物所表現出的不同的表情

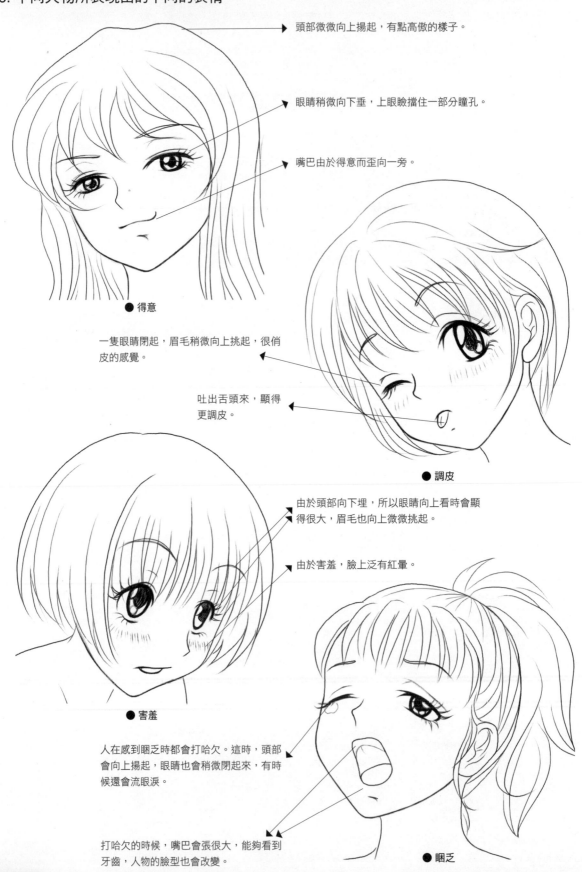

頭部微微向上揚起，有點高傲的樣子。

眼睛稍微向下垂，上眼瞼擋住一部分瞳孔。

嘴巴由於得意而歪向一旁。

● 得意

一隻眼睛閉起，眉毛稍微向上挑起，很俏皮的感覺。

吐出舌頭來，顯得更調皮。

● 調皮

由於頭部向下埋，所以眼睛向上看時會顯得很大，眉毛也向上微微挑起。

由於害羞，臉上泛有紅暈。

● 害羞

人在感到睏乏時都會打哈欠。這時，頭部會向上揚起，眼睛也會稍微閉起來，有時候還會流眼淚。

打哈欠的時候，嘴巴會張很大，能夠看到牙齒，人物的臉型也會改變。

● 睏乏

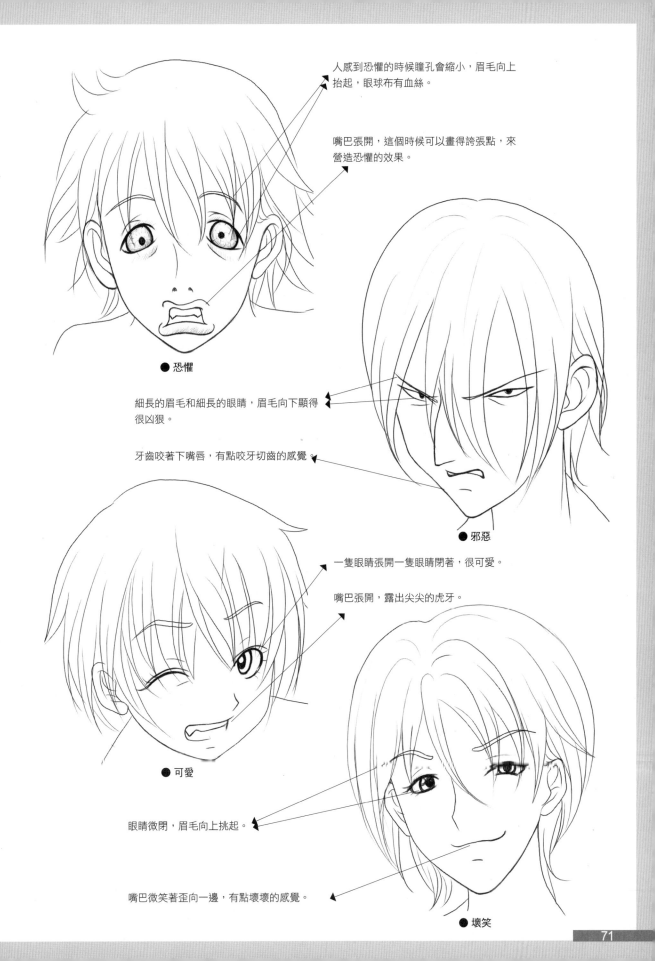

人感到恐懼的時候瞳孔會縮小,眉毛向上抬起,眼球布有血絲。

嘴巴張開,這個時候可以畫得誇張點,來營造恐懼的效果。

● 恐懼

細長的眉毛和細長的眼睛,眉毛向下顯得很凶狠。

牙齒咬著下嘴唇,有點咬牙切齒的感覺。

● 邪惡

一隻眼睛張開一隻眼睛閉著,很可愛。

嘴巴張開,露出尖尖的虎牙。

● 可愛

眼睛微閉,眉毛向上挑起。

嘴巴微笑著歪向一邊,有點壞壞的感覺。

● 壞笑

第四章

頭身比例
及
基本畫法

各種生動有趣的漫畫人物都有突出自身特點的頭身比例，不同的頭身比例能讓漫畫人物體現出不同的風格。

頭身比例

　　漫畫中的人物可以脫離現實的人體比例進行各種變形，從2頭身到10頭身都是可以的。當然，我們也必須了解人體標準的比例和基本要點，才能畫出自然的漫畫人物形象。

　　所謂頭身比例，是指人的身高與頭長比。現實生活中的人物，最長見、最普通的頭身比例為6.5頭身。

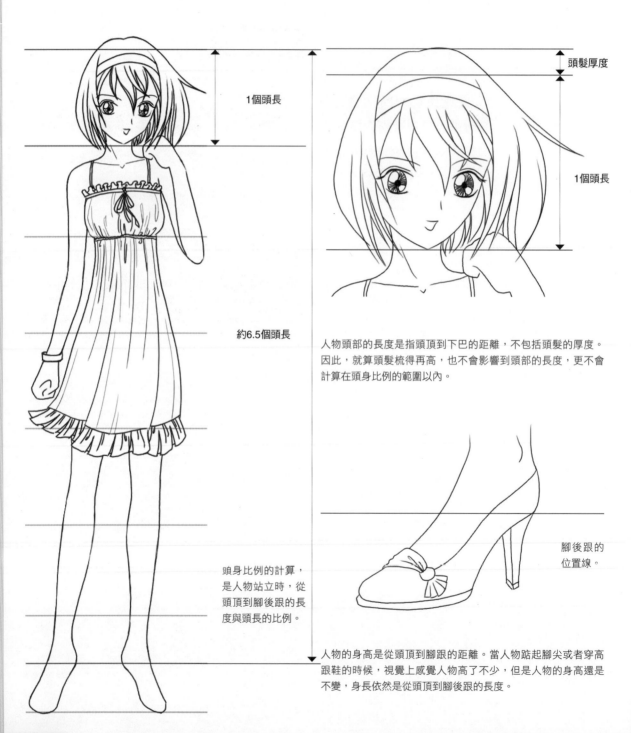

1個頭長

約6.5個頭長

頭身比例的計算，是人物站立時，從頭頂到腳後跟的長度與頭長的比例。

頭髮厚度

1個頭長

人物頭部的長度是指頭頂到下巴的距離，不包括頭髮的厚度。因此，就算頭髮梳得再高，也不會影響到頭部的長度，更不會計算在頭身比例的範圍以內。

腳後跟的位置線。

人物的身高是從頭頂到腳跟的距離。當人物踮起腳尖或者穿高跟鞋的時候，視覺上感覺人物高了不少，但是人物的身高還是不變，身長依然是從頭頂到腳後跟的長度。

在觀察人物頭身比例時，不僅要注意頭長和身高，還要儘量留意最好看的人體比例，特別要注意人體身長的1/2位置。畫的時候，把頭身比例和身長的1/2位置結合起來，儘量畫出最好看的人體比例。

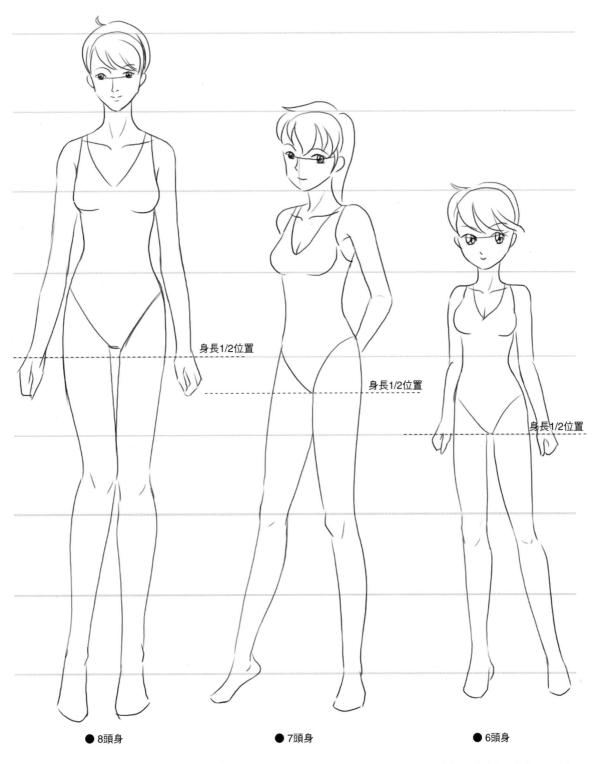

身長1/2位置

身長1/2位置

身長1/2位置

●8頭身

●7頭身

●6頭身

8頭身人物為高挑的模特體形，面部接近現實中的人物。上身較短，腿腳較長，適合表現各種肢體動作。

常用的7頭身人體比例。體形勻稱，平衡感很好，適用於大多數風格的漫畫。

稍顯可愛的6頭身人物。上身明顯縮短，腿部拉長，同樣適用於大多數風格的漫畫。

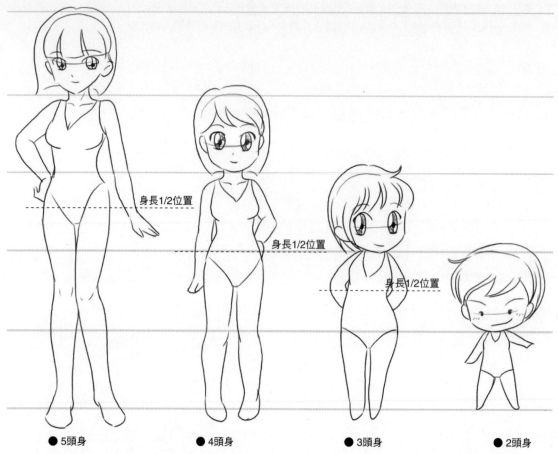

● 5頭身 　　　　● 4頭身 　　　　● 3頭身 　　　　● 2頭身

身長1/2位置

5頭身的人物很接近Q版風格，既能很好地表現人物動態，又不缺乏可愛感。

4頭身的人物就完全屬於Q版風格的範圍了。

可愛的3頭身人物，手腳形狀已經弱化，短短圓圓的。

2頭身的人物，頭、身各占身長的一半。雖然不適合表現各種動態，但是很注重表情的表現，非常可愛。

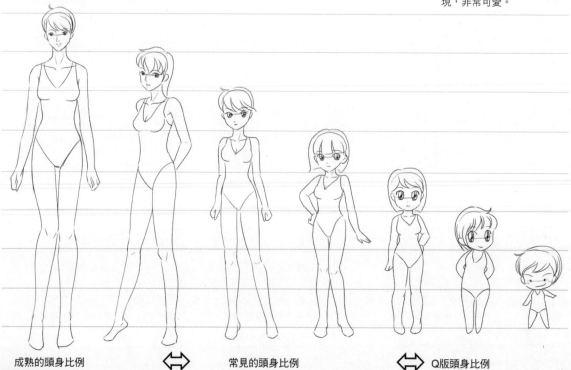

成熟的頭身比例 　　⟺　　常見的頭身比例 　　⟺　　Q版頭身比例

4.2 頭身比例的運用

　　現實世界中，人物的頭身比例大多都在4～8頭身之間。4頭身、5頭身大多是小孩子的頭身比例，而7頭身、8頭身則大多是個子高挑、身材修長、頭臉很小的模特型身材比例。漫畫中的人體比例在2頭身到10頭身之間。

　　漫畫中，透過把不同頭身比例的人物放在一起，能使我們很容易地分辨出人物在畫面中的相互關系。

右圖中有4頭身、3頭身和6.5頭身的人物，但是很明顯，是一個成年人和2個小孩。

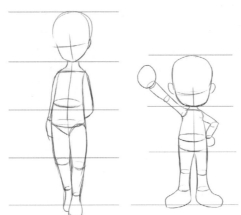
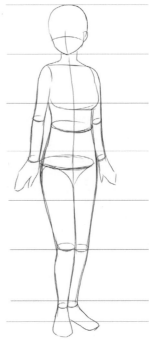

細畫一下就一目了然了，是一位媽媽和她的孩子們。姐姐是個小學生，運用了4頭身比例。弟弟年紀很小，還在上幼稚園，運用了3頭身比例。他們的媽媽是典型的家庭婦女，運用了6.5頭身比例。

● 6.5頭身

● 4頭身

● 3頭身

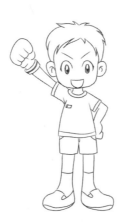
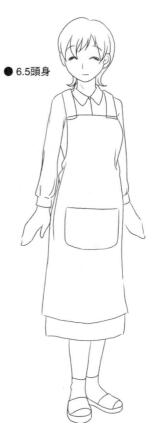

1. 6.5頭身人物

漫畫中常見的6.5頭身比例接近現實中的人物比例，既可以表現小女生的可愛，也能表現出中年人的溫柔。

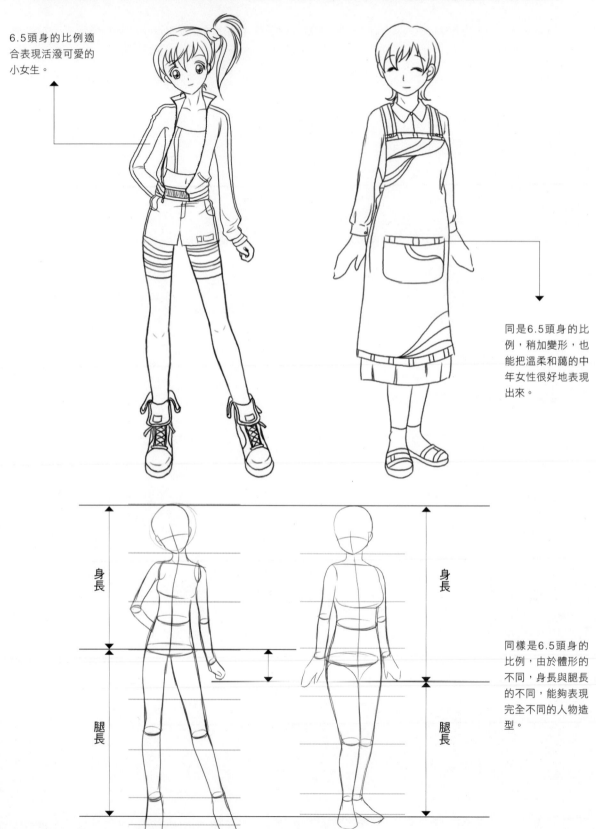

6.5頭身的比例適合表現活潑可愛的小女生。

同是6.5頭身的比例，稍加變形，也能把溫柔和藹的中年女性很好地表現出來。

身長

腿長

身長

腿長

同樣是6.5頭身的比例，由於體形的不同，身長與腿長的不同，能夠表現完全不同的人物造型。

2. 7.5頭身人物

漫畫中，大部分人物都運用到7頭身以上的頭身比例，這樣看起來更修長、更美觀。

大多成熟美麗的女性都採用7.5頭身的比例來進行表現，畫的時候注意身體與腿長大致相等，頭部較小，四肢纖細修長。這樣，就讓人物顯得高挑而有氣質。

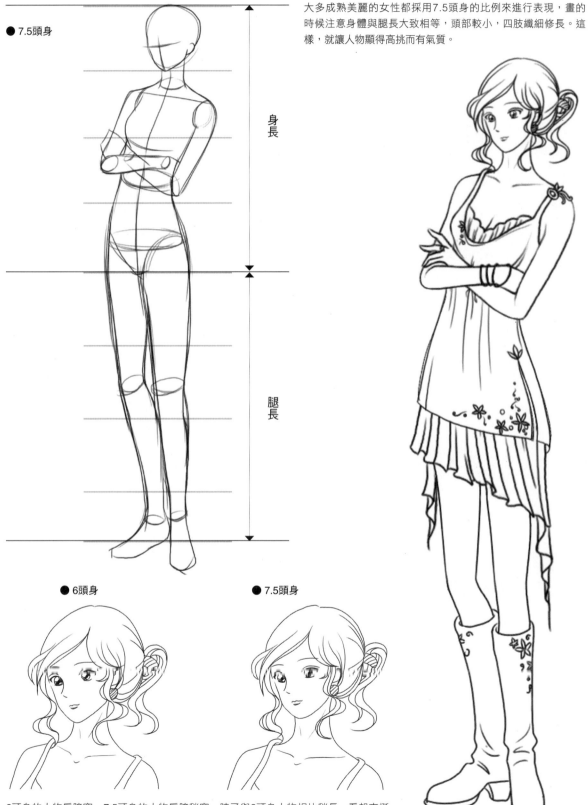

● 7.5頭身

身長

腿長

● 6頭身

● 7.5頭身

6頭身的人物肩膀窄，7.5頭身的人物肩膀稍寬，脖子與6頭身人物相比稍長，看起來挺拔又有精神。

3. 2~5頭身人物

漫畫中除了6~8頭身比例的人物,還少不了2~5頭身比例的可愛人物。

4頭身和5頭身的身體比例通常用來表現
可愛的小孩子,如小學生和上幼稚園的孩
子。個子矮小,頭部較大,顯得很可愛。

● 5頭身

● 4頭身

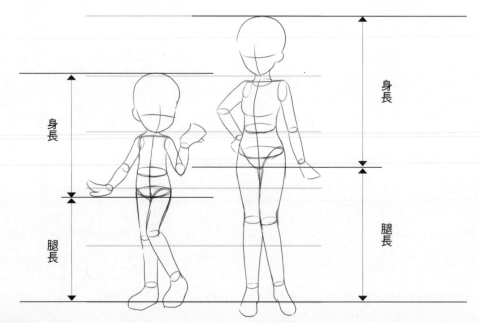

身長

身長

腿長

身長

腿長

隨著人物頭身比例
的逐漸變小,人物
腿部的長度也在整
個身體長度的比例
中逐漸變小,身長
逐漸大於腿長。

2頭身的人物完全屬於Q版風格的範圍了。想表現出最可愛的表情動作時，通常都會運用2頭身的人物比例。

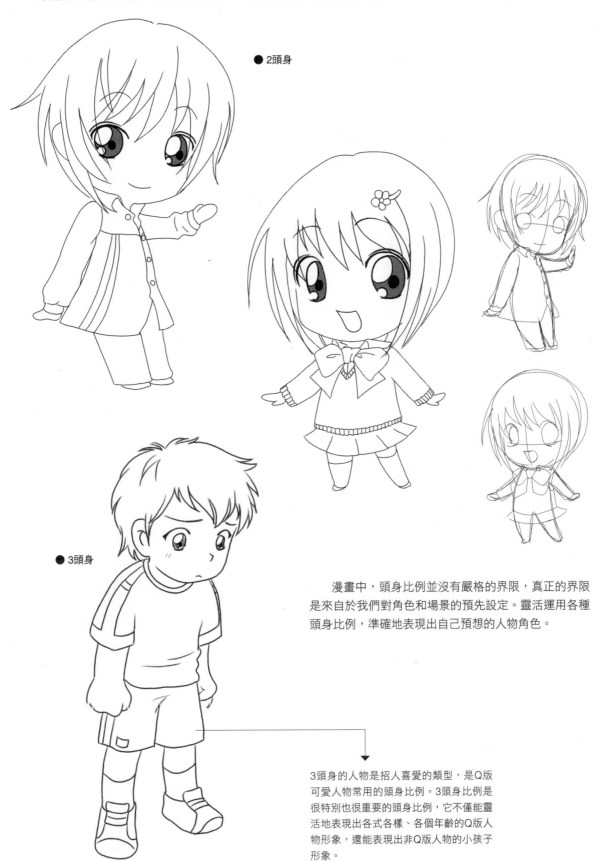

● 2頭身

● 3頭身

漫畫中，頭身比例並沒有嚴格的界限，真正的界限是來自於我們對角色和場景的預先設定。靈活運用各種頭身比例，準確地表現出自己預想的人物角色。

3頭身的人物是招人喜愛的類型，是Q版可愛人物常用的頭身比例。3頭身比例是很特別也很重要的頭身比例，它不僅能靈活地表現出各式各樣、各個年齡的Q版人物形象，還能表現出非Q版人物的小孩子形象。

4.3 頭身比例的轉換

　　了解了各種頭身比例及其運用方法之後，我們就可以通過各頭身比例的特點來進行各種頭身比例的轉換。試著把同一個人物做各種頭身比例的轉換。

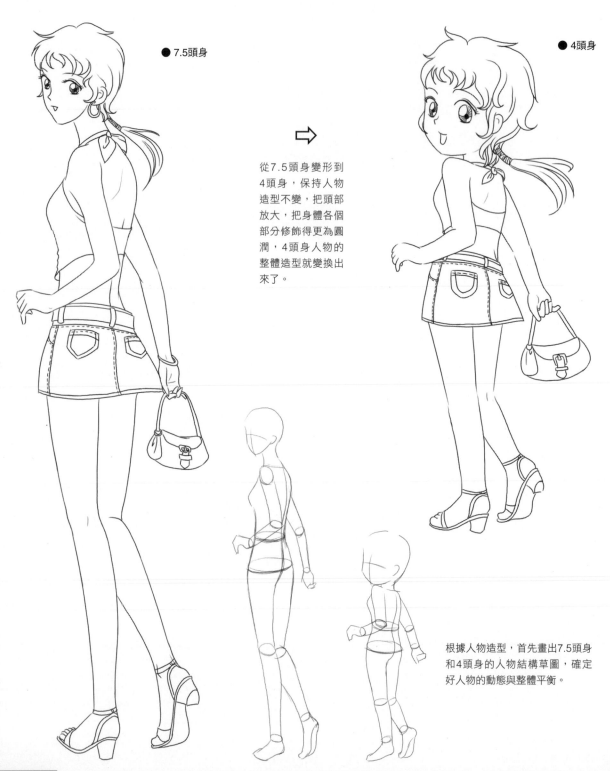

● 7.5頭身

● 4頭身

從7.5頭身變形到4頭身，保持人物造型不變，把頭部放大，把身體各個部分修飾得更為圓潤，4頭身人物的整體造型就變換出來了。

根據人物造型，首先畫出7.5頭身和4頭身的人物結構草圖，確定好人物的動態與整體平衡。

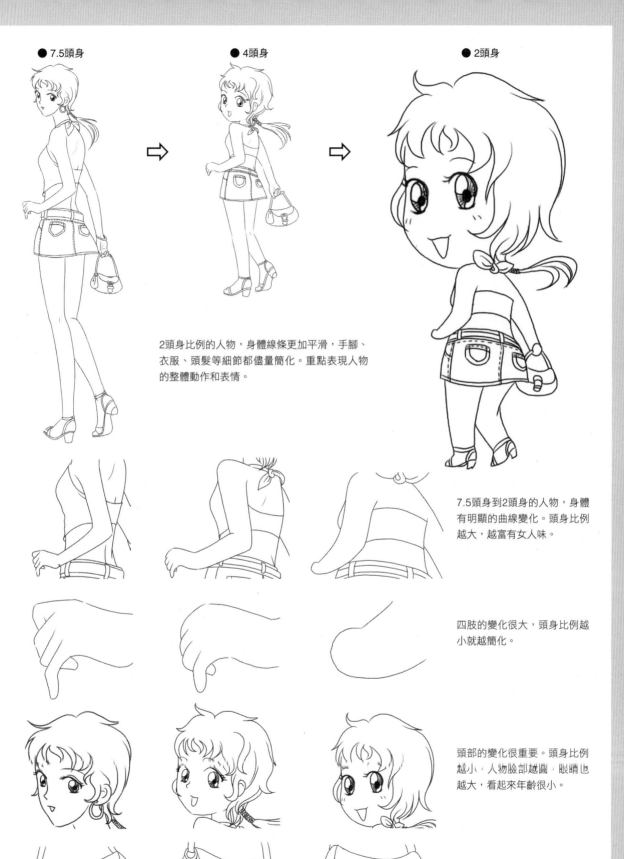

● 7.5頭身　　　　● 4頭身　　　　● 2頭身

2頭身比例的人物，身體線條更加平滑，手腳、衣服、頭髮等細節都儘量簡化。重點表現人物的整體動作和表情。

7.5頭身到2頭身的人物，身體有明顯的曲線變化。頭身比例越大，越富有女人味。

四肢的變化很大，頭身比例越小就越簡化。

頭部的變化很重要。頭身比例越小，人物臉部越圓，眼睛也越大，看起來年齡很小。

道具的變化也很大，頭身越小道具越簡化。

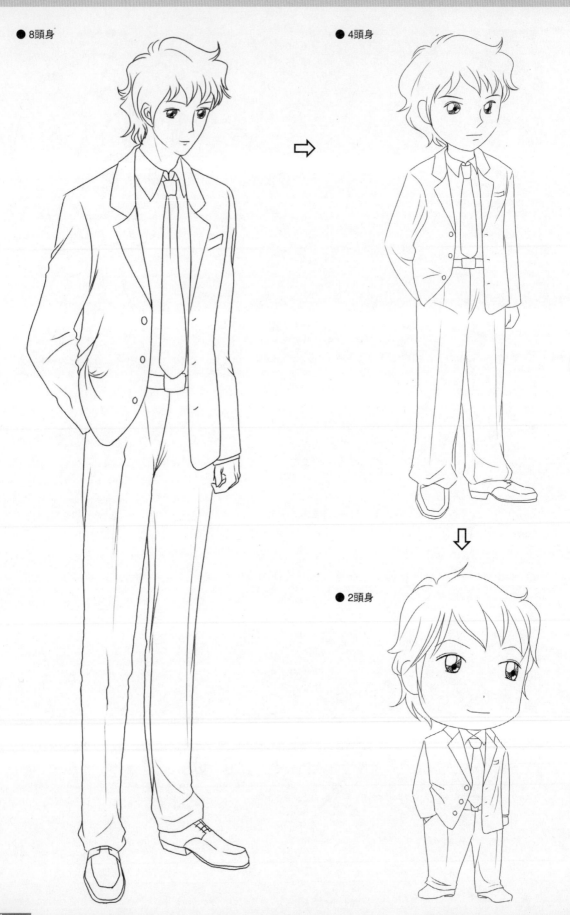

● 8頭身

● 4頭身

● 2頭身

將7頭身轉換為5頭身時，因為兩者差距不大，所以把身體適當縮小就能達到基本效果，再把四肢和面部稍做修改即可。

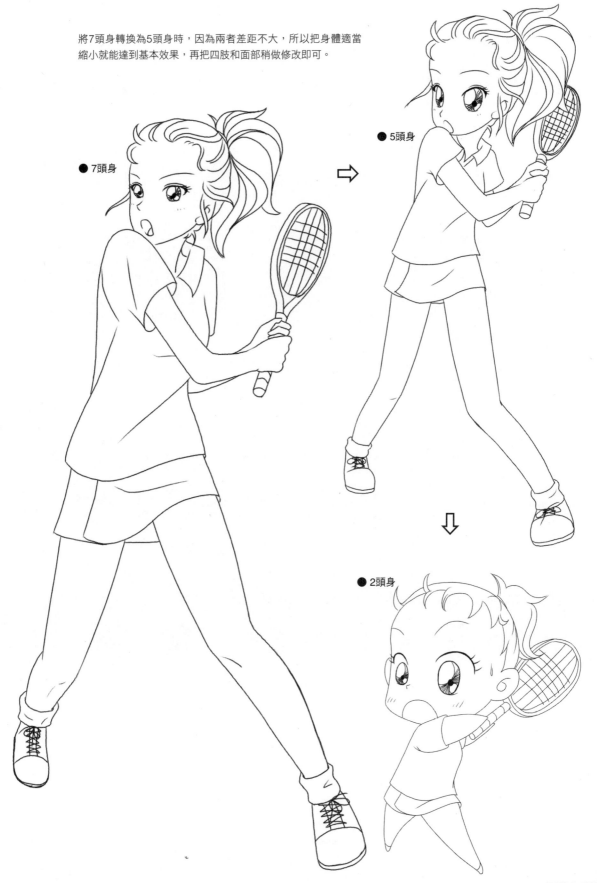

● 7頭身

● 5頭身

● 2頭身

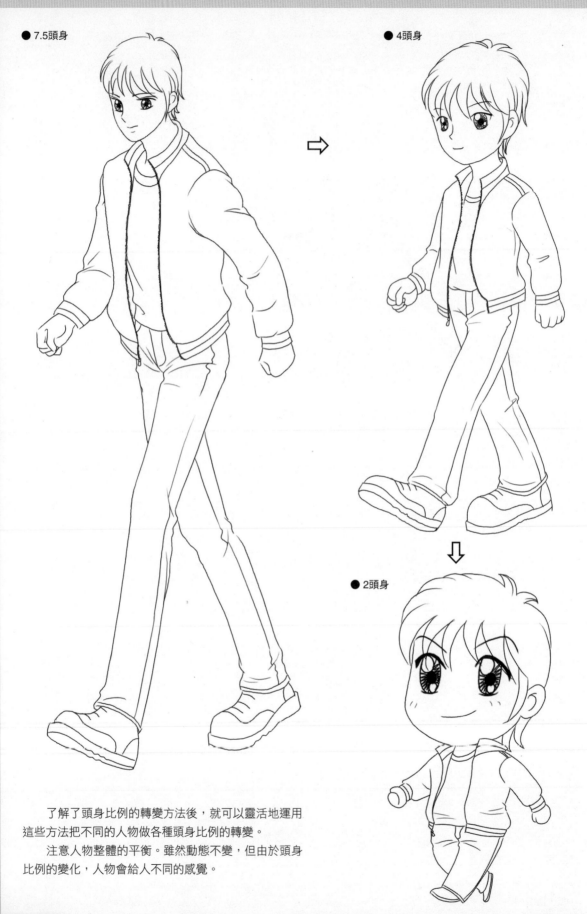

● 7.5頭身

● 4頭身

● 2頭身

　　了解了頭身比例的轉變方法後，就可以靈活地運用
這些方法把不同的人物做各種頭身比例的轉變。
　　注意人物整體的平衡。雖然動態不變，但由於頭身
比例的變化，人物會給人不同的感覺。

在變化人物頭身比例的時候，面部的變化是很重要的。頭身比例越小，人物表現出的年齡就越小。同時，Q版風格也越濃，眼睛占面部的比例也就越大。這時人物的面部五官會往下壓，額頭會變大。

● 7.5頭身

● 4頭身

● 2頭身

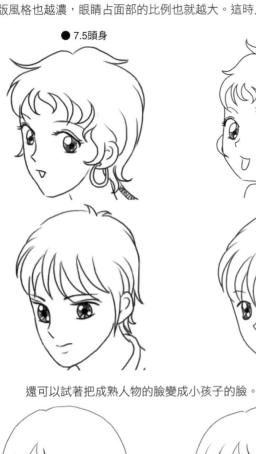

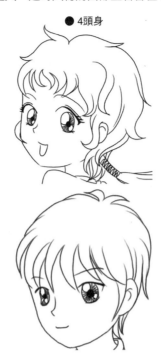

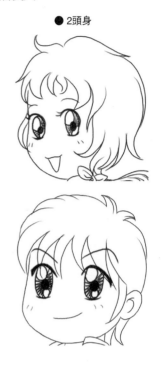

還可以試著把成熟人物的臉變成小孩子的臉。

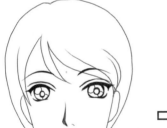

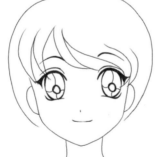

成人的面部特點是臉形較長，眼睛較小。繪製時，鼻梁和鼻頭都要畫出來。

小孩子的臉要以圓臉為基礎進行繪製，眼睛要大，鼻子可以很簡化，只畫出鼻頭並用小點表示即可。

當然，並不是每種小頭身比例的人物都是圓臉大眼。

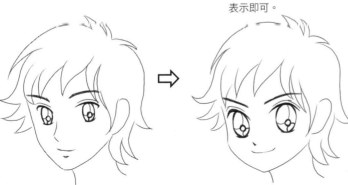

2頭身小眼睛的例子。雖然眼睛很小，但五官壓得很低，這樣的臉部看起來充滿童趣。

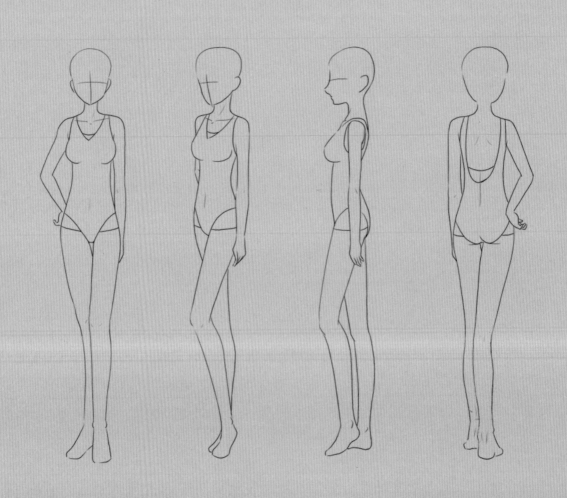

第五章

身體的
畫法

只有學會人體骨骼與
肌肉的構造以及人體立體感
的表現後，我們才能畫出正
確、生動的人物形態。

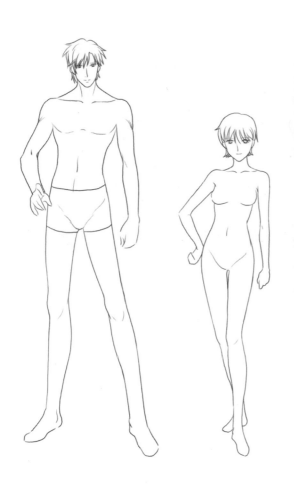

人體外輪廓線的彎曲形態與人體內部各大肌肉的形狀有著密切的聯繫。了解這些肌肉的形態和分布情況，才能更準確地畫出人物的外輪廓。

1. 人體的肌肉分布

（1）正面

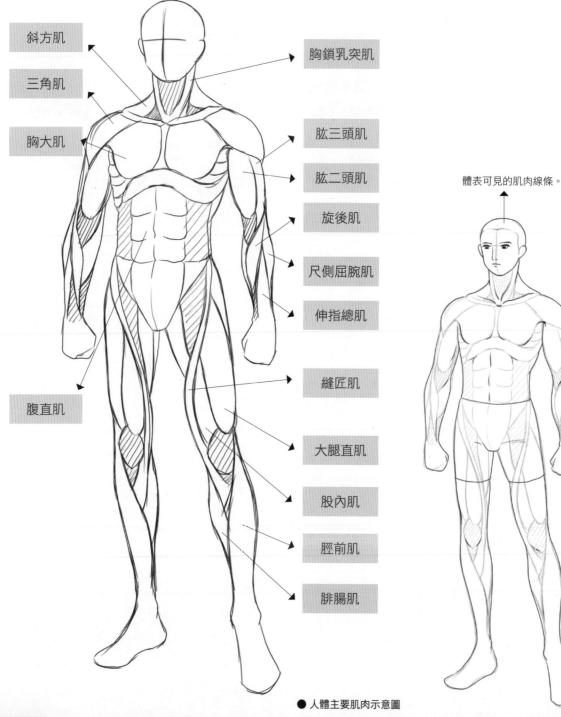

斜方肌

三角肌

胸大肌

腹直肌

胸鎖乳突肌

肱三頭肌

肱二頭肌

旋後肌

尺側屈腕肌

伸指總肌

縫匠肌

大腿直肌

股內肌

脛前肌

腓腸肌

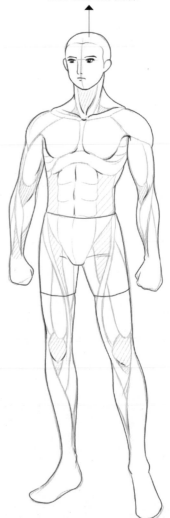

體表可見的肌肉線條。

● 人體主要肌肉示意圖

（2）側面

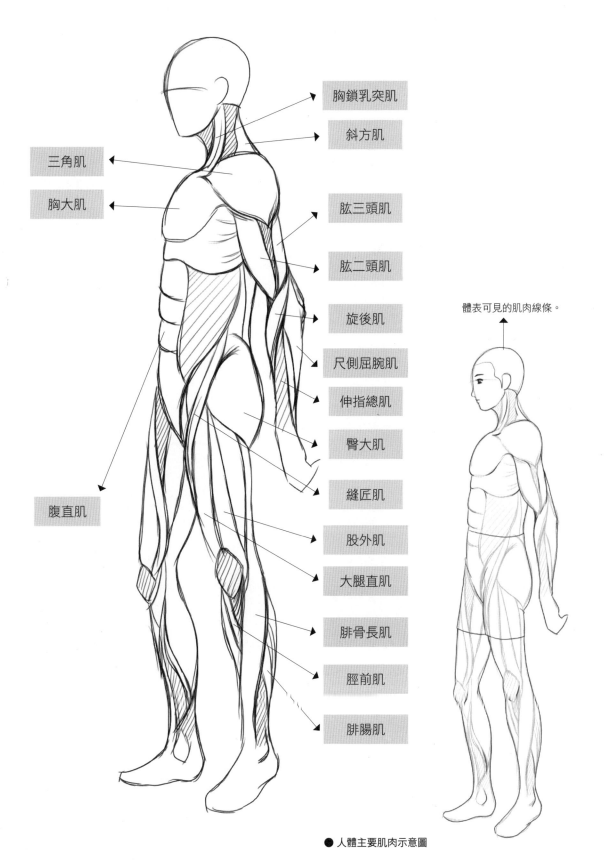

胸鎖乳突肌

斜方肌

三角肌

胸大肌

肱三頭肌

肱二頭肌

旋後肌

尺側屈腕肌

伸指總肌

臀大肌

縫匠肌

腹直肌

股外肌

大腿直肌

腓骨長肌

脛前肌

腓腸肌

體表可見的肌肉線條。

● 人體主要肌肉示意圖

2. 人體的關節分布

人物的動作造型是根據人體各大關節的運動來體現的,所以,了解人體的各大關節也是畫好人物的重要前提。

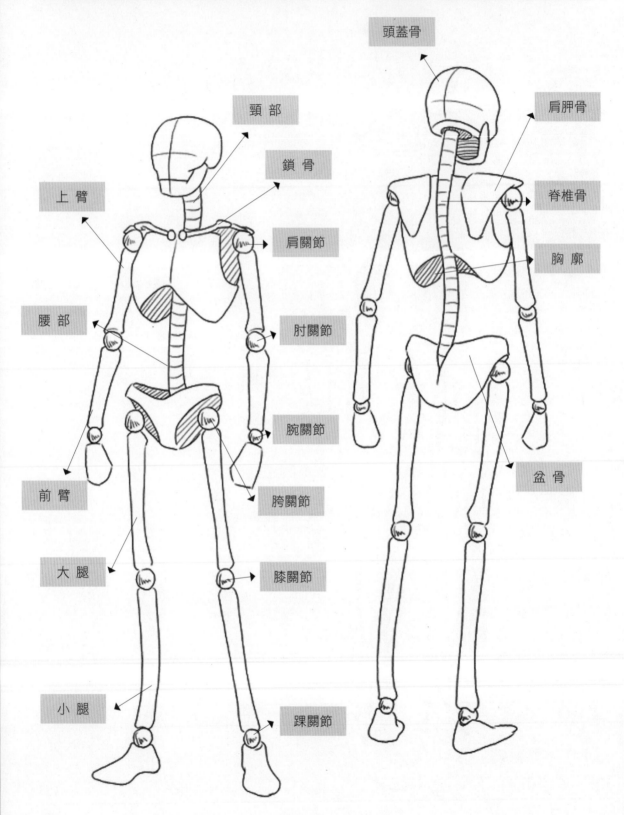

頭蓋骨

頸 部

鎖 骨

肩關節

肩胛骨

脊椎骨

上 臂

胸 廓

腰 部

肘關節

腕關節

前 臂

胯關節

盆 骨

大 腿

膝關節

小 腿

踝關節

●人體主要關節部位示意圖

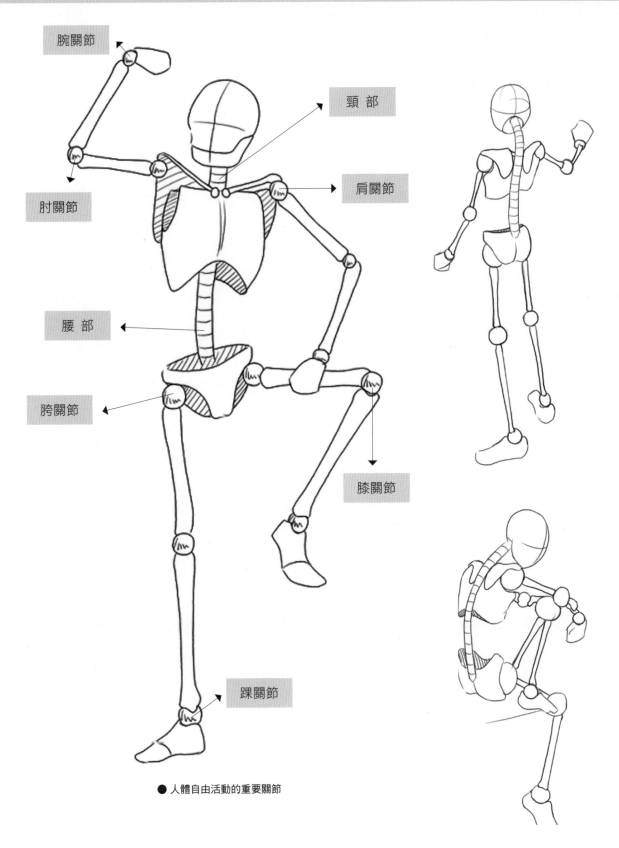

腕關節

頸　部

肘關節

肩關節

腰　部

胯關節

膝關節

踝關節

● 人體自由活動的重要關節

掌握好這些重要的肌肉和關節並學會靈活地運用，才能畫出各種各樣的人物造型。

5.2 頭部與頸部的關係及畫法

　　連接頭部與身體的重要關節是頸部。掌握好頸部的運動規律,可以更好地體現人物的面部表情,同時更有力地表達人物的情緒和狀態。

1. 頸部的基本結構

(1)正面

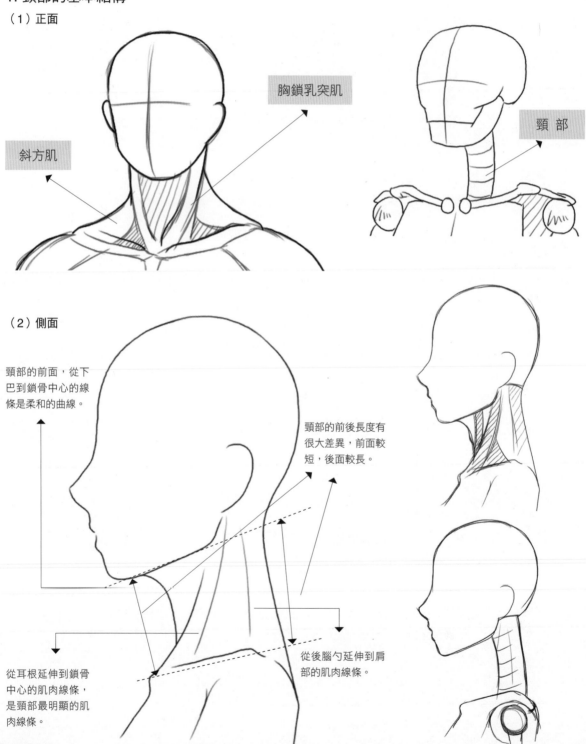

斜方肌

胸鎖乳突肌

頸　部

(2)側面

頸部的前面,從下巴到鎖骨中心的線條是柔和的曲線。

頸部的前後長度有很大差異,前面較短,後面較長。

從耳根延伸到鎖骨中心的肌肉線條,是頸部最明顯的肌肉線條。

從後腦勺延伸到肩部的肌肉線條。

2. 頸部的運動

注意頸部的肌肉變化，大致畫出頸部肌肉的線條能讓頸部變得更立體，更富於美感。

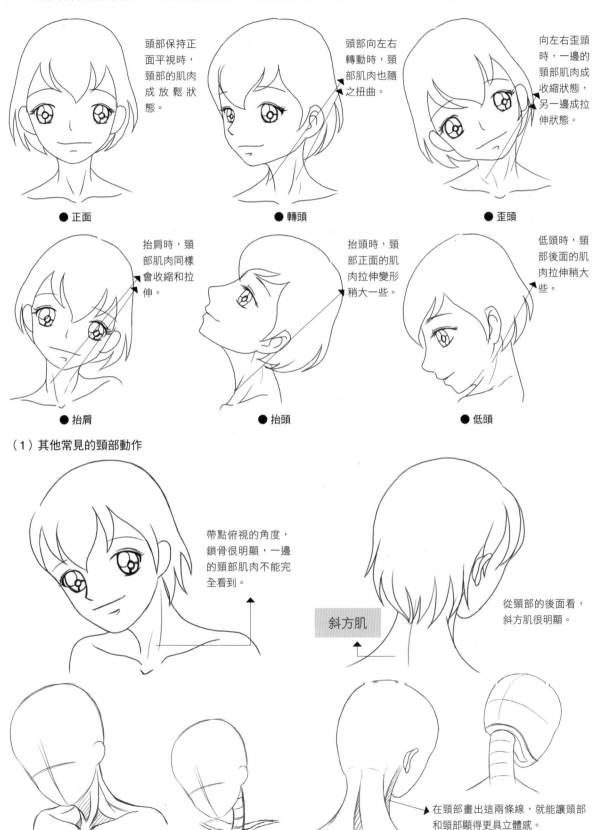

頭部保持正面平視時，頸部的肌肉成放鬆狀態。

● 正面

頭部向左右轉動時，頸部肌肉也隨之扭曲。

● 轉頭

向左右歪頭時，一邊的頸部肌肉成收縮狀態，另一邊成拉伸狀態。

● 歪頭

抬肩時，頸部肌肉同樣會收縮和拉伸。

● 抬肩

抬頭時，頸部正面的肌肉拉伸變形稍大一些。

● 抬頭

低頭時，頸部後面的肌肉拉伸稍大些。

● 低頭

（1）其他常見的頸部動作

帶點俯視的角度，鎖骨很明顯，一邊的頸部肌肉不能完全看到。

斜方肌

從頸部的後面看，斜方肌很明顯。

在頸部畫出這兩條線，就能讓頭部和頸部顯得更具立體感。

95

● 轉頭

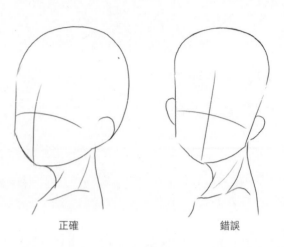

正確　　　　　錯誤

轉頭時，如果身體保持正側面的角度，那麼頭部就不可能轉成正面。

（2）頂視角看頸部的旋轉

頭部是以脊椎為基點進行旋轉的。

肩線

（3）背面的頸部特徵

從耳根延伸出來的肌肉線條。

男性的斜方肌明顯，比女性發達。女性的斜方肌相對柔美很多。

斜方肌

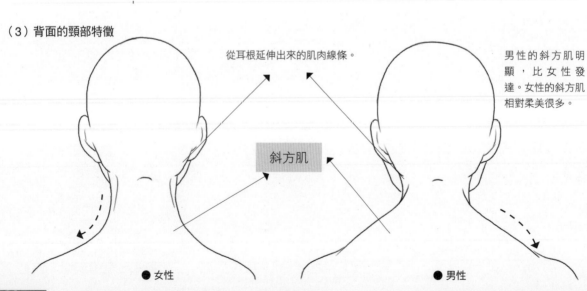

● 女性　　　　　　　　　　　　　　　　　　● 男性

5.3 手臂與手的畫法

要畫出自然的手臂，平時注意觀察是很重要的。可以用自己的手臂做出各種姿勢，並用筆記錄下來。在細緻刻畫的時候，可以從中學到很多有用的知識。另外，臨摹漫畫作品中各種手臂的畫法，也是一種很好的學習途徑。

1. 手臂的結構與基本形態

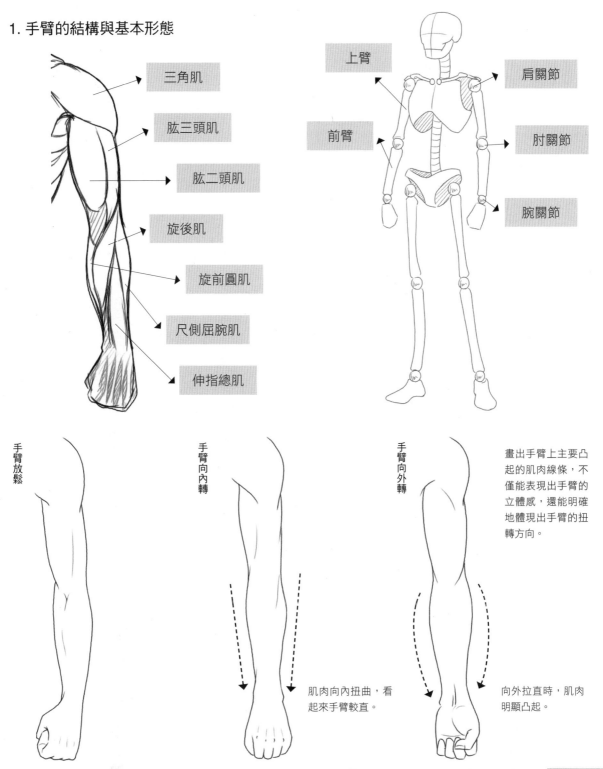

三角肌

肱三頭肌

肱二頭肌

旋後肌

旋前圓肌

尺側屈腕肌

伸指總肌

上臂

前臂

肩關節

肘關節

腕關節

手臂放鬆

手臂向內轉

手臂向外轉

畫出手臂上主要凸起的肌肉線條，不僅能表現出手臂的立體感，還能明確地體現出手臂的扭轉方向。

肌肉向內扭曲，看起來手臂較直。

向外拉直時，肌肉明顯凸起。

2. 手臂的旋轉動作

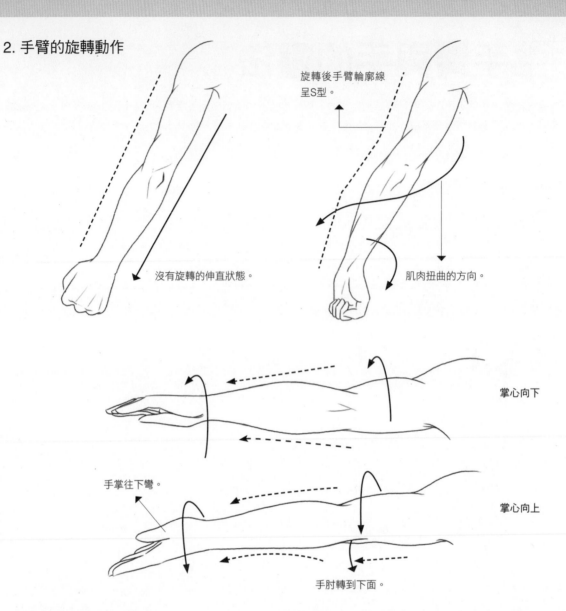

旋轉後手臂輪廓線
呈S型。

沒有旋轉的伸直狀態。

肌肉扭曲的方向。

掌心向下

手掌往下彎。

掌心向上

手肘轉到下面。

　　手臂向各個方向做旋轉動作時，帶動手臂肌肉、骨骼的轉動，表現為扭曲和移位。這些變化在手臂外輪廓上能明顯地體現出來。

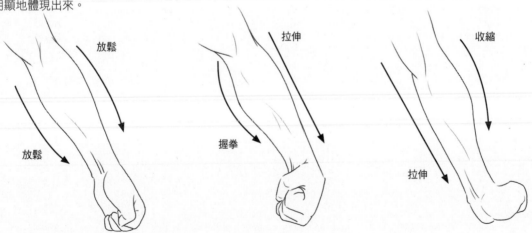

放鬆

拉伸

收縮

放鬆

握拳

拉伸

　　手腕的各種動作直接關係到手臂肌肉的拉伸和收縮，手臂肌肉的狀態又直接關係到手臂外輪廓的曲線變化與彎曲程度。繪畫的時候，先思考手腕的動作使手臂肌肉產生了怎樣的變化，再準確地畫出來。

男性的手臂肌肉比較發達，所以要特別注意肌肉的伸縮情況。在畫的時候，注意線條的走向和彎曲程度。女性的手臂肌肉平滑柔軟，在畫的過程中要根據內部肌肉的構造畫出流暢的線條，儘量表現出女性柔美的感覺。

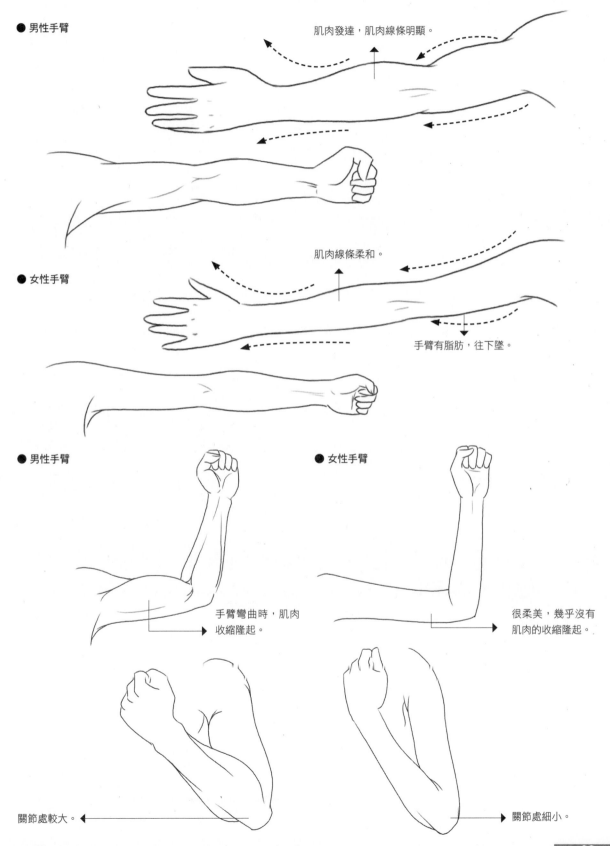

● 男性手臂

肌肉發達，肌肉線條明顯。

● 女性手臂

肌肉線條柔和。

手臂有脂肪，往下墜。

● 男性手臂

● 女性手臂

手臂彎曲時，肌肉收縮隆起。

很柔美，幾乎沒有肌肉的收縮隆起。

關節處較大。

關節處細小。

3. 手臂常見的表現形態

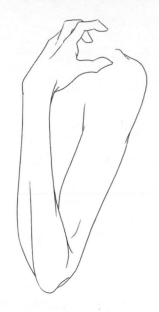

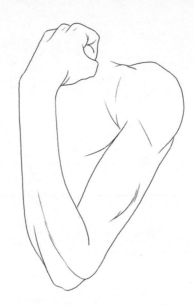

瘦弱的手臂,從手肘延伸出來的肌肉線條也會浮現出來。

普通的手臂輪廓線要畫得平緩圓潤,注意適當添加上臂和前臂的肌肉線條。

考慮到強壯的手臂各部分的肌肉都很發達,所以把輪廓線畫成凹凸起伏的樣子。注意根據肌肉形狀選擇適合的筆觸。

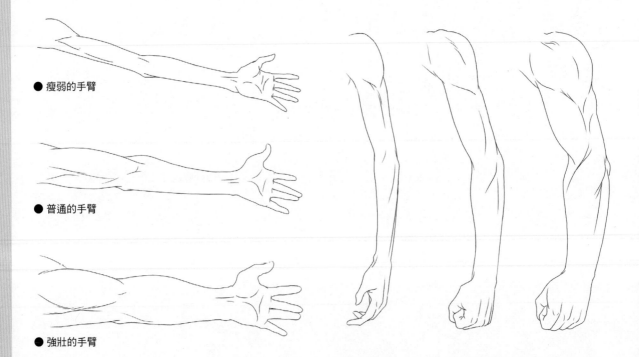

● 瘦弱的手臂

● 普通的手臂

● 強壯的手臂

採用不同的表現形式,能使同一隻手臂的粗細差別達到兩倍,手和手指的大小、粗細也會隨之變化。

4. 手的結構與基本形態

手是由一根一根可以獨立運動的手指組成的。手可以做出各種微妙的動作，把握好手的結構並加以靈活運用，就能隨心所欲地畫出手的各種形態。

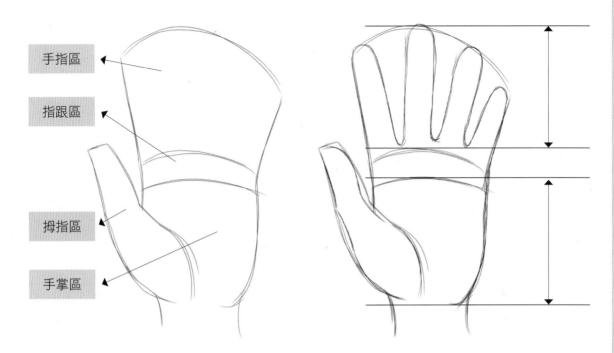

手指區

指跟區

拇指區

手掌區

在畫手部輪廓的時候，為了便於準確掌握形態，可以把手分為以上4個區域，像畫手套那樣把各個區域先畫出來，再慢慢細化手部線條。在現實中，手指區的長度與手掌區的長度差不多。漫畫中為了讓手顯得更加修長，往往將手指畫得比手掌長很多。

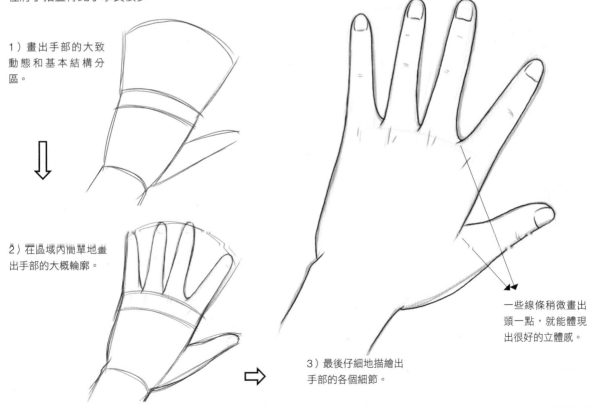

1）畫出手部的大致動態和基本結構分區。

2）在區域內簡單地畫出手部的大概輪廓。

3）最後仔細地描繪出手部的各個細節。

一些線條稍微畫出頭一點，就能體現出很好的立體感。

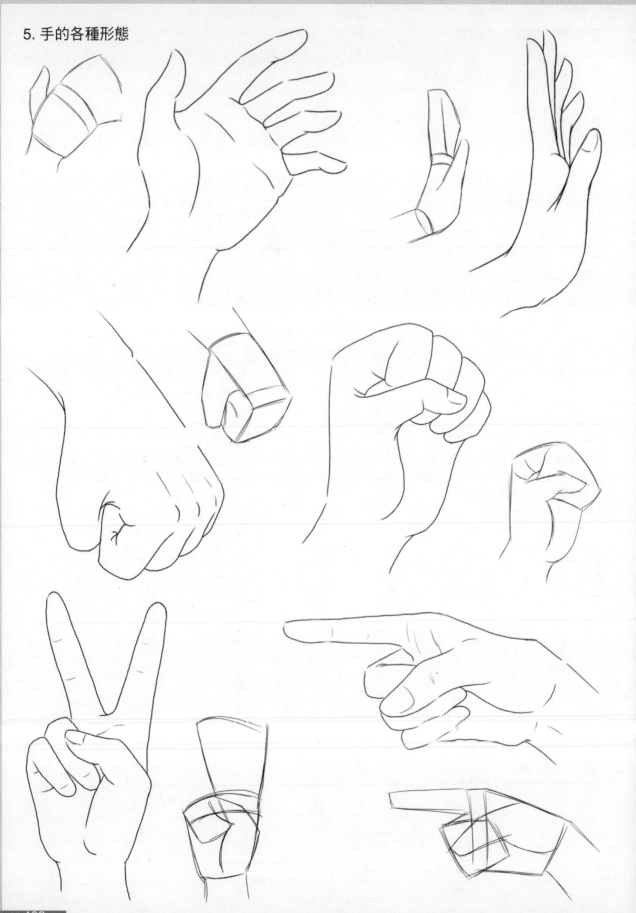

（1）拿物品的手

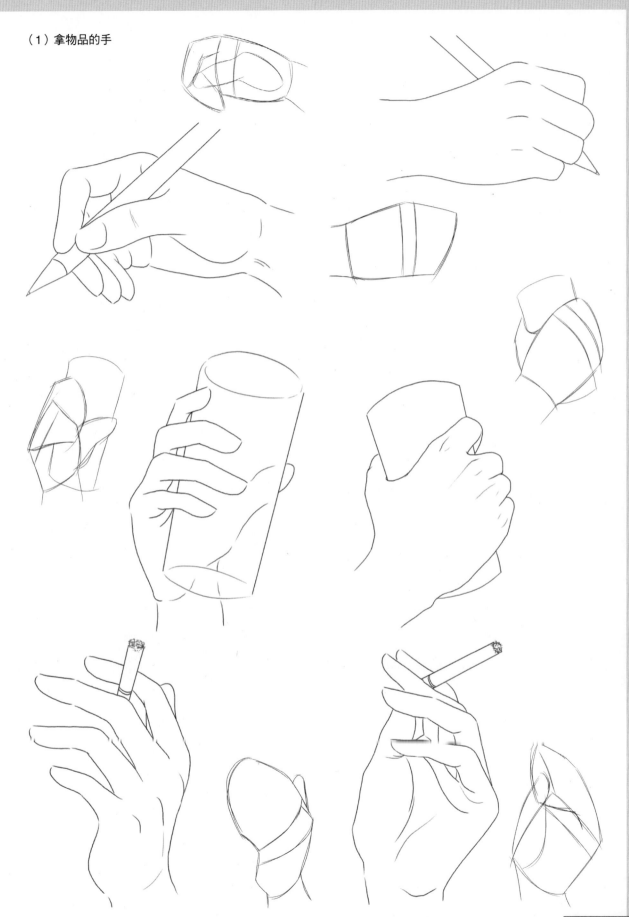

（2）戴手套的手

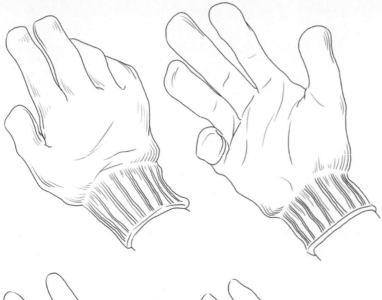

● 毛線手套
手套的皺褶比較大，要表現出毛質的感覺。加上一些小曲線，體現出毛線的感覺。

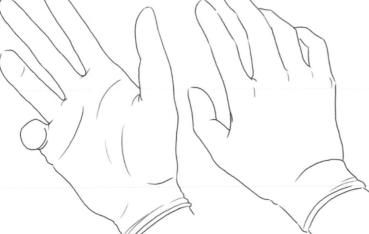

● 橡膠手套
和手的輪廓完全相同，而且皺褶很少，從而表現出橡膠貼在手上的感覺。

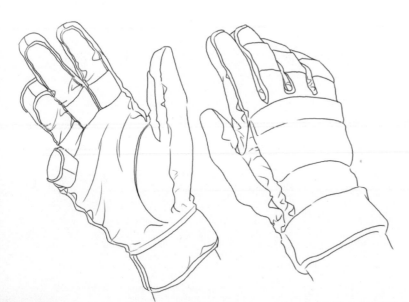

● 羽絨手套
上面有防滑的皮質部分，很有厚度感。

5.4 腿部與腳部的畫法

腿、腳都是支撐人體的主要部位,同時它們配合著身體與手臂做出各種姿態。

1. 腿部的結構與基本形態

腿部的3大關節是掌控腿部動作的關鍵。注意關節與各肌肉的關係,才能繪製出正確的腿部形態。

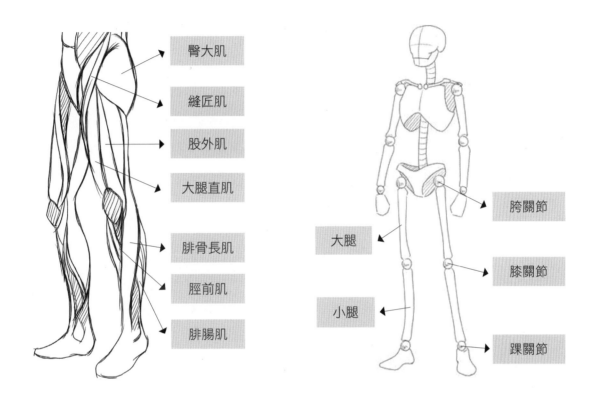

臀大肌

縫匠肌

股外肌

大腿直肌

腓骨長肌

脛前肌

腓腸肌

胯關節

大腿

膝關節

小腿

踝關節

腿部的輪廓是由各大肌肉的分布和形狀來決定的,而腿部的動作則是由各關節來決定的,所以在繪製前要先了解腿部肌肉和關節。

要體現人物各種完整的造型時,腿部動作是必不可少的。要想畫好人物的各種造型,就要掌握好這些腿部的知識。

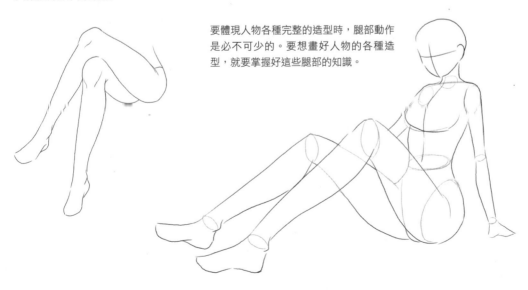

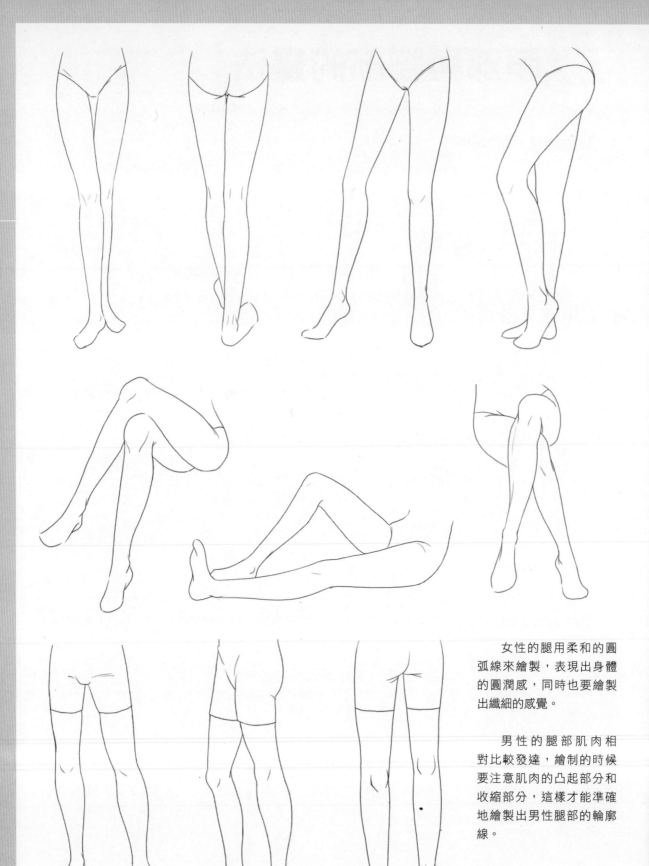

女性的腿用柔和的圓弧線來繪製，表現出身體的圓潤感，同時也要繪製出纖細的感覺。

男性的腿部肌肉相對比較發達，繪制的時候要注意肌肉的凸起部分和收縮部分，這樣才能準確地繪製出男性腿部的輪廓線。

2. 腿部的不同表現形態

（1）強壯的腿

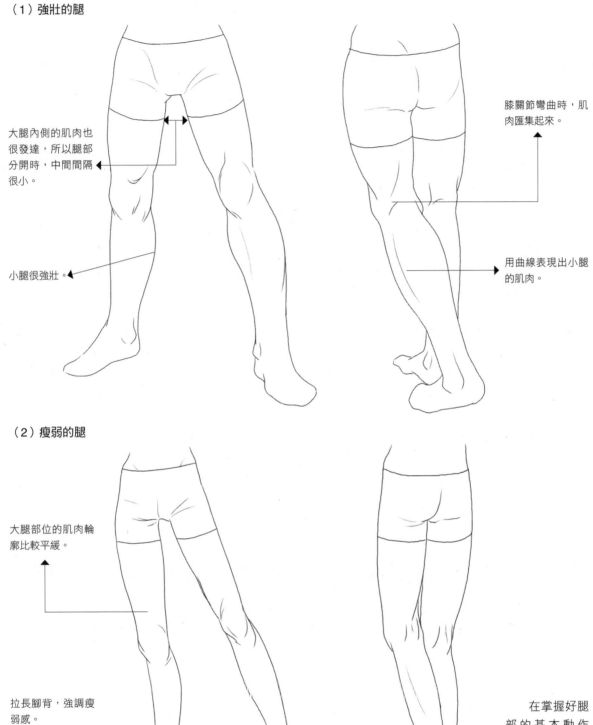

大腿內側的肌肉也很發達，所以腿部分開時，中間間隔很小。

小腿很強壯。

膝關節彎曲時，肌肉匯集起來。

用曲線表現出小腿的肌肉。

（2）瘦弱的腿

大腿部位的肌肉輪廓比較平緩。

拉長腳背，強調瘦弱感。

在掌握好腿部的基本動作後，可以再結合不同人物的特徵畫出不同的腿部形狀。

3. 腳的結構與基本形態

　　腳的結構和手有些類似，但是它們的功能卻完全不同。腳默默地支撐著全身的重量，同時還是彈跳、跑步等激烈運動的起點。

　　為了準確掌握腳的構造，可以用幾何體將腳分為幾個區域。

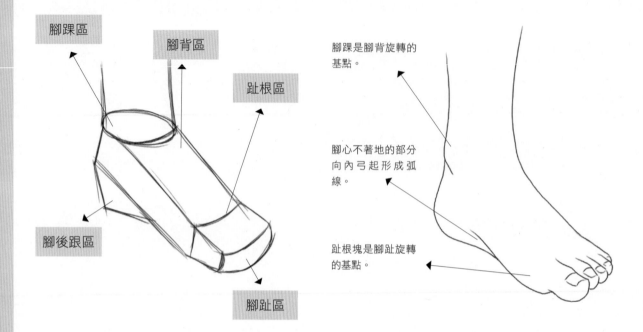

腳踝區

腳背區

趾根區

腳後跟區

腳趾區

腳踝是腳背旋轉的基點。

腳心不著地的部分向內弓起形成弧線。

趾根塊是腳趾旋轉的基點。

（1）腳趾的動作

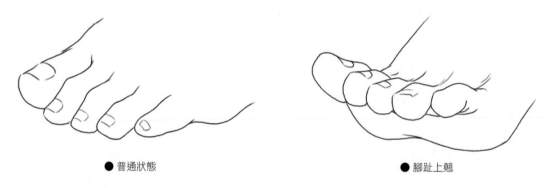

● 普通狀態

● 腳趾上翹

用力踩地時，腳趾的關節成階梯狀。

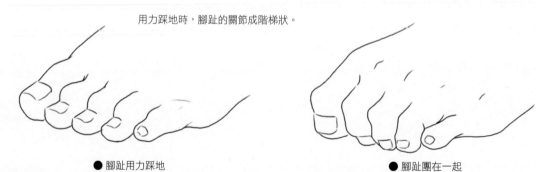

● 腳趾用力踩地

● 腳趾團在一起

（2）腳踝的形狀
 以腳踝為基點，如果腳底不離開地面，身體可向周圍做不同角度的傾斜。

● 左右傾斜

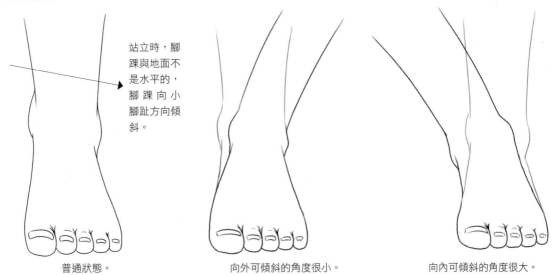

站立時，腳踝與地面不是水平的，腳踝向小腳趾方向傾斜。

普通狀態。　　　　　　向外可傾斜的角度很小。　　　　　向內可傾斜的角度很大。

● 前後傾斜

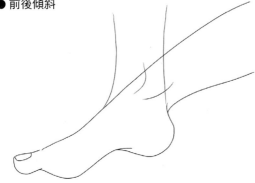
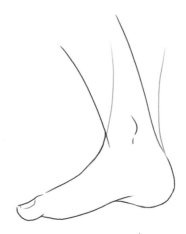

向後可傾斜的角度很大。　　　　　　　　　　向前可傾斜的角度很小。

（3）腳底的形狀

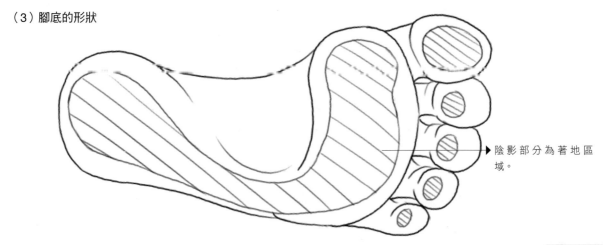

陰影部分為著地區域。

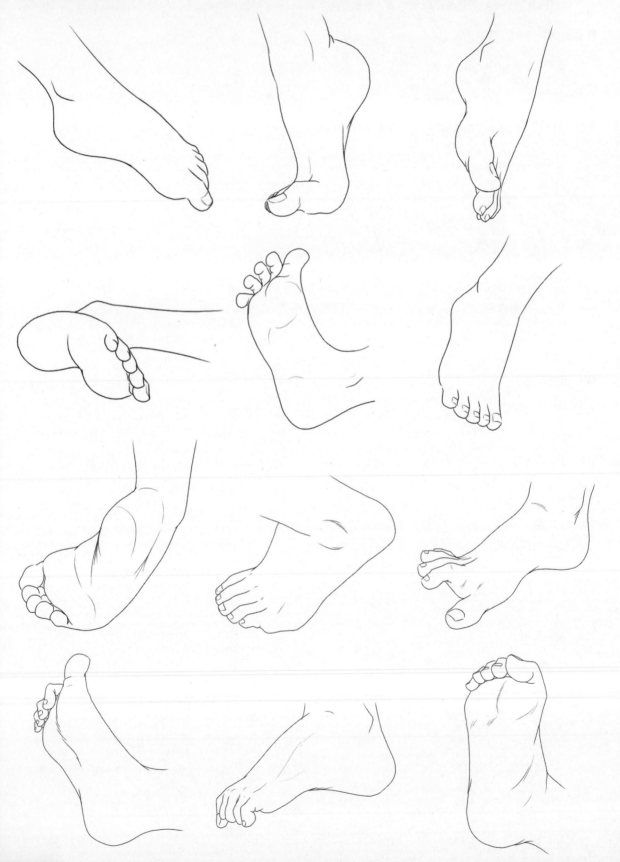

穿鞋子的腳

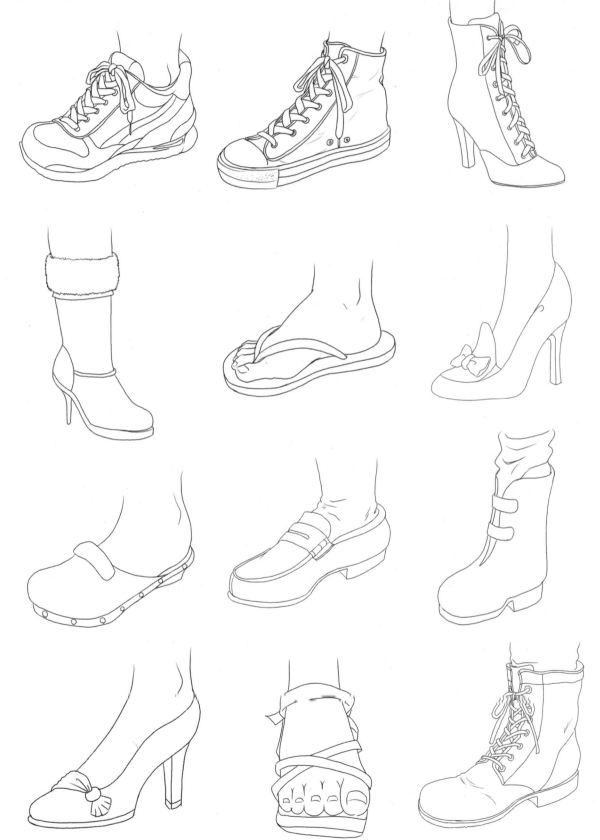

5.5 軀幹的畫法

　　軀幹是整個人物的中心，人物全身的動作都是由軀幹來展開的。在繪製時，要注意人體中心線的走向和彎曲度，將其準確地描繪出來。同時，也可以畫出脊椎線，來幫助我們正確地表現人物動態。

1. 軀幹的基本形態

（1）男性軀幹的畫法

　　人物軀體的中心線很重要，它能幫助我們把握人體的比例與平衡。畫出正確的中心線，能更好地表現出軀體的動態和想要表達的肢體語言。

　　男性的身體都具有一定的肌肉感，肩膀很寬，臀部較窄，沒有明顯的身體曲線。繪製時，儘量畫出硬朗的感覺。

肩到腰的長度大概為腰到臀部的長度的
1.5倍到2倍之間。

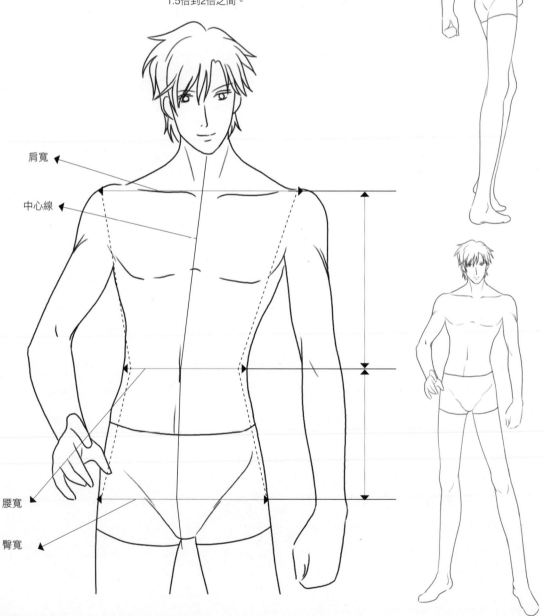

肩寬

中心線

腰寬

臀寬

（2）女性軀幹的畫法

　　相對男性的身體而言，女性身體較窄，肩比臀稍寬一點，腰部很細，整體輪廓線條優美，具有纖細的感覺。

　　注意，肩部、腰部與臀部的寬度並沒有具體的刻度和界限，它們會根據人物、風格以及特定的表現要求而變化。

通常情況下，肩到腰的長度大概為腰到臀部的1.5倍到2倍之間。

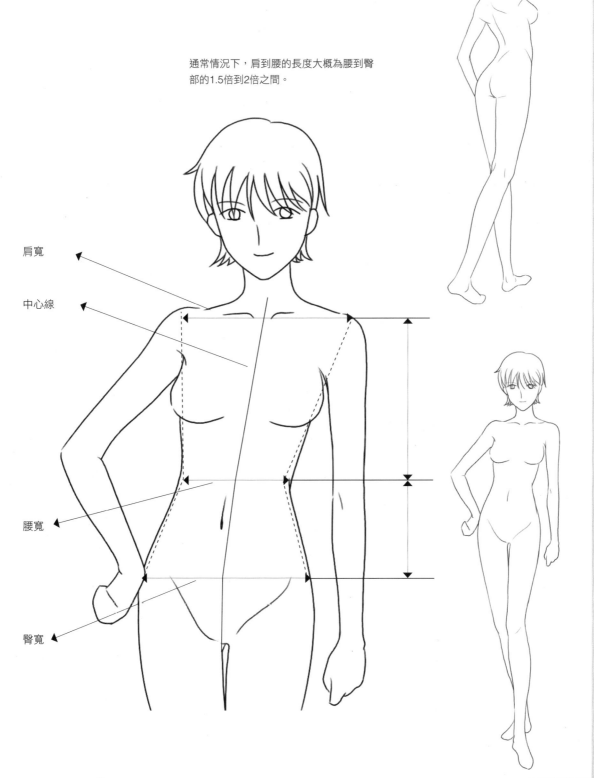

肩寬

中心線

腰寬

臀寬

2. 脊椎與軀幹的動作

　　脊椎連接頭部和盆骨，貫穿整個身體。脊椎支撐著整個人體，人物全身的動作都是以脊椎為中心展開的。要有意識地以脊椎為中心線來作畫。

中心線

上身向右下方旋轉時，整個軀幹扭曲。右邊呈收縮狀態，左邊呈拉伸狀態。

上半身向前傾斜時，脊椎向後彎曲，幅度不是很大。

上半身向前彎曲時，整個軀幹呈蜷縮狀態。

上半身向左後方仰時，整個軀幹呈伸展狀態。

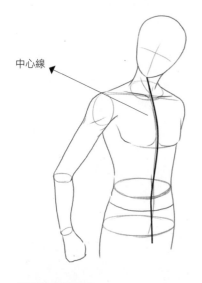
中心線

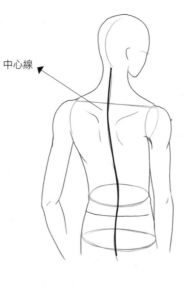
中心線

男性軀幹的中心線與脊椎線和女性相比，沒有明顯的「S」型，除了要注意本身的比例關系外，在繪製的時候適當地畫出關鍵部分的肌肉線條，來顯示男性軀幹的結實感。

常見的軀幹動作

斜側面是很常見、也很重要的角度，很多場合都會出現半側面。

側面的動作不是很好把握，中心線和脊椎線都不能很明顯地體現出來。畫的時候，先明確肩部的位置，然後把握好身體扭曲的幅度，這樣畫起來就簡單了。

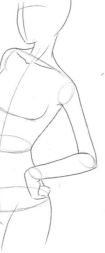

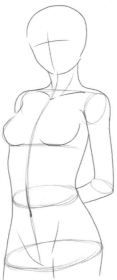

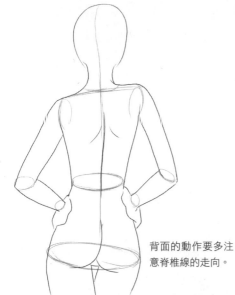

背面的動作要多注意脊椎線的走向。

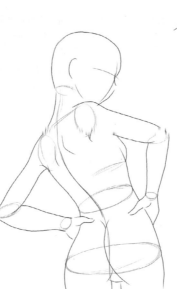

（1）轉身動作

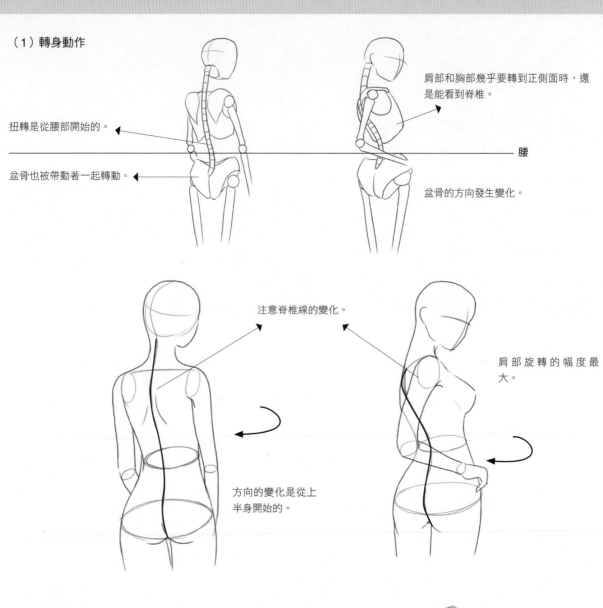

扭轉是從腰部開始的。←

盆骨也被帶動著一起轉動。←

肩部和胸部幾乎要轉到正側面時，還是能看到脊椎。→

腰

盆骨的方向發生變化。

注意脊椎線的變化。

肩部旋轉的幅度最大。

方向的變化是從上半身開始的。

（2）抬手動作

在這裡要注意，中心線並不等同於脊椎線，繪製的部位也不相同，但是起著基本相同的作用。一般在繪製軀幹背面的時候，通常都會畫出脊椎線來幫助我們準確地掌握比例和平衡。

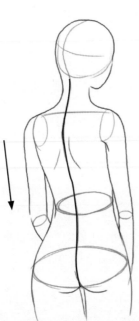

雙手自然下垂，整個軀幹成放鬆狀態，外輪廓線比較平緩。

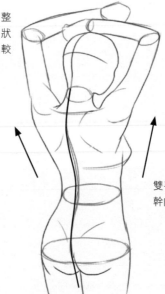

雙手上舉，整個軀幹向上拉伸。

3. 軀幹的不同表現形態

一般情況下，女性的身體比較修長美麗，很少有特別誇張的狀態和變形，而男性身體的變化相對多一些。漫畫中常常出現不少有特點的男性角色，例如強壯的肌肉男、瘦弱的猥瑣男等。掌握好這部分，就能畫出更多的個性化人物。

（1）強壯的軀幹

頸部到肩部的肌肉非常發達。

頸部、背部、肩部、胸部的肌肉都要畫得大而清晰。

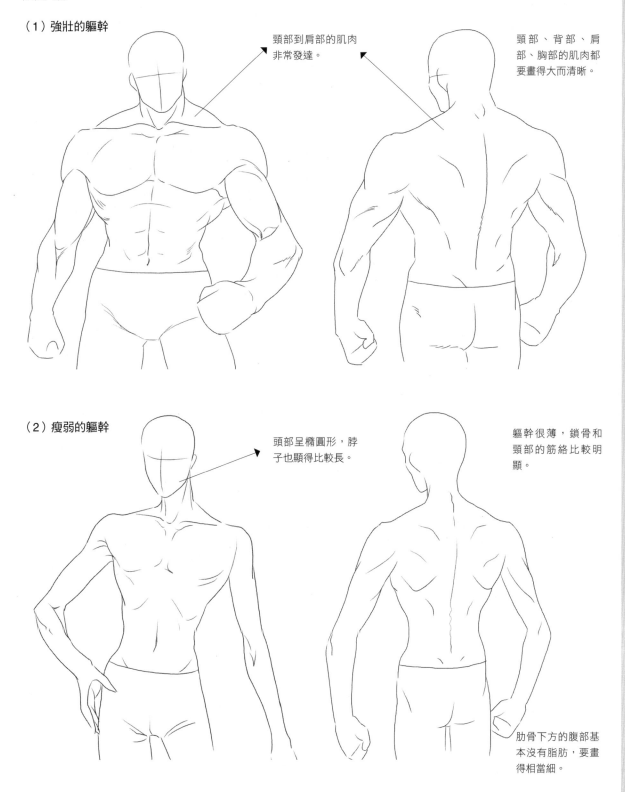

（2）瘦弱的軀幹

頭部呈橢圓形，脖子也顯得比較長。

軀幹很薄，鎖骨和頸部的筋絡比較明顯。

肋骨下方的腹部基本沒有脂肪，要畫得相當細。

5.6 人物草圖的繪製過程

想快速又準確地畫出人物形態和動態，就一定要了解正確的作畫步驟。

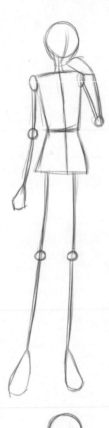

1）畫出人物的基本造型和主要關節的位置，注意人物的動態準確、頭身比例正常以及重心平衡。

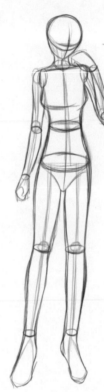

構思好人物的基本造型之後，就可以進一步畫出人物的肉體外輪廓了。在繪製外輪廓線時，可以反覆多拉線條，尋找準確的位置。同時，在主要關節處畫出透視的橫截面輔助線條，這對準確把握形體突出立體感有很大幫助。

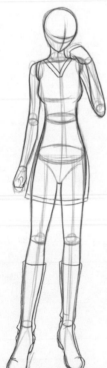

3）可以根據需要繪製出簡單的服飾，草圖完成。

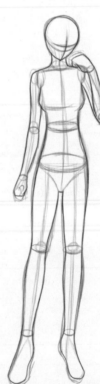

2）對線條做一些修整，然後在一堆模糊而重複的線條中抓出最準確的線條加以強化，同時也起到美化畫面的作用。

5.7 不同視角的人物畫法

1. 四視草圖

　　進行人物設定，首先要畫出人物的四視草圖。所謂四視草圖，即人物正面、斜側面、正側面、背面的草圖。四視草圖用來確定人物的整體形態，並在以後的繪製階段用作參照。

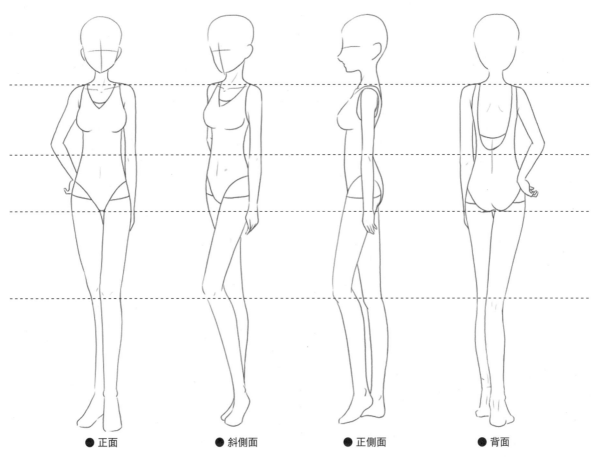

● 正面　　　　　● 斜側面　　　　　● 正側面　　　　　● 背面

　　定好人物的身體比例，用輔助線標出人物的肩、腰、大腿根、膝蓋幾大重要關節位置，並嚴格按照比例來畫。

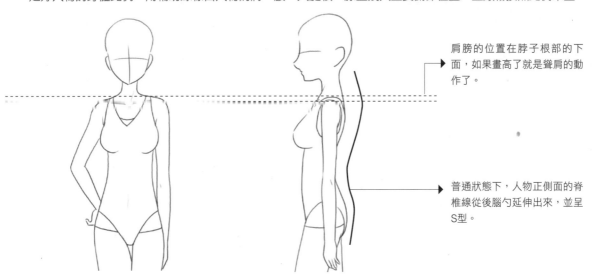

肩膀的位置在脖子根部的下面，如果畫高了就是聳肩的動作了。

普通狀態下，人物正側面的脊椎線從後腦勺延伸出來，並呈S型。

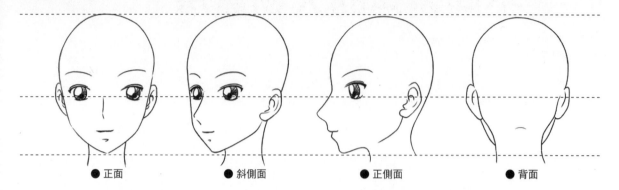

● 正面　　　　● 斜側面　　　　● 正側面　　　　● 背面

同樣的方法，在人物的頭部添加頭頂、眼和下巴等輔助線，根據這些輔助線來確定每個角度人物五官的位置。

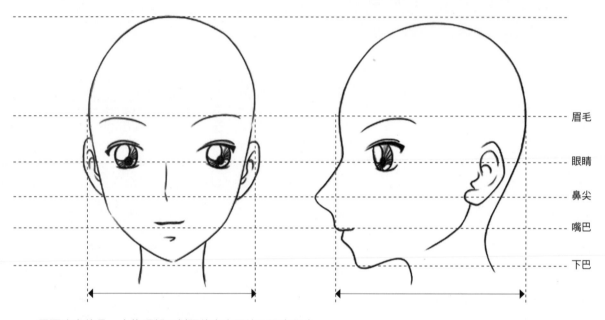

眉毛

眼睛

鼻尖

嘴巴

下巴

需要注意的是，人物頭部正側面的寬度要比正面寬很多。

後腦勺的髮際線位置一定要比下巴尖的位置高。

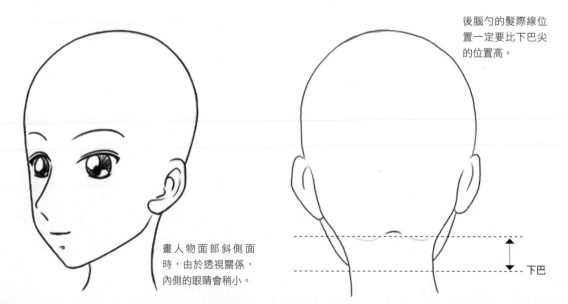

畫人物面部斜側面時，由於透視關係，內側的眼睛會稍小。

下巴

120

2. 仰視的畫法

　　學習畫仰視的人物時，可以先將平視視角的人物轉化成仰視視角的人物。在轉化的過程中總結經驗和技巧，熟練後便可以直接畫出自然的仰視人物。

　　從草圖開始，將人物的身體用幾何體表示，這樣容易掌握人物的立體感。

● 平視

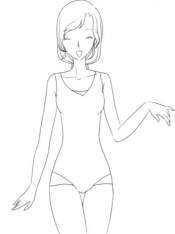
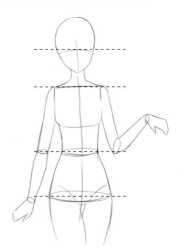

● 仰視

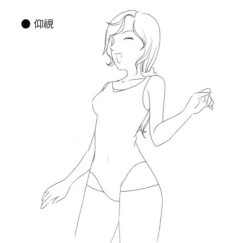
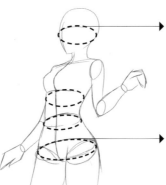

仰視時，人物的面部基準線也會隨之改變。面部基準線不再是水平的線條，而是向上彎曲的弧線。

將盆骨畫做圓錐型，並將遮擋住的面也畫出來。這樣能夠形象地掌握人體的厚度和大腿的位置。

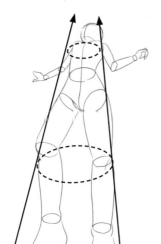
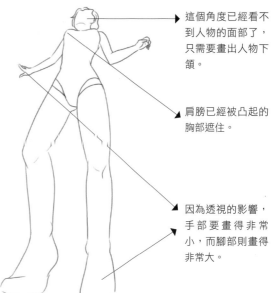

從下面垂直向上看的仰視視角，人物整體呈三角形。這個角度的人物看起來非常有氣勢。

這個角度已經看不到人物的面部了，只需要畫出人物下頜。

肩膀已經被凸起的胸部遮住。

因為透視的影響，手部要畫得非常小，而腳部則畫得非常大。

3. 俯視的畫法

與仰視相同，可以先畫出平視視圖，再做變形。

● 平視

● 俯視

俯視時，脖子會被
下頜擋住一部分。

將身體看作一節一節的圓柱體，
把握好身體各個部分的比例，繪
製出有立體感的俯視效果。

這種角度已經完全
看不到脖子和部分
肩膀，臉部也只畫
出少許，頭部幾乎
被頭頂占據。

雙腳距離很遠，由
於透視，所以要畫
得很小。

人物的肢體語言會讓我
們筆下的人物更加鮮活。服飾
對人物不僅有裝飾作用，還體
現了人物的個性。下面，就讓
我們來學習人物的動作造型和
服飾的表現方法吧！

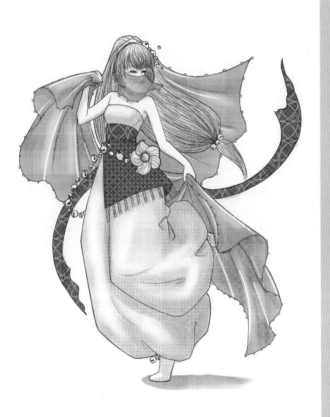

第六章

動作造型
與
服飾道具

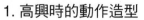

6.1 人物的表情動作造型

要讓我們筆下的人物更加生動，便要賦予人物豐富的表情。人物表情不僅僅是透過面部表情的變化來體現的，配合上人物的肢體語言，會讓人物更加鮮活！下面，我們就學習怎樣透過人物的動作造型來加強人物的表情。

1. 高興時的動作造型

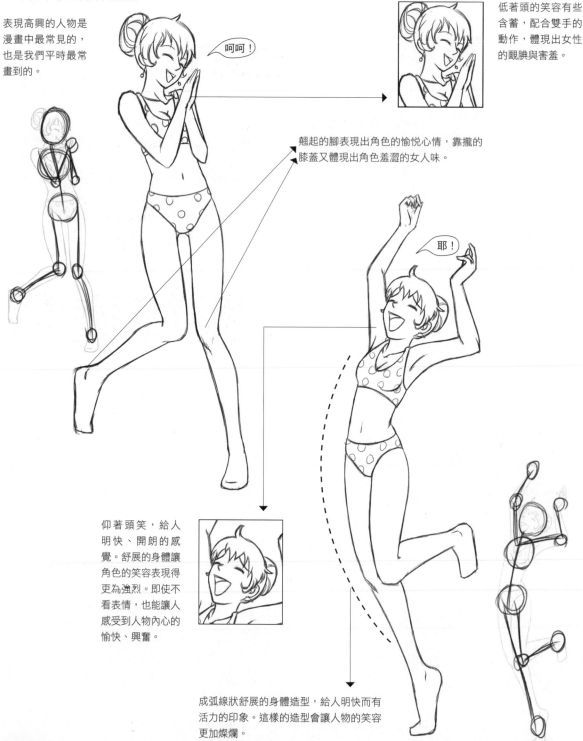

表現高興的人物是漫畫中最常見的，也是我們平時最常畫到的。

呵呵！

低著頭的笑容有些含蓄，配合雙手的動作，體現出女性的靦腆與害羞。

翹起的腳表現出角色的愉悅心情，靠攏的膝蓋又體現出角色羞澀的女人味。

耶！

仰著頭笑，給人明快、開朗的感覺。舒展的身體讓角色的笑容表現得更為強烈。即使不看表情，也能讓人感受到人物內心的愉快、興奮。

成弧線狀舒展的身體造型，給人明快而有活力的印象。這樣的造型會讓人物的笑容更加燦爛。

哈哈！

高高抬起的腿，體現出人物內心的喜悅，成大字舒展開的身體造型則體現出人物的活潑，有向前歡快奔跑的感覺。恰當的動作造型讓喜悅的心情表現得更加強烈。

張開雙臂是性格比較外向的人物的動作，主要體現角色陽光而有活力的感覺，並突出了其高興心情。

自然埋下的頭部讓人物有全身無力的感覺，捂著肚子的手清楚地傳達出肚子被笑痛的信息。

哈哈哈哈！

坐下來的笑容有些勉強，是笑痛肚子的姿勢。如果不看表情，會單純表現出肚子痛，配合上面部高興的表情，就有笑得肚子痛的效果了。

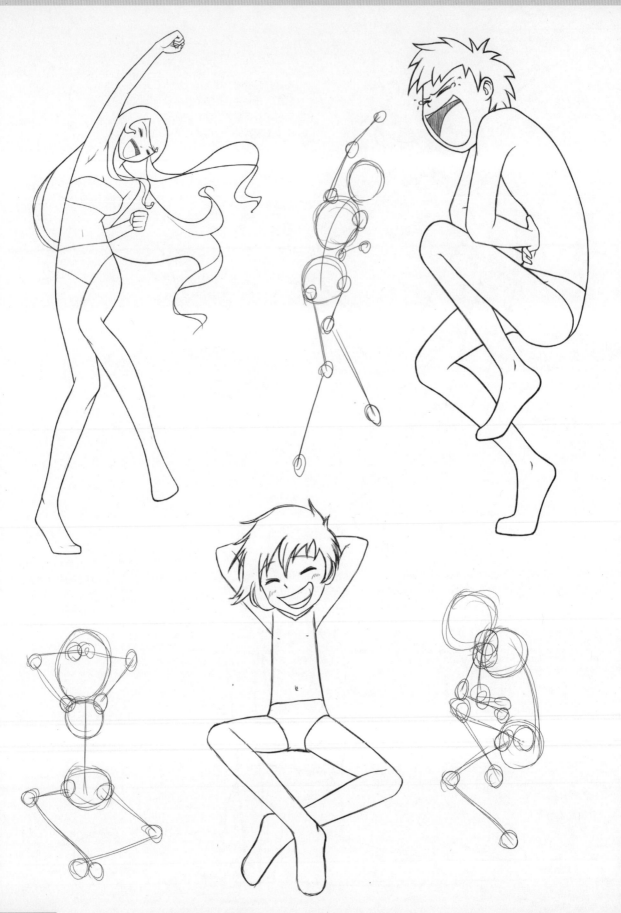

2. 生氣時的動作造型

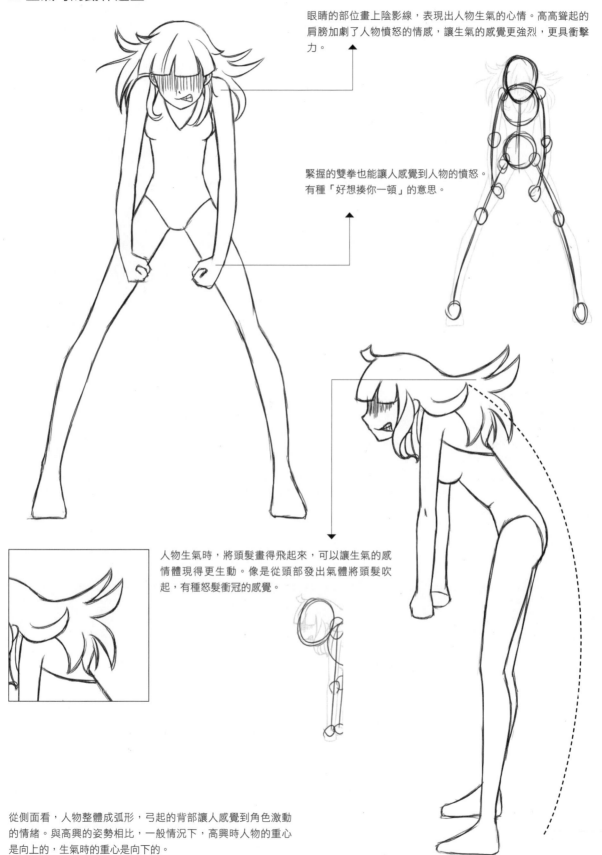

眼睛的部位畫上陰影線，表現出人物生氣的心情。高高聳起的肩膀加劇了人物憤怒的情感，讓生氣的感覺更強烈，更具衝擊力。

緊握的雙拳也能讓人感覺到人物的憤怒。有種「好想揍你一頓」的意思。

人物生氣時，將頭髮畫得飛起來，可以讓生氣的感情體現得更生動。像是從頭部發出氣體將頭髮吹起，有種怒髮衝冠的感覺。

從側面看，人物整體成弧形，弓起的背部讓人感覺到角色激動的情緒。與高興的姿勢相比，一般情況下，高興時人物的重心是向上的，生氣時的重心是向下的。

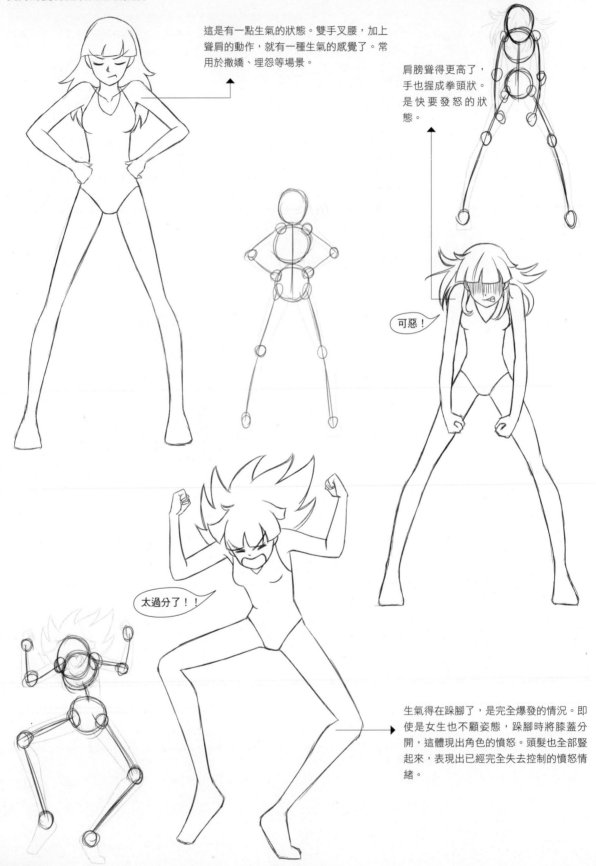

這是有一點生氣的狀態。雙手叉腰,加上聳肩的動作,就有一種生氣的感覺了。常用於撒嬌、埋怨等場景。

肩膀聳得更高了,手也握成拳頭狀。是快要發怒的狀態。

可惡!

太過分了!!

生氣得在跺腳了,是完全爆發的情況。即使是女生也不顧姿態,跺腳時將膝蓋分開,這體現出角色的憤怒。頭髮也全部豎起來,表現出已經完全失去控制的憤怒情緒。

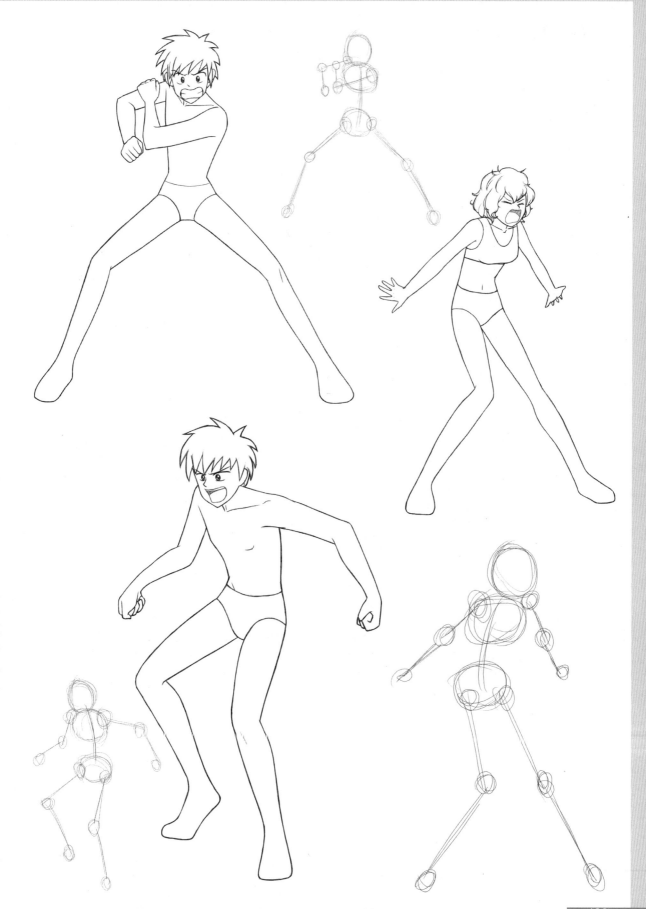

3. 難過時的動作造型

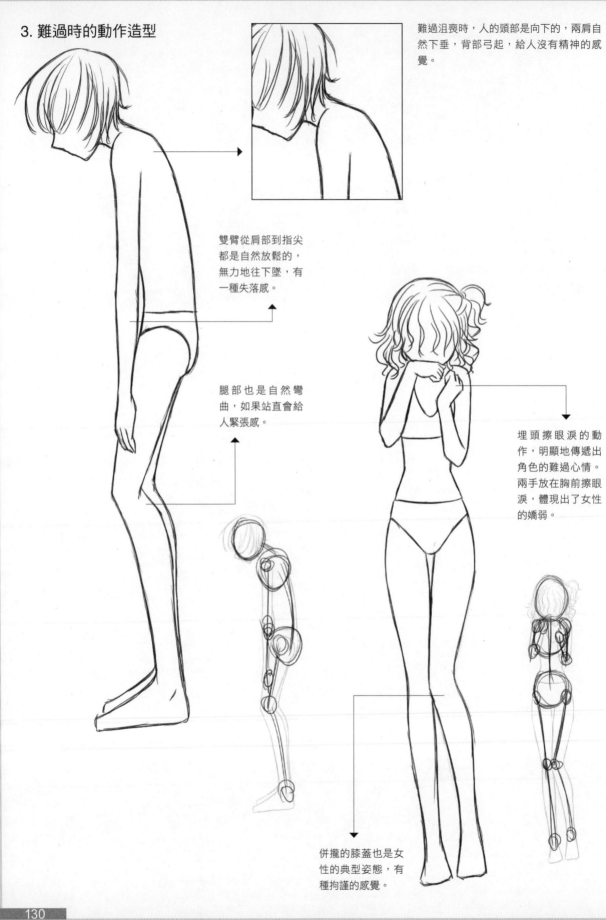

難過沮喪時，人的頭部是向下的，兩肩自然下垂，背部弓起，給人沒有精神的感覺。

雙臂從肩部到指尖都是自然放鬆的，無力地往下墜，有一種失落感。

腿部也是自然彎曲，如果站直會給人緊張感。

埋頭擦眼淚的動作，明顯地傳遞出角色的難過心情。兩手放在胸前擦眼淚，體現出了女性的嬌弱。

併攏的膝蓋也是女性的典型姿態，有種拘謹的感覺。

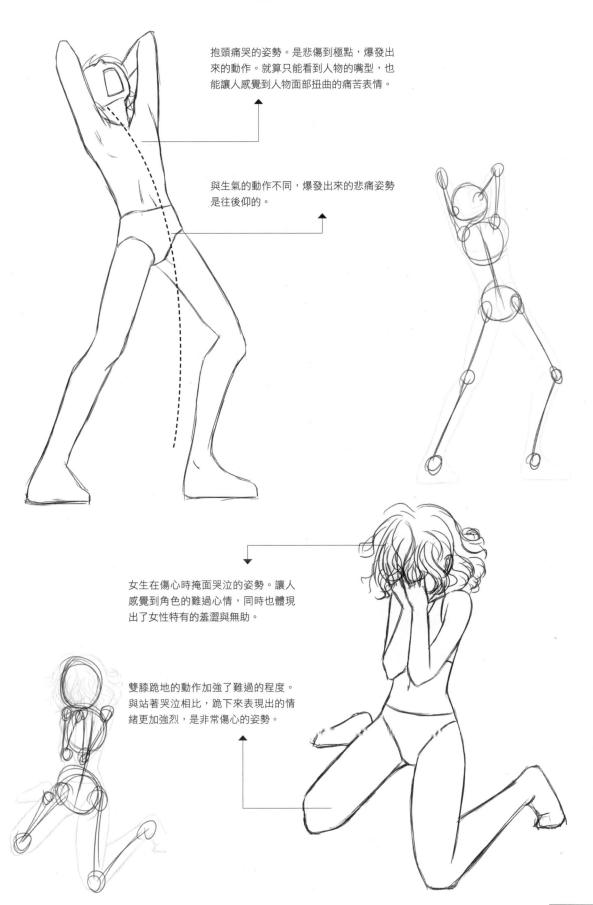

抱頭痛哭的姿勢。是悲傷到極點，爆發出來的動作。就算只能看到人物的嘴型，也能讓人感覺到人物面部扭曲的痛苦表情。

與生氣的動作不同，爆發出來的悲痛姿勢是往後仰的。

女生在傷心時掩面哭泣的姿勢。讓人感覺到角色的難過心情，同時也體現出了女性特有的羞澀與無助。

雙膝跪地的動作加強了難過的程度。與站著哭泣相比，跪下來表現出的情緒更加強烈，是非常傷心的姿勢。

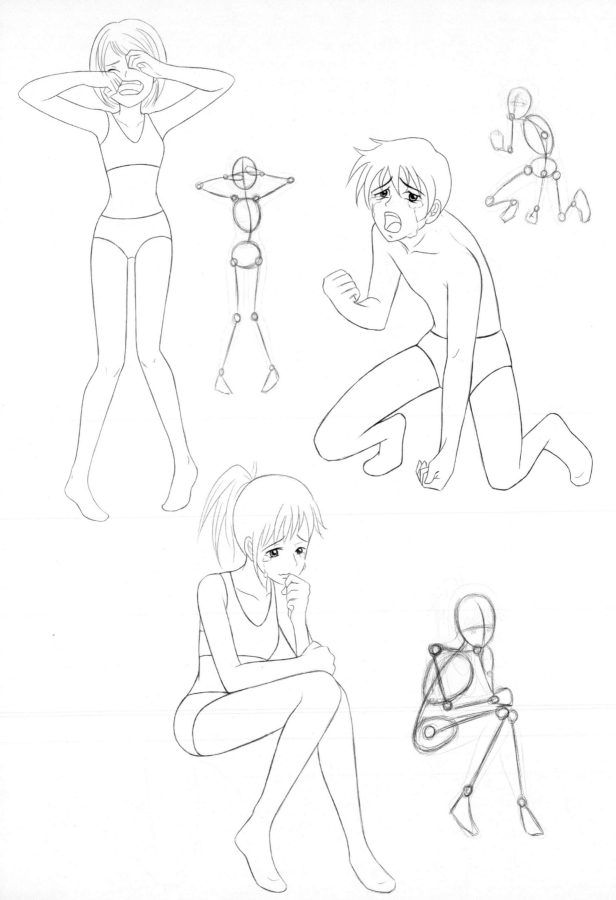

4. 害羞時的動作造型

害羞時,頭轉向一側埋下,有不好意思的感覺。將肩膀聳起的姿勢,表現出了女性的羞澀感。

交叉的雙手表現出人物緊張拘束的感覺。

害羞笑的姿勢。摀著嘴巴笑給人靦腆的印象,聳起的肩膀也有害羞的感覺。這樣的姿勢讓人物顯得十分可愛,是表現可愛女生的常用姿勢。

女性害羞時,膝蓋都是併攏的,表現出女性的嬌羞感覺。

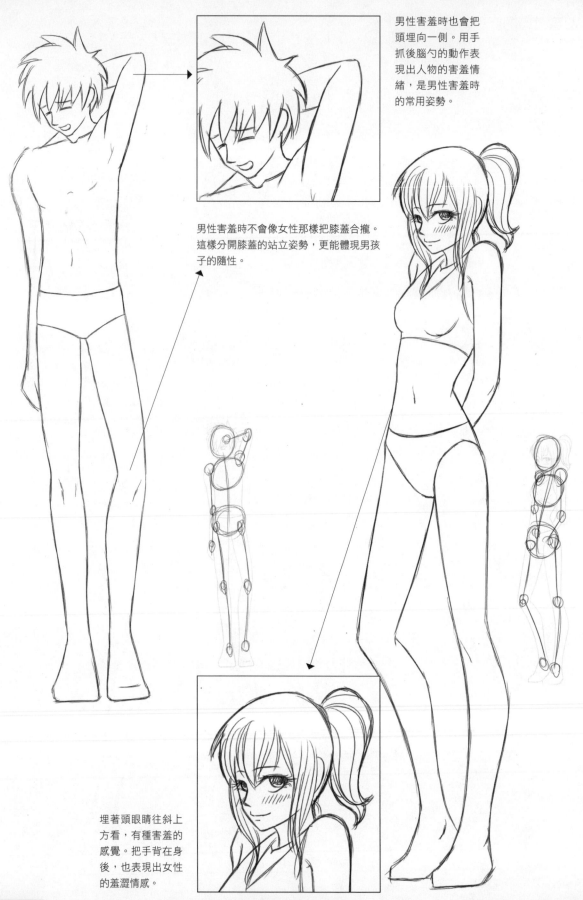

男性害羞時也會把頭埋向一側。用手抓後腦勺的動作表現出人物的害羞情緒，是男性害羞時的常用姿勢。

男性害羞時不會像女性那樣把膝蓋合攏。這樣分開膝蓋的站立姿勢，更能體現男孩子的隨性。

埋著頭眼睛往斜上方看，有種害羞的感覺。把手背在身後，也表現出女性的羞澀情感。

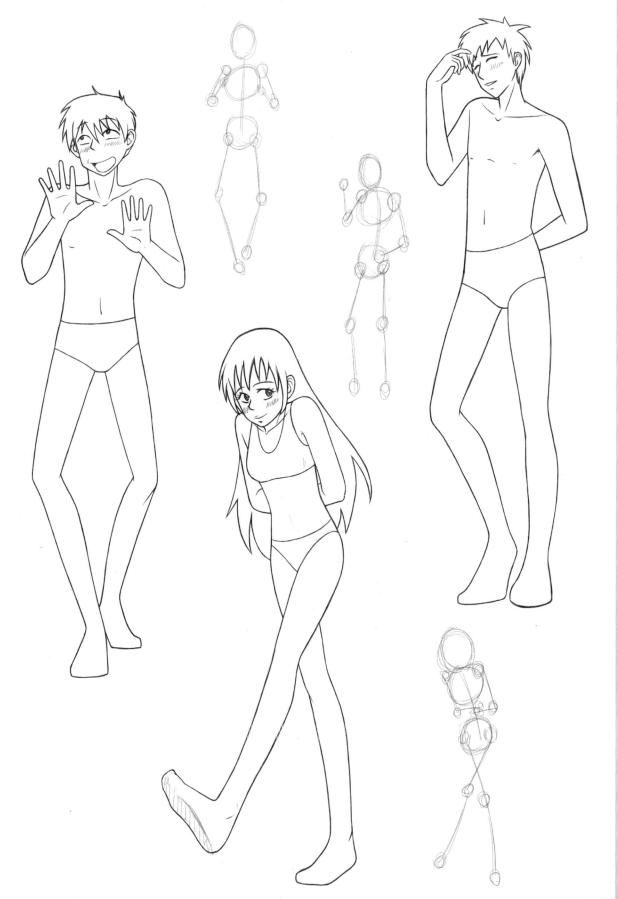

5. 其他動作造型

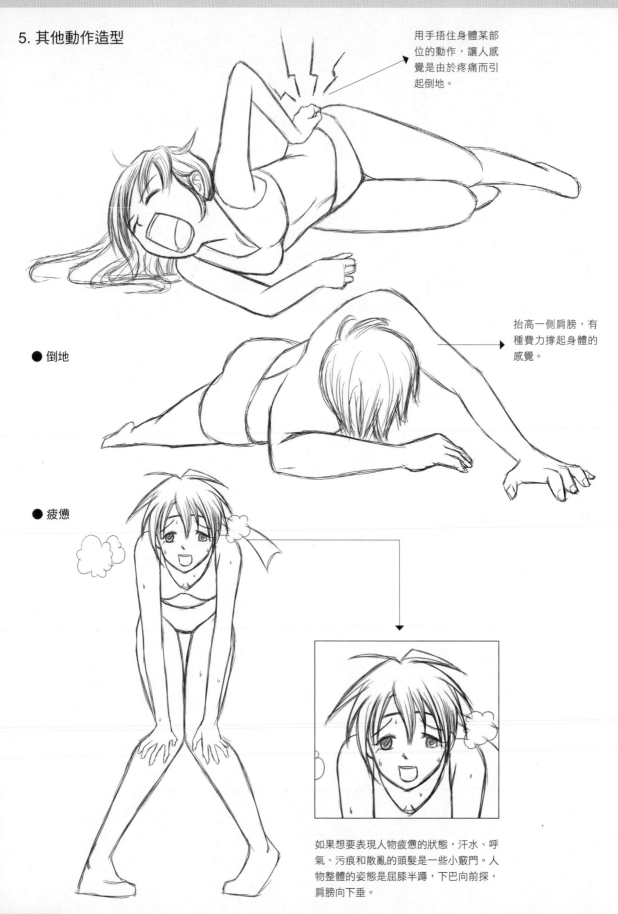

用手捂住身體某部位的動作，讓人感覺是由於疼痛而引起倒地。

● 倒地

抬高一側肩膀，有種費力撐起身體的感覺。

● 疲憊

如果想要表現人物疲憊的狀態，汗水、呼氣、污痕和散亂的頭髮是一些小竅門。人物整體的姿態是屈膝半蹲，下巴向前探，肩膀向下垂。

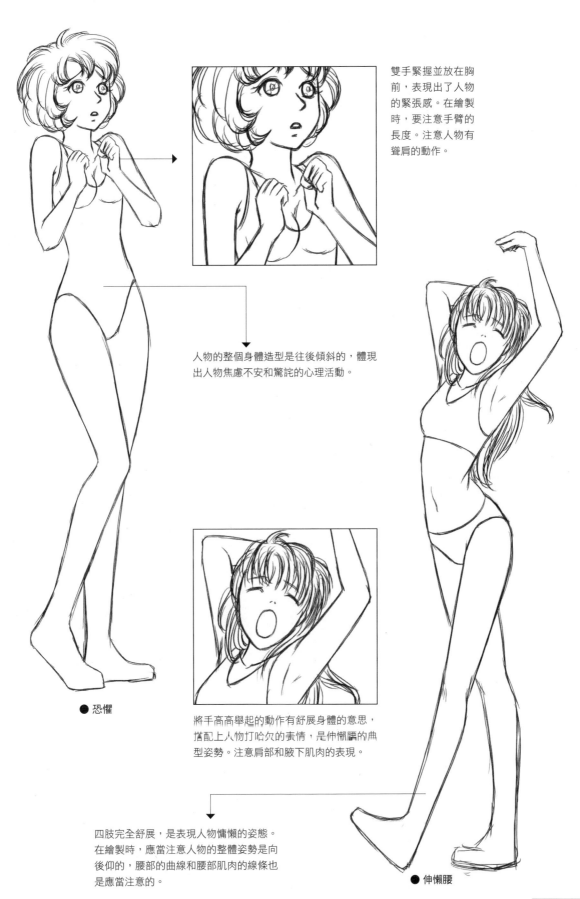

雙手緊握並放在胸前，表現出了人物的緊張感。在繪製時，要注意手臂的長度。注意人物有聳肩的動作。

人物的整個身體造型是往後傾斜的，體現出人物焦慮不安和驚詫的心理活動。

將手高高舉起的動作有舒展身體的意思，搭配上人物打哈欠的表情，是伸懶腰的典型姿勢。注意肩部和腋下肌肉的表現。

● 恐懼

四肢完全舒展，是表現人物慵懶的姿態。在繪製時，應當注意人物的整體姿勢是向後仰的，腰部的曲線和腰部肌肉的線條也是應當注意的。

● 伸懶腰

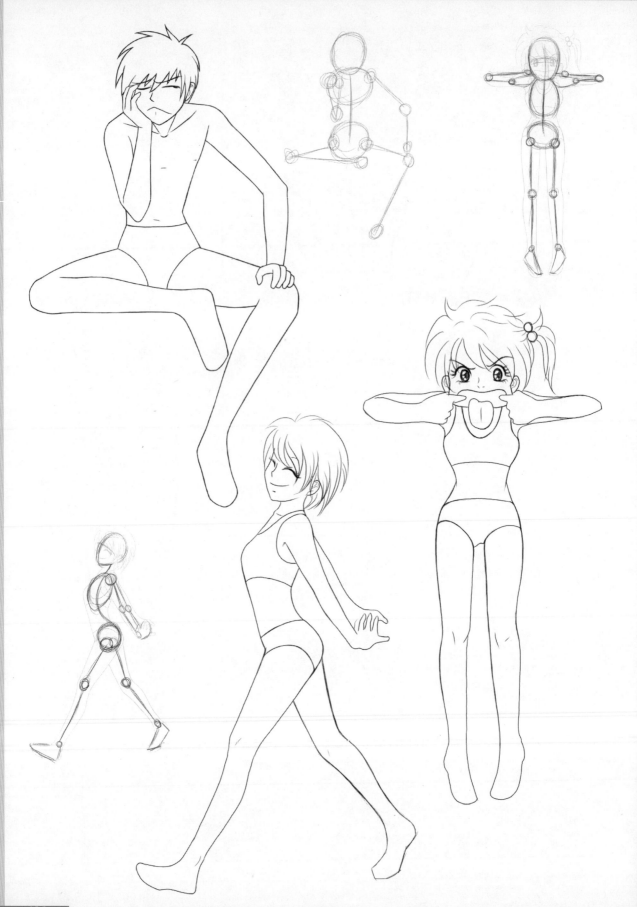

6.2 人物與服飾道具的結合

服飾對人物不僅僅有裝飾的作用，服飾也體現了人物的個性。不同的服裝打扮會給人不同的印象，所以人物的服飾搭配是很重要的。下面，我們就學習人物服飾的畫法。

1. 不同質感服飾的表現方法

首先，我們學習怎樣表現服飾的質感。在漫畫中，通常是透過皺褶線條表現服飾的質感。下面，我們學習幾種常見質感的表現方法。

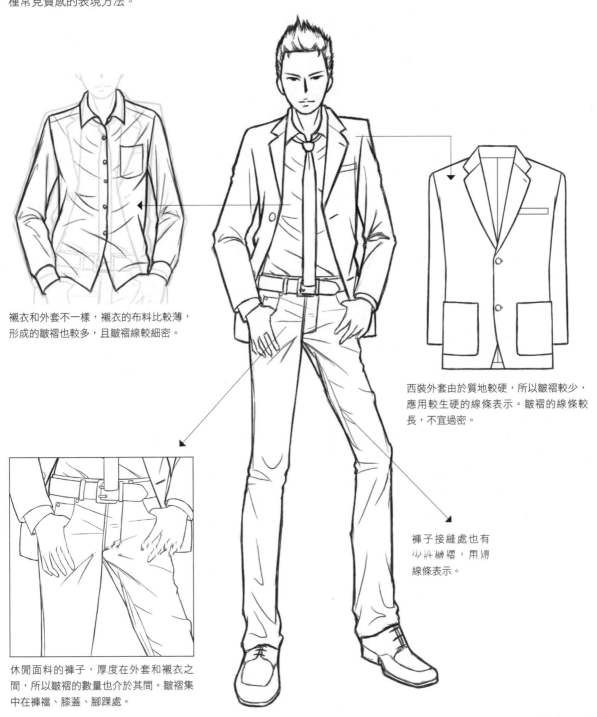

襯衣和外套不一樣，襯衣的布料比較薄，形成的皺褶也較多，且皺褶線較細密。

西裝外套由於質地較硬，所以皺褶較少，應用較生硬的線條表示。皺褶的線條較長，不宜過密。

休閒面料的褲子，厚度在外套和襯衣之間，所以皺褶的數量也介於其間。皺褶集中在褲襠、膝蓋、腳踝處。

褲子接縫處也有少許皺褶，用短線條表示。

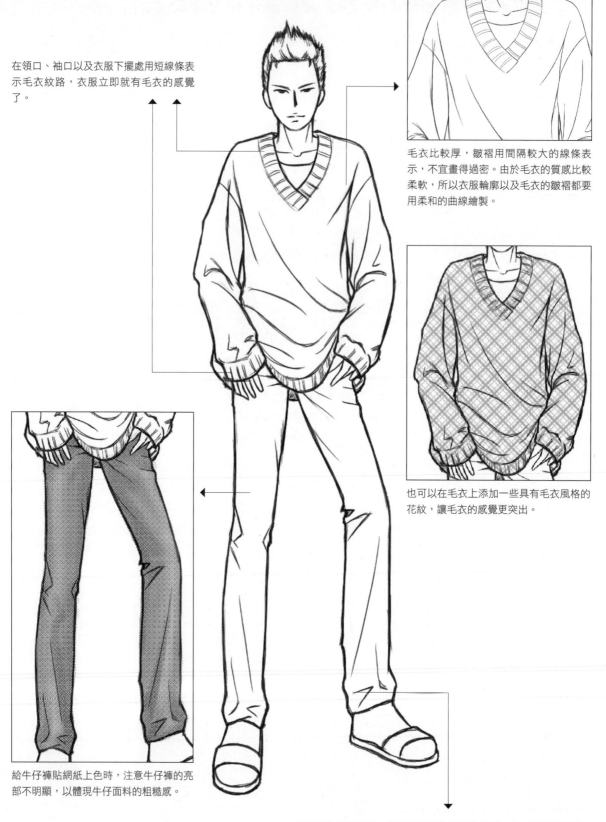

在領口、袖口以及衣服下擺處用短線條表示毛衣紋路,衣服立即就有毛衣的感覺了。

毛衣比較厚,皺褶用間隔較大的線條表示,不宜畫得過密。由於毛衣的質感比較柔軟,所以衣服輪廓以及毛衣的皺褶都要用柔和的曲線繪製。

也可以在毛衣上添加一些具有毛衣風格的花紋,讓毛衣的感覺更突出。

給牛仔褲貼網紙上色時,注意牛仔褲的亮部不明顯,以體現牛仔面料的粗糙感。

褲子是牛仔的面料。與前面休閒褲的畫法差別不大,適當減少皺褶,儘量避免柔和的線條,從而體現出牛仔面料厚重、生硬的特點。

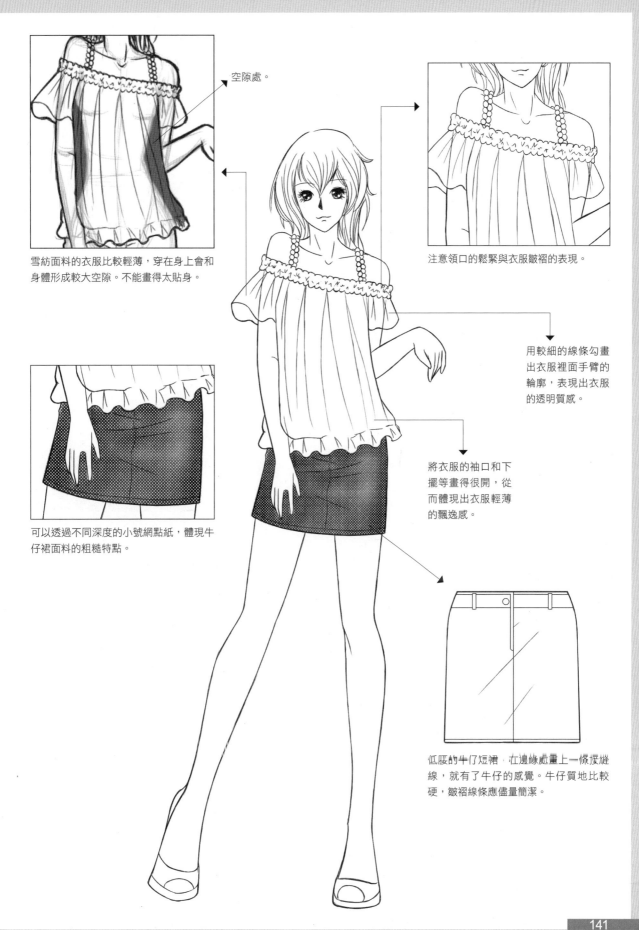

空隙處。

雪紡面料的衣服比較輕薄，穿在身上會和身體形成較大空隙。不能畫得太貼身。

注意領口的鬆緊與衣服皺褶的表現。

用較細的線條勾畫出衣服裡面手臂的輪廓，表現出衣服的透明質感。

將衣服的袖口和下擺等畫得很開，從而體現出衣服輕薄的飄逸感。

可以透過不同深度的小號網點紙，體現牛仔裙面料的粗糙特點。

低腰的牛仔短裙，在邊緣處畫上一條接縫線，就有了牛仔的感覺。牛仔質地比較硬，皺褶線條應盡量簡潔。

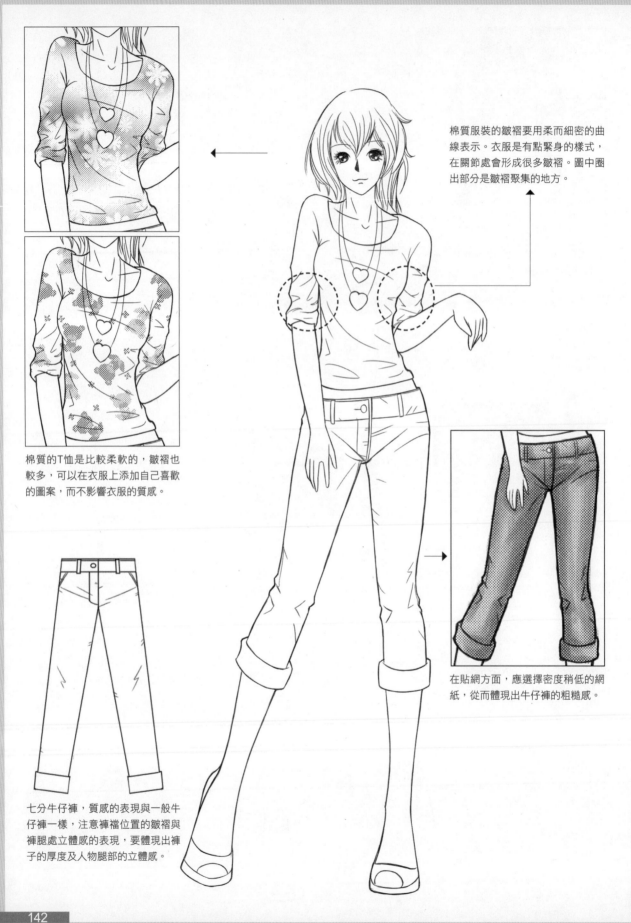

棉質服裝的皺褶要用柔而細密的曲線表示。衣服是有點緊身的樣式，在關節處會形成很多皺褶。圖中圈出部分是皺褶聚集的地方。

棉質的T恤是比較柔軟的，皺褶也較多，可以在衣服上添加自己喜歡的圖案，而不影響衣服的質感。

在貼網方面，應選擇密度稍低的網紙，從而體現出牛仔褲的粗糙感。

七分牛仔褲，質感的表現與一般牛仔褲一樣，注意褲襠位置的皺褶與褲腿處立體感的表現，要體現出褲子的厚度及人物腿部的立體感。

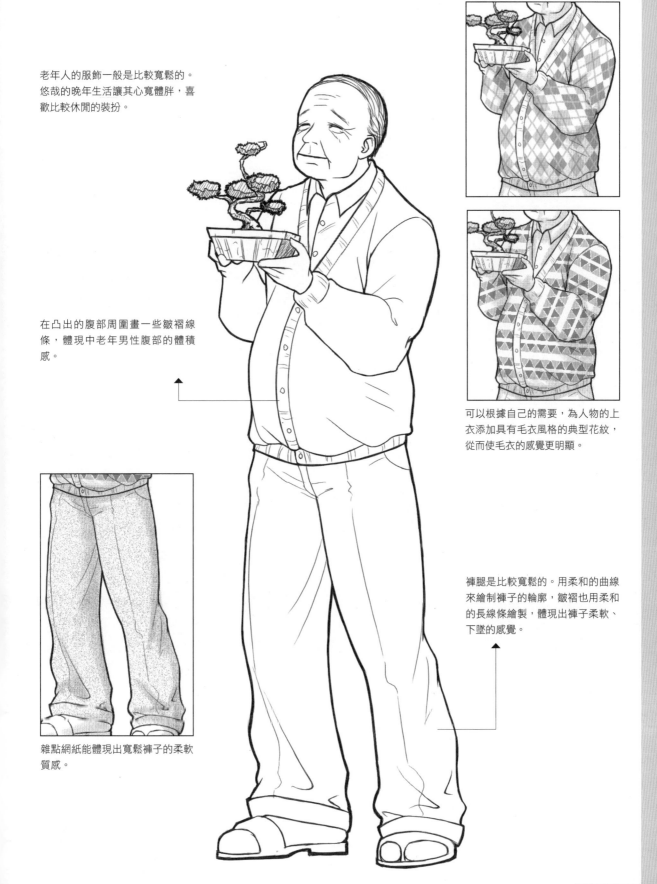

老年人的服飾一般是比較寬鬆的。悠哉的晚年生活讓其心寬體胖，喜歡比較休閒的裝扮。

在凸出的腹部周圍畫一些皺褶線條，體現中老年男性腹部的體積感。

可以根據自己的需要，為人物的上衣添加具有毛衣風格的典型花紋，從而使毛衣的感覺更明顯。

褲腿是比較寬鬆的。用柔和的曲線來繪製褲子的輪廓，皺褶也用柔和的長線條繪製，體現出褲子柔軟、下墜的感覺。

雜點網紙能體現出寬鬆褲子的柔軟質感。

常見的中老年婦女是比較居家的形象，穿著上也是比較休閒和寬鬆的。服裝的面料多是較柔軟的棉質面料。

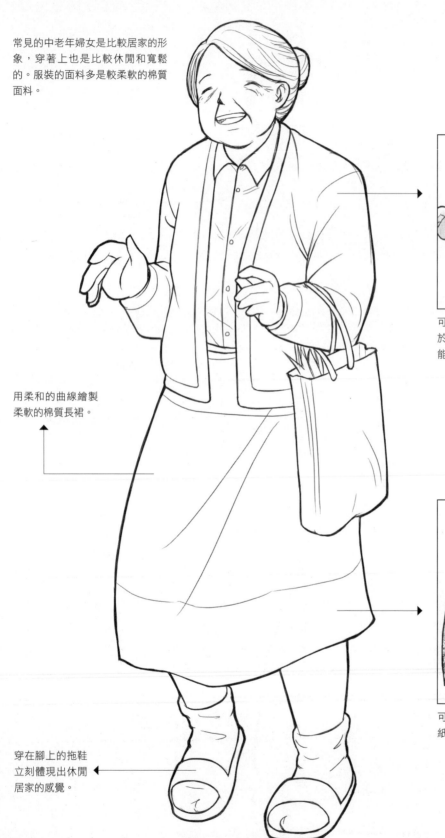

可以為毛衣貼上不同的花紋。區別於中老年男士的毛衣，精細的花紋能體現女士的優雅。

用柔和的曲線繪製柔軟的棉質長裙。

可以為裙子貼上深色帶圖案的網紙，讓其充滿老年服飾的感覺。

穿在腳上的拖鞋立刻體現出休閒居家的感覺。

小孩子的服飾一般比較活潑可愛，可以添加一些可愛的裝飾元素，從而體現小孩子的乖巧。

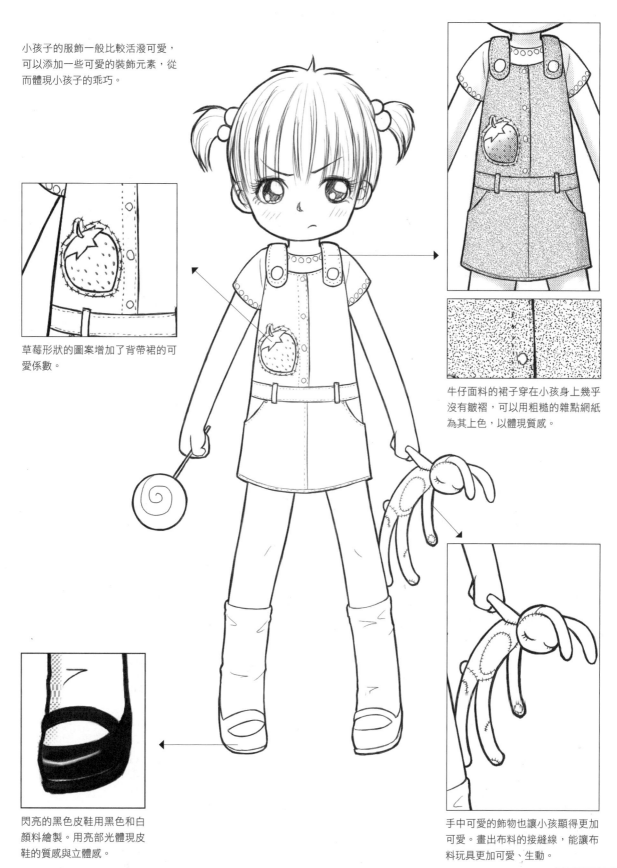

草莓形狀的圖案增加了背帶裙的可愛係數。

牛仔面料的裙子穿在小孩身上幾乎沒有皺褶，可以用粗糙的雜點網紙為其上色，以體現質感。

閃亮的黑色皮鞋用黑色和白顏料繪製。用亮部光體現皮鞋的質感與立體感。

手中可愛的飾物也讓小孩顯得更加可愛。畫出布料的接縫線，能讓布料玩具更加可愛、生動。

2. 服裝的款式

（1）男式

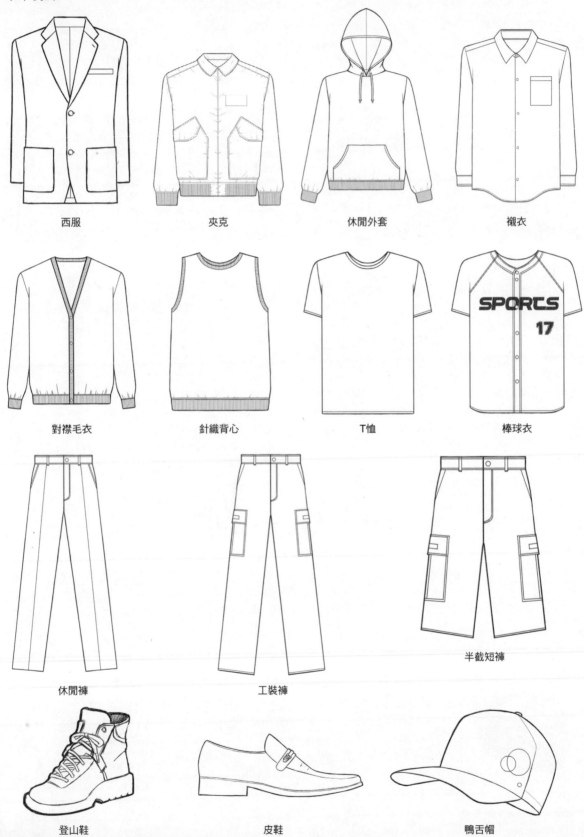

西服

夾克

休閒外套

襯衣

對襟毛衣

針織背心

T恤

棒球衣

休閒褲

工裝褲

半截短褲

登山鞋

皮鞋

鴨舌帽

（2）女式

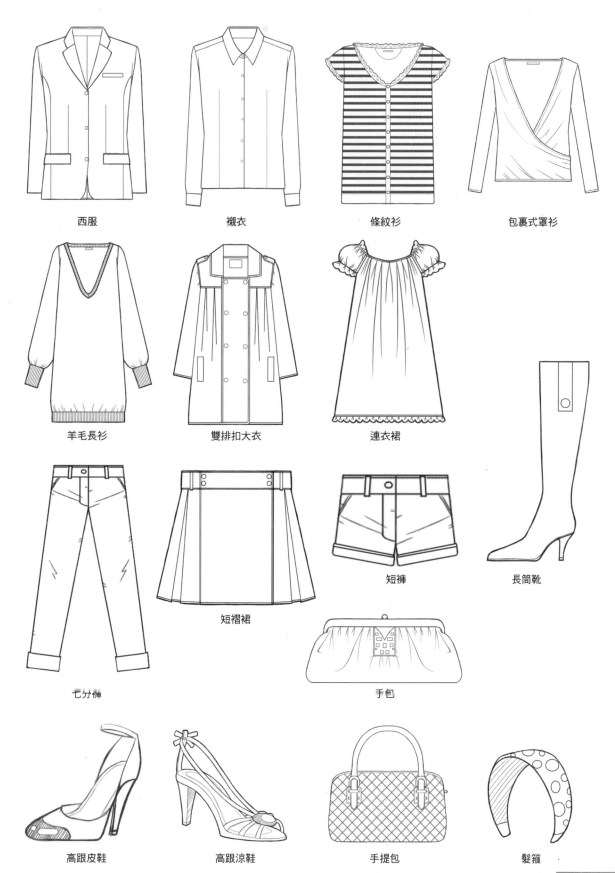

西服　　　　　　襯衣　　　　　　條紋衫　　　　　包裹式罩衫

羊毛長衫　　　　雙排扣大衣　　　連衣裙

七分褲

短褶裙

短褲　　　　　　長筒靴

手包

高跟皮鞋　　　　高跟涼鞋　　　　手提包　　　　　髮箍

3. 服飾的搭配與畫法

（1）成熟套裝的畫法

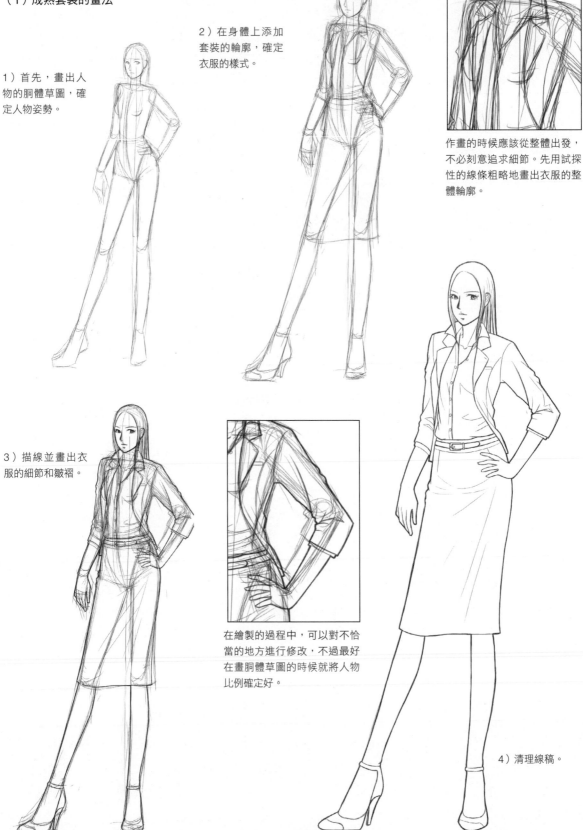

1）首先，畫出人物的胴體草圖，確定人物姿勢。

2）在身體上添加套裝的輪廓，確定衣服的樣式。

作畫的時候應該從整體出發，不必刻意追求細節。先用試探性的線條粗略地畫出衣服的整體輪廓。

3）描線並畫出衣服的細節和皺褶。

在繪製的過程中，可以對不恰當的地方進行修改，不過最好在畫胴體草圖的時候就將人物比例確定好。

4）清理線稿。

5）貼上網紙後完成。

先用網點紙貼出人物整體的明
暗效果。

⇩

然後貼上表現布料質感的整塊
網紙。

表現出墊肩。

由於職業裝的肩部有墊肩，所
以畫的時候要注意衣服肩部的
線條及其與身體的空隙。

職業套裝的面料比
較光滑，不會產生
太多皺褶。

高跟鞋應該選擇樣式大方、簡單的，以體
現成熟女性的穩重與端莊。

1）男士西裝的表
現方法是一樣的。
先畫出人物的胴體
草圖，確定身體比
例和姿勢。

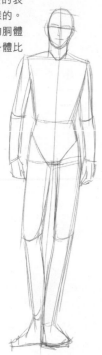

2）在胴體草圖的
基礎上畫出西裝輪
廓，注意腰部和各
關節處的皺褶。

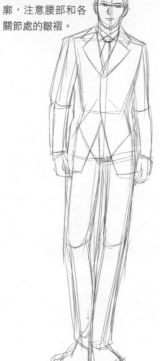

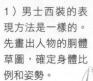

身體與衣服間的空隙。

3）細化人物五官以及
服裝的細節、皺褶。

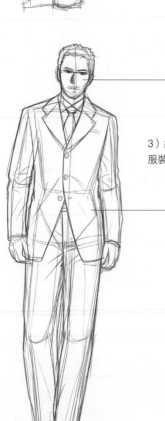

4）反覆描線並清理
出線稿。

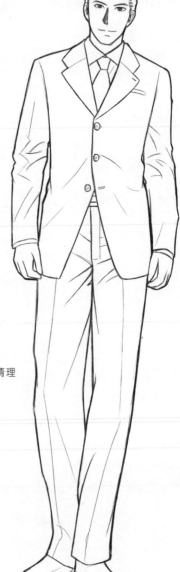

5）用適合的網紙上色，完成。

西服的面料也是比較光滑的，皺褶用比較硬的線條表現。

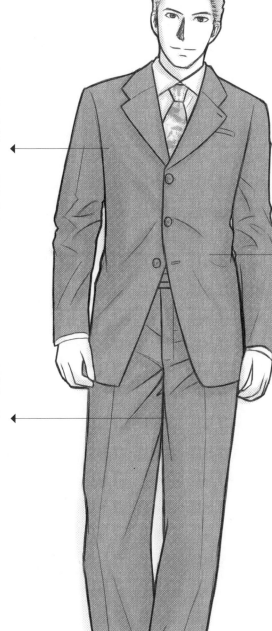

只用少量的皺褶線，體現西服面料的質感。

用不同的網紙創造出服飾的立體感，注意西服下裝褲襠處的皺褶線。

強烈的對比度能夠體現出皮鞋的立體感，白色亮部光體現出皮鞋油亮的質感。

繪製男士西服時，一定要注意西服袖口、上裝下擺以及褲腳的位置，避免過長或者過短。西服在裁剪上比較嚴格，長度稍有偏差看起來便會很不合身。

（2）休閒裝扮的畫法

2）根據身體的輪廓，粗略地畫全身衣服的樣式。

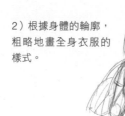

1）同樣，首先畫出人物的胴體草圖，確定人物姿勢。

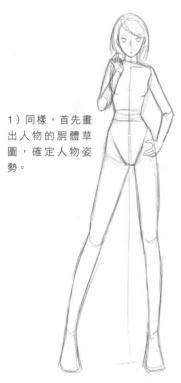

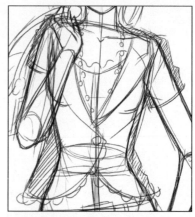

草圖的線條有些雜亂，目的只是簡單地表現出服裝的大概樣式。

外套設計的是薄呢面料，有一定硬度。畫草圖的時候，一定要注意衣服與身體間有一定的空隙，特別是肩部與腰部，如圖中陰影部分所示。

4）反覆描線，清理線稿。

3）仔細添加面部及服裝的細節。

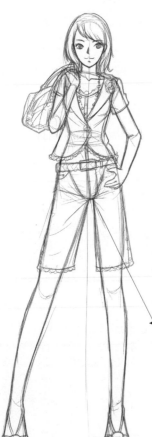

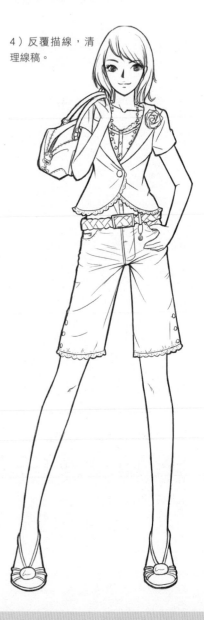

根據人物身體的姿勢，畫出衣服皺褶的走向。

5）貼上網點紙後，完成。

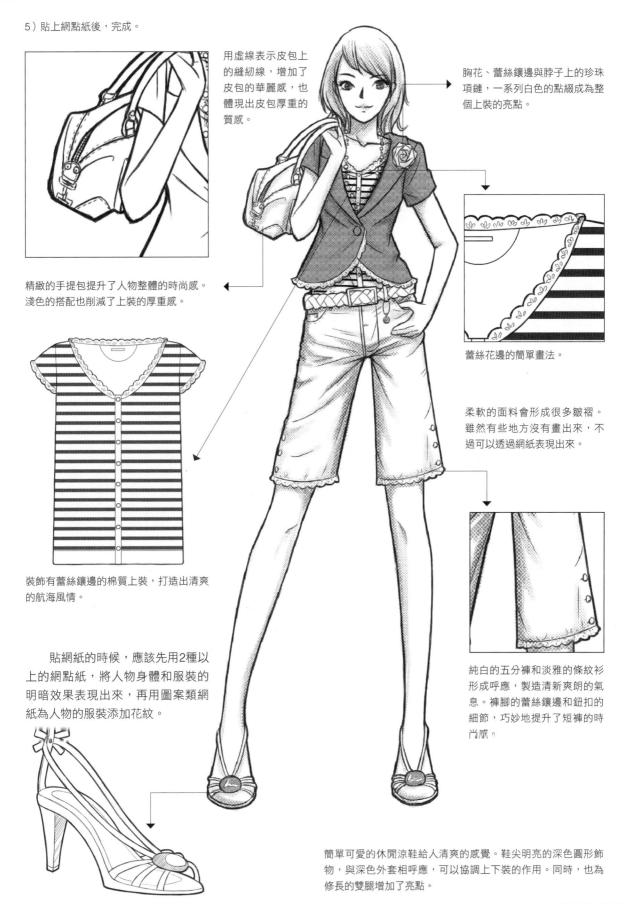

用虛線表示皮包上的縫紉線，增加了皮包的華麗感，也體現出皮包厚重的質感。

胸花、蕾絲鑲邊與脖子上的珍珠項鏈，一系列白色的點綴成為整個上裝的亮點。

精緻的手提包提升了人物整體的時尚感。淺色的搭配也削減了上裝的厚重感。

蕾絲花邊的簡單畫法。

裝飾有蕾絲鑲邊的棉質上裝，打造出清爽的航海風情。

柔軟的面料會形成很多皺褶。雖然有些地方沒有畫出來，不過可以透過網紙表現出來。

貼網紙的時候，應該先用2種以上的網點紙，將人物身體和服裝的明暗效果表現出來，再用圖案類網紙為人物的服裝添加花紋。

純白的五分褲和淡雅的條紋衫形成呼應，製造清新爽朗的氣息。褲腳的蕾絲鑲邊和鈕扣的細節，巧妙地提升了短褲的時尚感。

簡單可愛的休閒涼鞋給人清爽的感覺。鞋尖明亮的深色圓形飾物，與深色外套相呼應，可以協調上下裝的作用。同時，也為修長的雙腿增加了亮點。

1）先畫出男性身體的結構草
圖，確定人物比例和姿勢。

2）根據體形，簡略地畫出人
物衣服的線條。

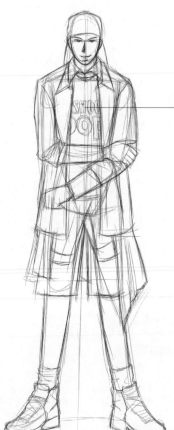

3）逐步添加服飾細節，使人
物與服飾逐漸完善起來。

4）反覆描線，並將細節刻畫
完整，清理線稿。

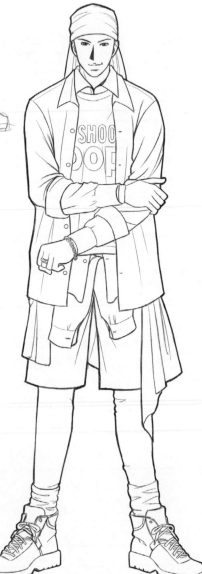

5）根據需要，選擇不同的網紙為人物上色。

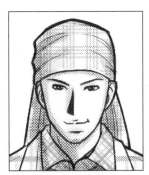

選擇與服飾花紋相近的方格紋頭巾，在體現人物嘻哈風格的同時，又呼應了人物服裝的顏色。

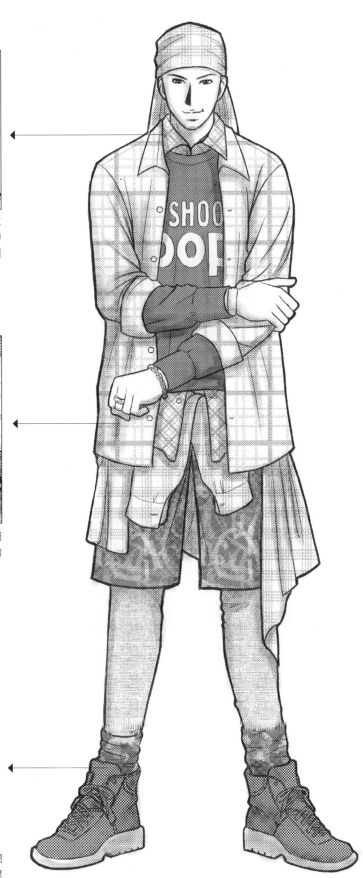

多件格子襯衣重疊的大膽穿法，體現出人物獨特的個性，既增加了服裝的層次感，也為人物的時尚感加分。

鞋子要仔細地畫出每根鞋帶，用密度較小的網點紙上色，從而體現出鞋子面料的粗糙感和厚重感。

（3）高雅禮服的畫法

1）畫出人物的胴體草圖。微微抬起的下巴，會給人高貴的印象。

2）添加禮服，樣式是比較簡單大方的風格。

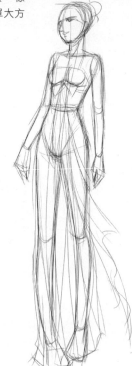

畫出這套貼身禮服的亮點，即胸前的蝴蝶結。

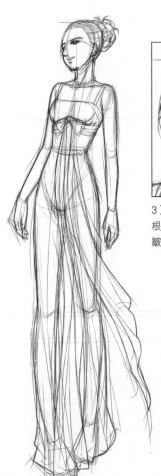

3）添加面部及服飾的細節。根據身體的動作，添加禮服的皺褶線條。

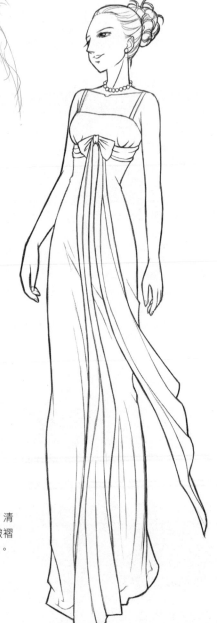

4）反覆描線，清理線稿，注意皺褶線條的粗細變化。

5）用2種網點紙給圖像上色，體現人物的立體感。

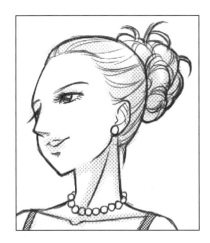

整個頭部用淺色網紙上色，體現出人物高貴脫俗的氣質。

胸前的蝴蝶結是整個禮服的亮點。先用一層網紙表現出明暗效果後，再用網紙給禮服整塊上色，以體現禮服的顏色。

剛好及地的長度讓人物顯得修長。在下擺處用稍許皺褶表示禮服及地時的狀態。禮服的整體皺褶要用長線條繪製，以體現禮服輕薄絲滑的面料質感。

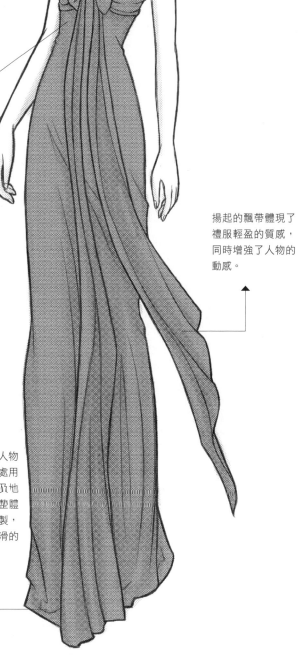

揚起的飄帶體現了禮服輕盈的質感，同時增強了人物的動感。

（4）休閒運動服的畫法

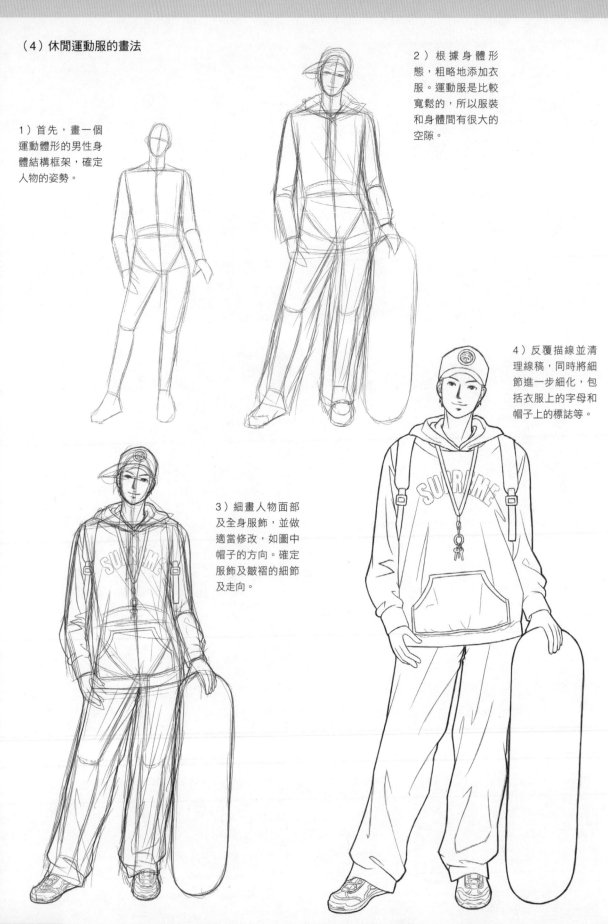

1）首先，畫一個運動體形的男性身體結構框架，確定人物的姿勢。

2）根據身體形態，粗略地添加衣服。運動服是比較寬鬆的，所以服裝和身體間有很大的空隙。

3）細畫人物面部及全身服飾，並做適當修改，如圖中帽子的方向。確定服飾及皺褶的細節及走向。

4）反覆描線並清理線稿，同時將細節進一步細化，包括衣服上的字母和帽子上的標誌等。

5）選擇適合的網紙為人物上色，體現人物的立體感。

頭上戴的鴨舌帽給人物增添了活力與運動感。畫的時候，帽子與頭頂有一定空間，飽滿的額頭會讓人物顯得更加好看。

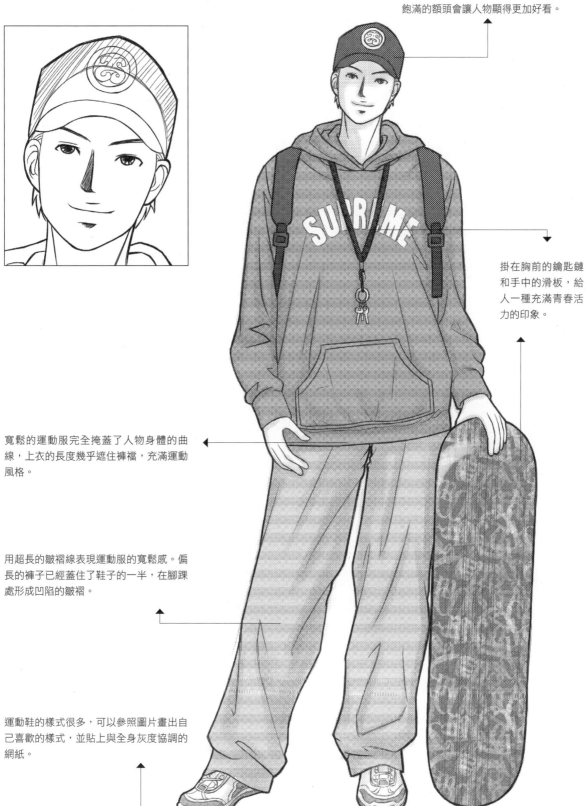

掛在胸前的鑰匙鏈和手中的滑板，給人一種充滿青春活力的印象。

寬鬆的運動服完全掩蓋了人物身體的曲線，上衣的長度幾乎遮住褲襠，充滿運動風格。

用超長的皺褶線表現運動服的寬鬆感。偏長的褲子已經蓋住了鞋子的一半，在腳踝處形成凹陷的皺褶。

運動鞋的樣式很多，可以參照圖片畫出自己喜歡的樣式，並貼上與全身灰度協調的網紙。

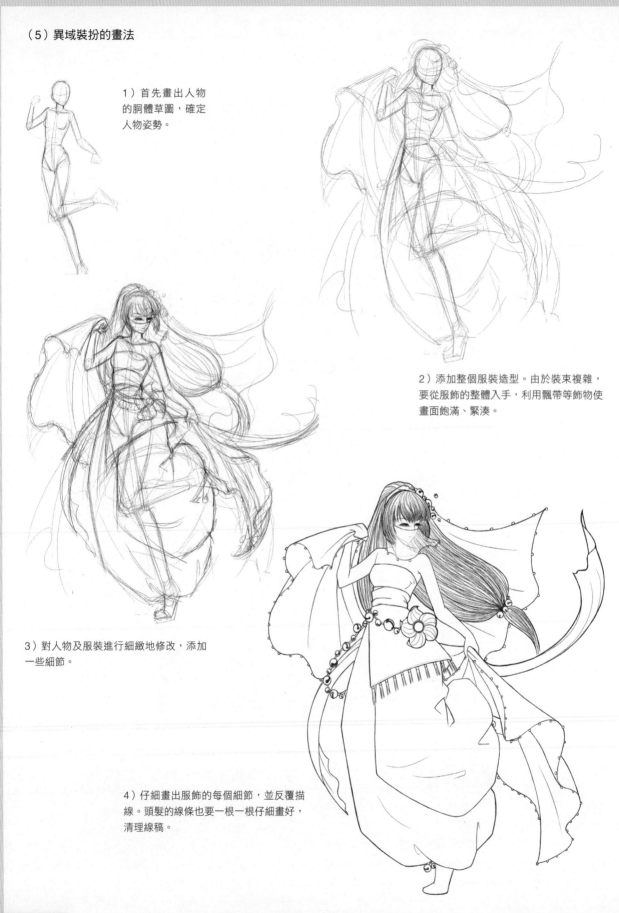

（5）異域裝扮的畫法

1）首先畫出人物
的胴體草圖，確定
人物姿勢。

2）添加整個服裝造型。由於裝束複雜，
要從服飾的整體入手，利用飄帶等飾物使
畫面飽滿、緊湊。

3）對人物及服裝進行細緻地修改，添加
一些細節。

4）仔細畫出服飾的每個細節，並反覆描
線。頭髮的線條也要一根一根仔細畫好，
清理線稿。

5）用網點紙上色，體現人物的立體感。

勾畫頭髮線條時，一定要根據頭髮飄動的
方向仔細繪製，避免雜亂。

被面紗遮住的地方應用很細的線條畫出
來，表現面紗的透明質感。

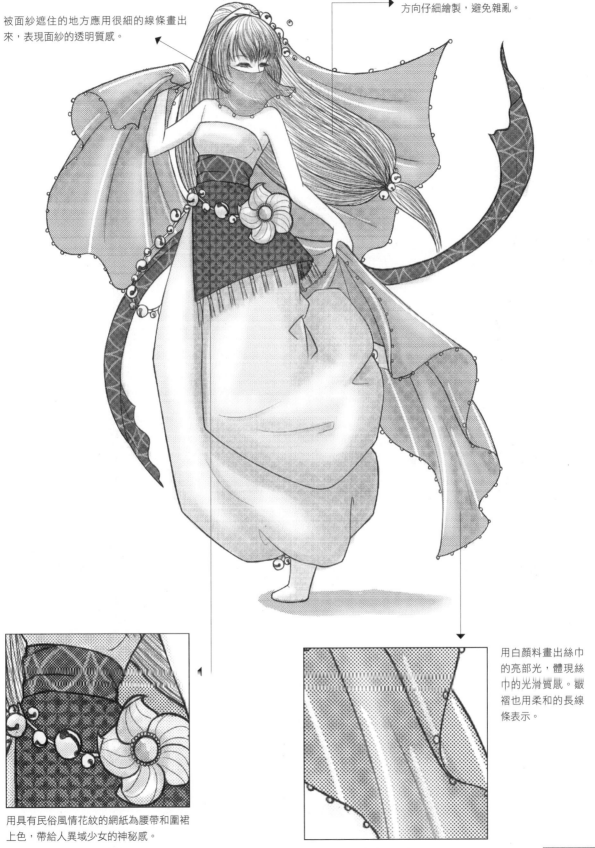

用白顏料畫出絲巾
的亮部光，體現絲
巾的光滑質感。皺
褶也用柔和的長線
條表示。

用具有民俗風情花紋的網紙為腰帶和圍裙
上色，帶給人異域少女的神秘感。

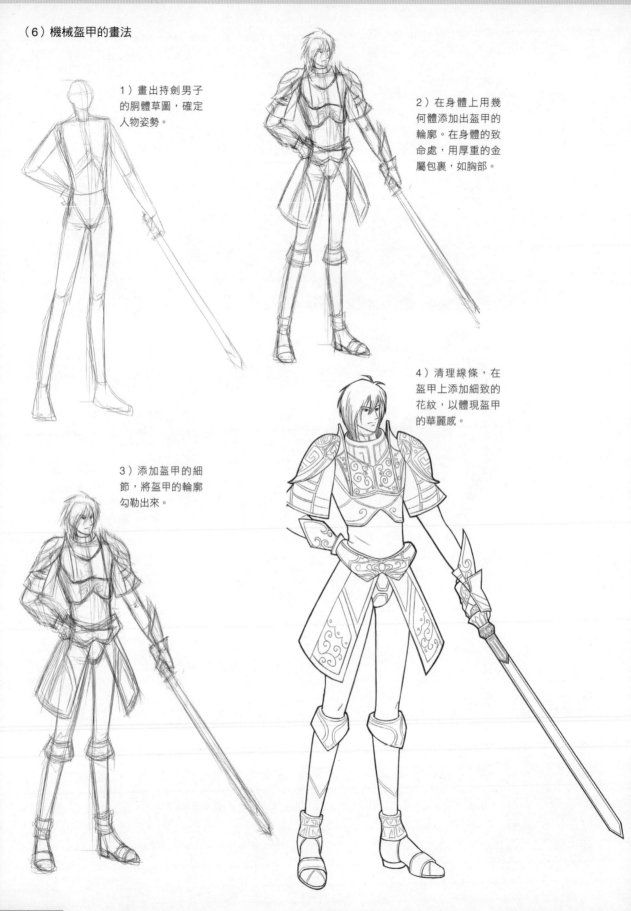

1）畫出持劍男子的胴體草圖，確定人物姿勢。

2）在身體上用幾何體添加出盔甲的輪廓。在身體的致命處，用厚重的金屬包裹，如胸部。

3）添加盔甲的細節，將盔甲的輪廓勾勒出來。

4）清理線條，在盔甲上添加細致的花紋，以體現盔甲的華麗感。

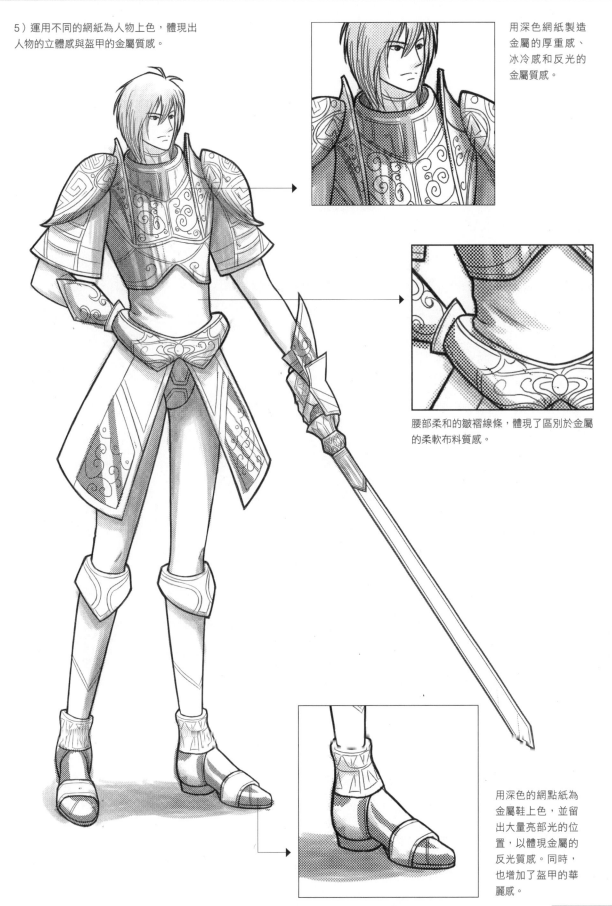

5）運用不同的網紙為人物上色，體現出人物的立體感與盔甲的金屬質感。

用深色網紙製造金屬的厚重感、冰冷感和反光的金屬質感。

腰部柔和的皺褶線條，體現了區別於金屬的柔軟布料質感。

用深色的網點紙為金屬鞋上色，並留出大量亮部光的位置，以體現金屬的反光質感。同時，也增加了盔甲的華麗感。

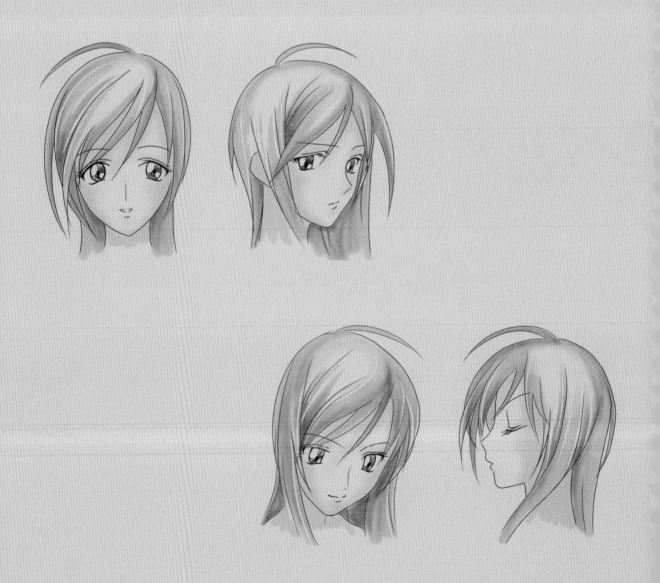

第七章

角色設定
範例

在學習了前面六個章節的知識和表現方法後，下面就讓我們來學習一下角色設定的範例吧！

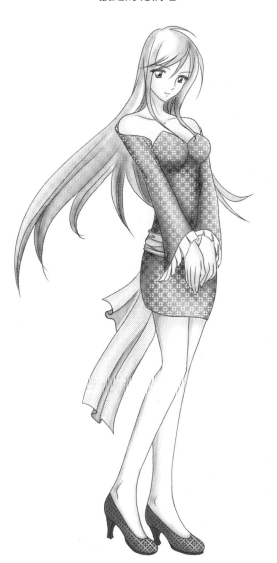

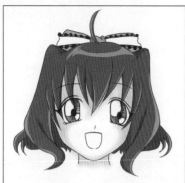

真的嗎？太好了！

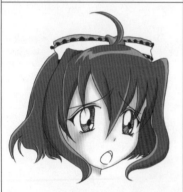

對不起嘛！我錯了！

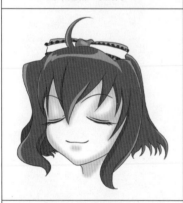

嘿嘿！看我多厲害！

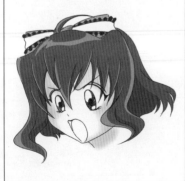

巧克力還我！

角色介紹

姓名：韓真琴　　　暱稱：小琴　　　年齡：7

生日：12月9日　　星座：射手座　　性別：女

特徵：個性活潑可愛，很討人喜歡，不過時常粗心大意。

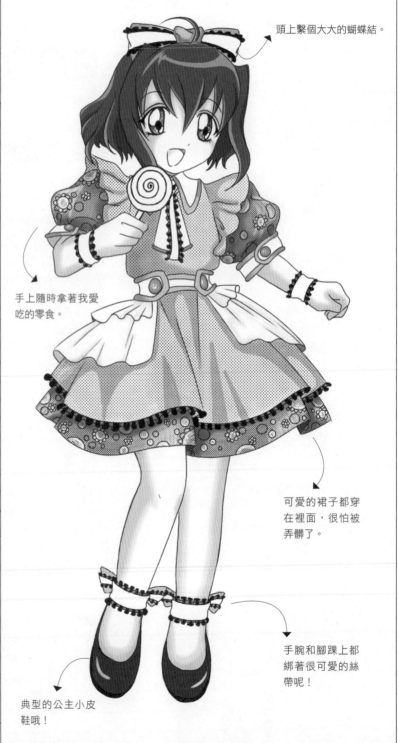

頭上繫個大大的蝴蝶結。

手上隨時拿著我愛吃的零食。

可愛的裙子都穿在裡面，很怕被弄髒了。

典型的公主小皮鞋哦！

手腕和腳踝上都綁著很可愛的絲帶呢！

文靜型小女孩

人家還沒把書看完呢！

謝謝你的幫助！

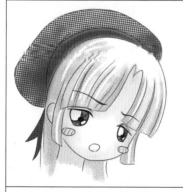

這句話是什麼意思？

誰理你啊！別打擾我啦！

角色介紹

姓名：袁媛　　　暱稱：小書呆　　年齡：11

生日：9月29日　　星座：天秤座　　性別：女

特徵：很文靜，很細心，非常喜歡看書。溫柔可愛又懂事，一看就知道一定是家教很好的女孩子。

大大的圓帽子，很可愛吧！

瀏海剪得很齊，梳得也很整齊。

春季校服。白色襯衣加上可愛的小背心，既方便運動又不會冷。

長襪子加上大頭皮鞋。

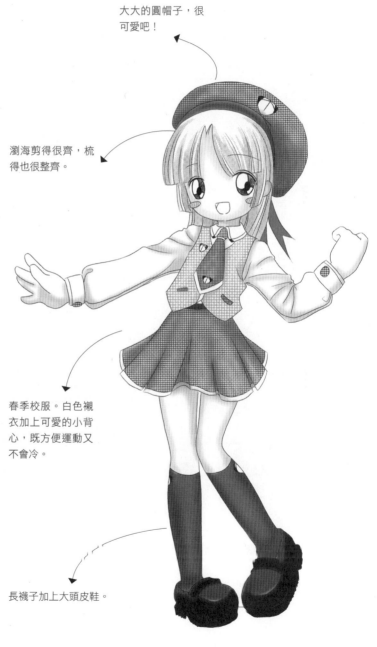

Ya！今天過得很開心啊！

啊！發生什麼事情啦？

真討厭，到底想怎麼樣啊？

哎！考試又沒考好啊！

角色介紹

姓名：貝琪　　　暱稱：貝貝　　　年齡：18
生日：6月7日　　星座：雙子座　　性別：女
特徵：時髦的小女生，很會打扮自己。個性直率，大大方方，不計小節，是個將喜怒哀樂寫在臉上的小女生。

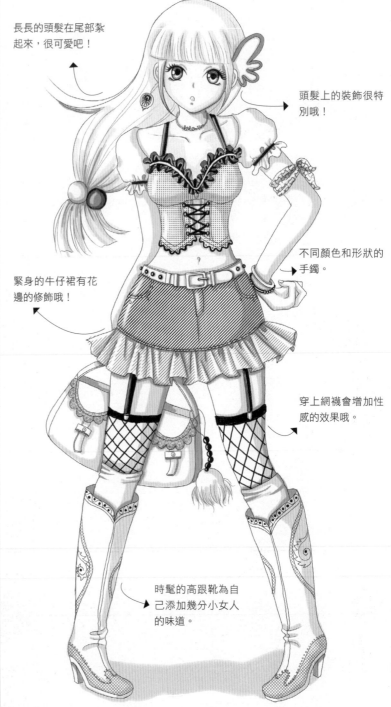

長長的頭髮在尾部紮起來，很可愛吧！

頭髮上的裝飾很特別哦！

緊身的牛仔裙有花邊的修飾哦！

不同顏色和形狀的手鐲。

穿上網襪會增加性感的效果哦。

時髦的高跟靴為自己添加幾分小女人的味道。

內向型美少女

呵，真的是這樣的嗎？

啊？我真的被討厭了嗎…….

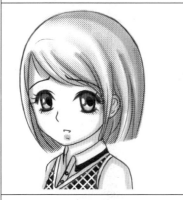

對不起了，我下次會注意的。

不要這樣看著我，會害羞的。

角色介紹

姓名：李思靜　　暱稱：小靜　　年齡：16歲
生日：5月7日　　星座：金牛座　　性別：女
特徵：不擅長交際，也很容易緊張、害羞。有點自閉，不喜歡主動和人說話。一緊張就會臉紅，不善言辭。

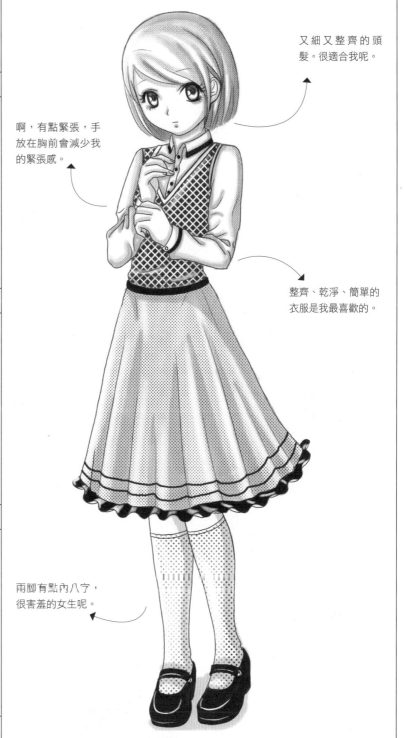

又細又整齊的頭髮。很適合我呢。

啊，有點緊張，手放在胸前會減少我的緊張感。

整齊、乾淨、簡單的衣服是我最喜歡的。

兩腳有點內八ㄅ，很害羞的女生呢。

這件事是難不倒我的！

啊！我的背包不見啦！

哼！下次一定要打敗你！

哈！發現好東西啦！

角色介紹

姓名：楊若楠　　　暱稱：楠兒　　　年齡：14

生日：9月28日　　星座：天秤座　　性別：女

特徵：個性外向，表情豐富，喜歡打聽新鮮的事情，好奇心很重。外表可愛，充滿朝氣，喜歡可愛的東西。

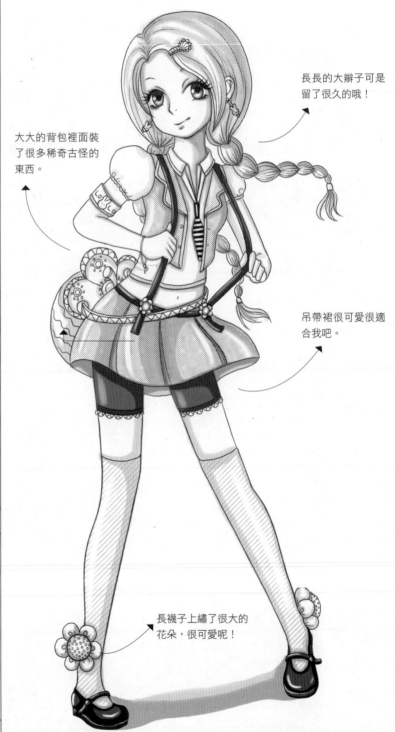

長長的大辮子可是留了很久的哦！

大大的背包裡面裝了很多稀奇古怪的東西。

吊帶裙很可愛很適合我吧。

長襪子上繡了很大的花朵，很可愛呢！

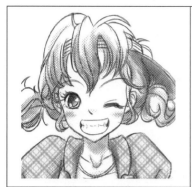

嘻嘻，就這麼定了！

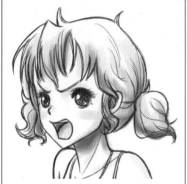

什麼？他怎麼可以這樣！

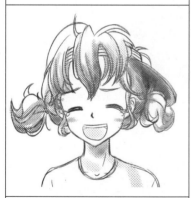

哈哈！好好笑哦！

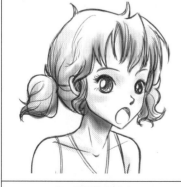

啊？是這樣的啊！

角色介紹

姓名：雅麗　　　暱稱：大麗　　　年齡：16
生日：8月17日　　星座：獅子座　　性別：女
特徵：愛管閒事，並且有點情緒化的女生。愛耍小聰明，但是常常被人揭穿。單親家庭的她，個性比較獨立，從小到大都是孩子王。其實內心很需要家庭的溫暖，但外表卻很堅強樂觀，喜歡可愛的東西。

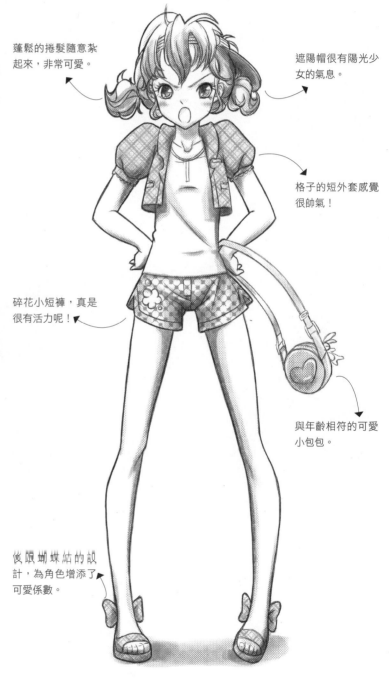

蓬鬆的捲髮隨意紮起來，非常可愛。

遮陽帽很有陽光少女的氣息。

格子的短外套感覺很帥氣！

碎花小短褲，真是很有活力呢！

與年齡相符的可愛小包包。

後跟蝴蝶結的設計，為角色增添了可愛係數。

哈哈哈，太好笑了！

哎！我才不想和他一起呢！

哼！果然不出我所料啊！

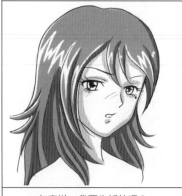

怎麼辦，我要告訴他嗎？

角色介紹

姓名：安貝拉　　暱稱：AN　　　年齡：26
生日：4月9日　　星座：白羊座　　性別：女
特徵：身材豐滿高挑，穿著性感，前衛時髦，有火辣的身材。性格外向，常常受到男生的追捧。

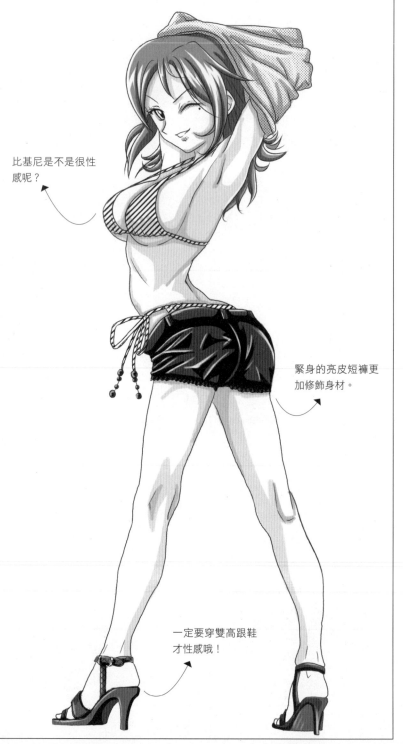

比基尼是不是很性感呢？

緊身的亮皮短褲更加修飾身材。

一定要穿雙高跟鞋才性感哦！

運動型美少女

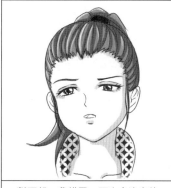

對不起，我錯了，下次會注意的。

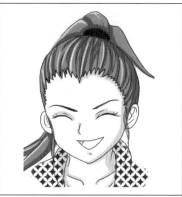

哈哈哈，太好笑了！

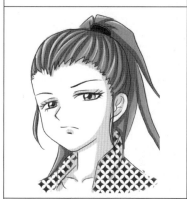

哼，居然讓那小子贏了！

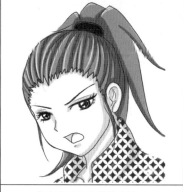

怎麼會發生這樣的事情！

角色介紹

姓名：唐可佑　　暱稱：佑子　　年齡：20
生日：5月23日　星座：雙子座　性別：女
特徵：運動神經發達，個性直率，大大方方，不計小節，頗有大姐大的
風範。動作非常迅速，總是充滿活力。性格開朗，有點男孩子氣。

長長的頭髮紮起來
會很精神的。

穿短褲會比較方便
運動，我可不喜歡
穿裙子哦！

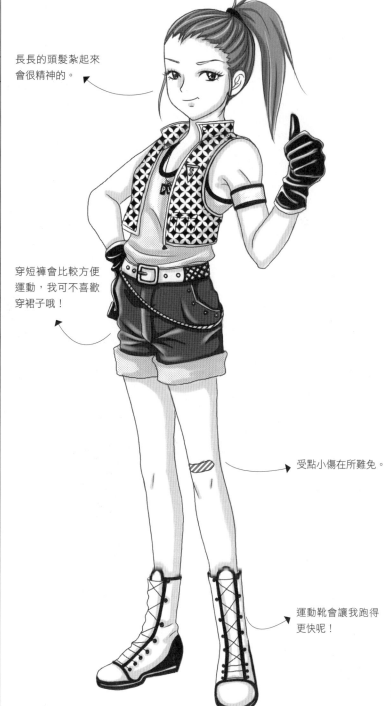

受點小傷在所難免。

運動靴會讓我跑得
更快呢！

嚴肅型美少女

嗯，讓我想一下吧。

等一下！不要太衝動。

啊！不好意思，搞錯了。

終於有解決的辦法了。

角色介紹

姓名：雷蕾　　暱稱：蕾蕾　　年齡：17

生日：9月4日　　星座：處女座　　性別：女

特徵：冷酷，不苟言笑，做事果斷，是擅長思考的智慧型女生。總是一副嚴肅的表情，做事情非常的認真，年紀不大但智商很高，典型的完美主義者。

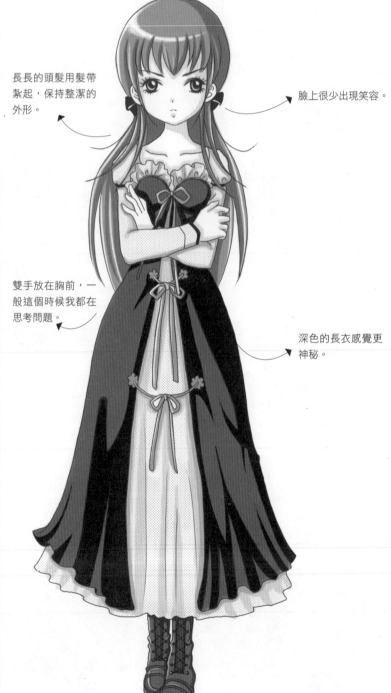

長長的頭髮用髮帶紮起，保持整潔的外形。

臉上很少出現笑容。

雙手放在胸前，一般這個時候我都在思考問題。

深色的長衣感覺更神秘。

溫柔型美少女

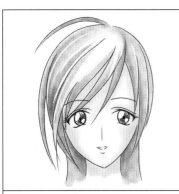

歡迎來玩！

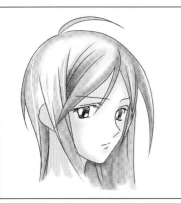

事情不是這樣的。

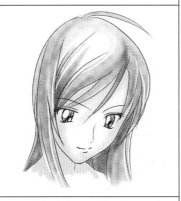

不好意思，借過一下。

不和你吵！

角色介紹

姓名：艾莉　　　暱稱：小莉　　　年齡：24

生日：4月30日　星座：金牛座　　性別：女

特徵：溫柔可愛的大姐姐，説話很小聲，從來不大吼大叫。脾氣很溫和，很有禮貌。

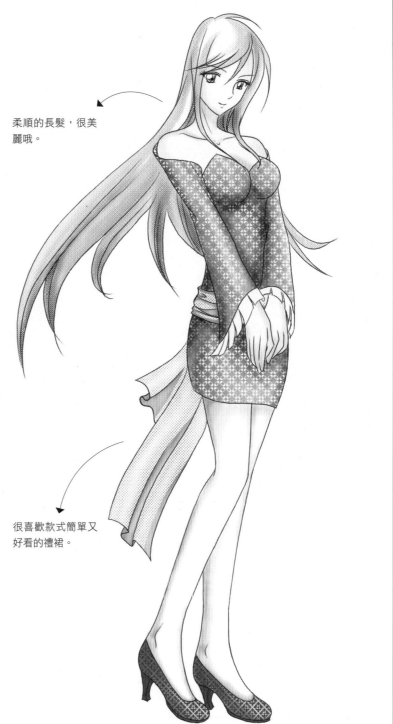

柔順的長髮，很美麗哦。

很喜歡款式簡單又好看的禮裙。

我才不要回家！

不要你管啦！

他們在幹嗎？

你是誰？

角色介紹

姓名：魏萊　　　暱稱：大姐頭　　年齡：19
生日：9月17日　星座：處女座　　性別：女
特徵：總是看不慣身邊的事物，喜歡與眾不同，喜歡挑戰極限，挑戰自我。

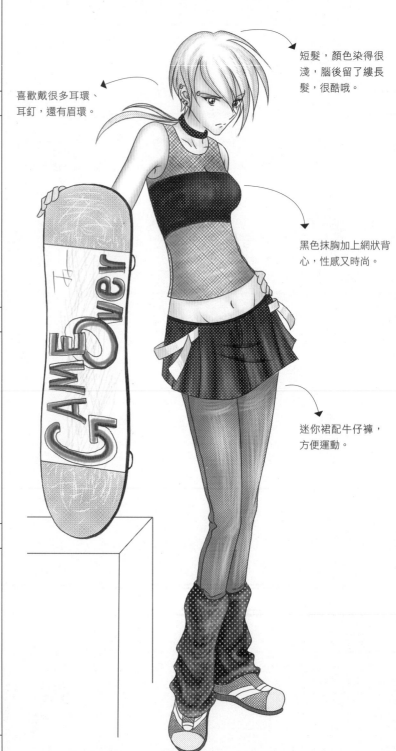

喜歡戴很多耳環、耳釘，還有眉環。

短髮，顏色染得很淺，腦後留了縷長髮，很酷哦。

黑色抹胸加上網狀背心，性感又時尚。

迷你裙配牛仔褲，方便運動。

高傲型美少女

給我滾遠點！

哈哈哈哈！

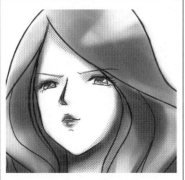

哼，真是可笑！

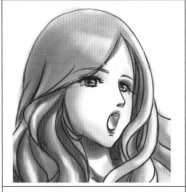

無聊！我沒興趣！

角色介紹

姓名：任欣　　　外號：小A　　　年齡：23

生日：1月26日　星座：魔羯座　性別：女

特徵：從小嬌生慣養的她，總在人前擺出高人一等的架子，所以大家在背地裡叫她「小A」。太過於自我的性格，讓她身邊沒有真心朋友。獨來獨往的作風也讓男士們不敢接近，所以一直都沒有男朋友。實際上，內心很渴望朋友的溫情，卻不願意承認。

一頭華麗的長髮，總是不停地變化髮型。

濃艷的妝容烘托出精緻的五官，更有成熟魅力。

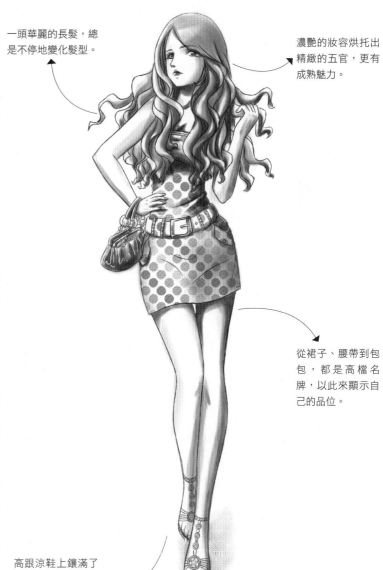

從裙子、腰帶到包包，都是高檔名牌，以此來顯示自己的品位。

高跟涼鞋上鑲滿了精美的寶石，體現出角色的品位。

幹練型美少女

最近老是失眠啊！

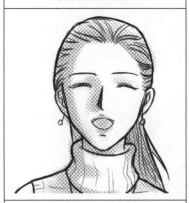

可以！沒問題的！

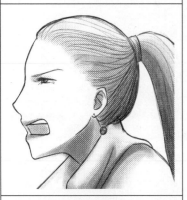

這樣做是絕對不行的！

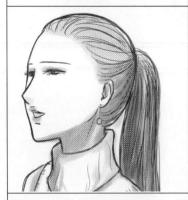

我一定會成功！

角色介紹

姓名：君黎　　　英文名：Cory　　年齡：25

生日：11月29日　　星座：射手座　　性別：女

特徵：做事雷厲風行的事業型女性，不管在工作上還是生活中，都一樣嚴肅。是公司的骨幹，好強，追求完美。一直安於目前的單身生活，每當接到父母催促結婚的電話就很頭痛。

工作忙碌的我，總是能將很多繁瑣的事情安排妥當。

不留一絲瀏海，大方地亮出的額頭，讓我顯得精神抖擻。

喜歡合身得體的時裝，一些小飾品顯示了我的品位。

追求完美的我，擁有很多好看的鞋子，並且十分愛惜它們。

內向型美少年

哼！隨便你！

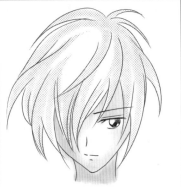

我才不去呢！

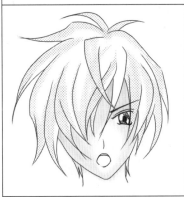

別碰我！走開啦！

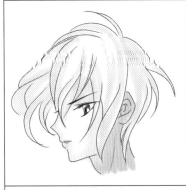

為什麼我總是一個人？

角色介紹

姓名：JackRen　　　暱稱：Jack　　　年齡：17

生日：5月14日　　　星座：金牛座　　性別：男

特徵：內心寂寞，又要用驕傲的外表把自己封閉起來。不喜歡和人交流。

頭髮很長，可以遮住一部分臉。

網狀的上衣很寬鬆，露出了瘦弱的肩膀。

腰上兩條皮帶，很酷哦。

最喜歡的小布熊一直陪伴我，是我最好的朋友。

不喜歡外出，大部分時間都把自己鎖在房間裡，所以一直光著腳。

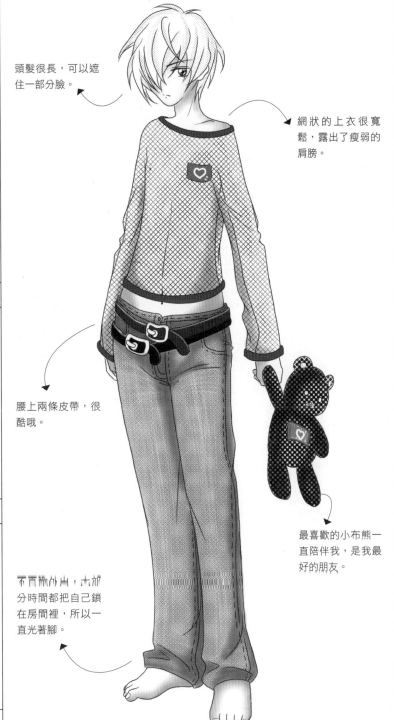

叛逆型美少年

陪我去玩嘛。

讓開啦！

好睏哦。

不想去上課！

角色介紹

姓名：張笛　　　暱稱：Di　　　年齡：16

生日：10月4日　星座：天秤座　性別：男

特徵：非常愛玩的小鬼。不喜歡去學校，也不喜歡回家。脾氣很壞，總覺得老天對他不公平。

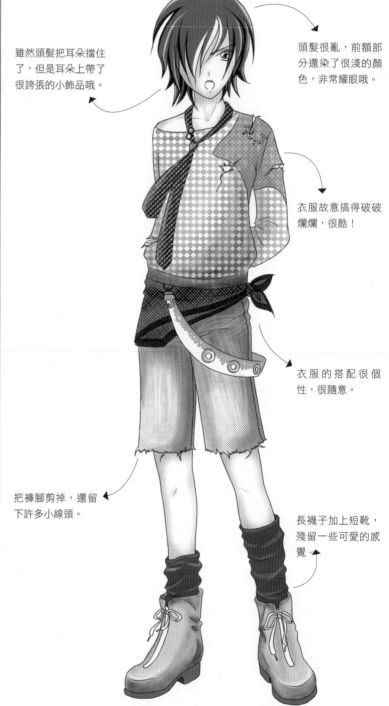

雖然頭髮把耳朵擋住了，但是耳朵上帶了很誇張的小飾品哦。

頭髮很亂，前額部分還染了很淺的顏色，非常耀眼哦。

衣服故意搞得破破爛爛，很酷！

衣服的搭配很個性，很隨意。

把褲腳剪掉，還留下許多小線頭。

長襪子加上短靴，殘留一些可愛的感覺。

陽光型美少年

啊？真的嗎？

好的！明天見！

謝謝啦！

這是為什麼啊？

角色介紹

姓名：洪仁　　英文名：Lear　　年齡：17
生日：11月8日　　星座：天蠍座　　性別：男
特徵：成績中等、運動超好的高中男生。外表看來傻傻的，其實很懂事，內心的感情也比較細膩。他的朋友們從來不會看到他難過的表情，平時總是一臉燦爛的微笑，將快樂的氣氛帶給身邊的人。

頭髮總是很有精神，一根一根豎起。

籃球是我的最愛，也因此受到很多女生歡迎哦！

喜歡寬鬆的運動裝和休閒打扮。

活潑好動，總是因此而受傷。

總喜歡赤腳穿上人號的球鞋，卻一直沒學會怎麼繫鞋帶。

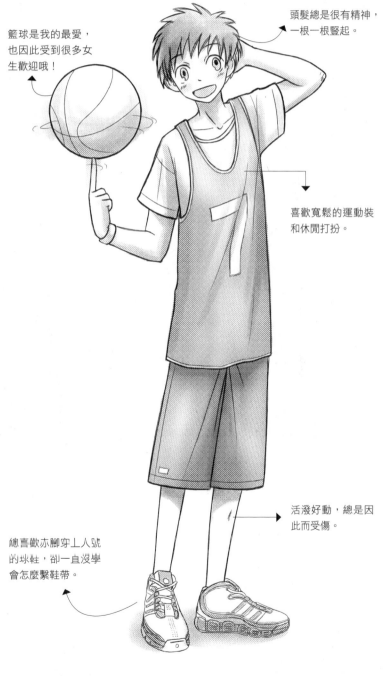

成熟型男人

嗯，發生什麼事情了？

你說什麼？再說一遍！

哎，居然搞錯了。

哼！和過去的我一樣。

角色介紹

姓名：司馬將　　暱稱：將　　　　　　年齡：29

生日：7月10日　　星座：巨蟹座　　性別：男

特徵：善於思考，做事果斷，是智慧型男人。表面隨和，心裡卻懷著鬼胎。

整齊向後梳的頭髮，和我的氣質很搭配。

小鬍碴讓我更有男人味！

長風衣更加修飾了我的身材。

一身白色更顯男性魅力。

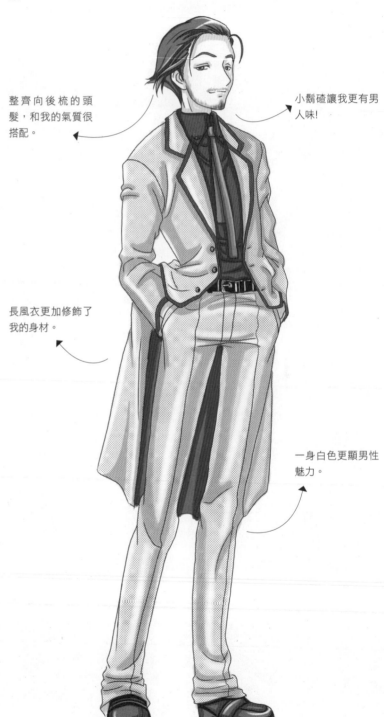

本書由中國青年出版社授權台灣北星圖書事業股份有限公司出版

國家圖書館出版品預行編目資料

超級漫畫素描技法：人物造型篇/C.C動漫社編

——初版． 台北縣永和市：北星圖書，

2009.02

面； 公分

ISBN 978-986-84905-5-0 （平裝）

1. 漫畫 2. 素描 3. 繪畫技法

947.41 97023416

超級漫畫素描技法-人物造型篇

發　　　行	北星圖書事業股份有限公司	
發 行 人	陳偉祥	
發 行 所	台北縣永和市中正路458號B1	
電　　　話	886-2-29229000	
傳　　　真	886-2-29229041	
網　　　址	www.nsbooks.com.tw	
E - m a i l	nsbook@nsbooks.com.tw	
郵 政 劃 撥	50042987	
戶　　　名	北星文化事業有限公司	
開　　　本	889 x 1194	
版　　　次	2009年2月初版	
印　　　次	2009年2月初版	
書　　　號	ISBN 978-986-84905-5-0	
定　　　價	新台幣230元 　（缺頁或破損的書，請寄回更換）	